U0046976

CHEN UEN

稼問

CHEN UEN

鄭問紀錄片
CHEN UEN

企劃——牽猴子整合行銷股份有限公司

撰文——陳怡靜、黃麗如

not only passion
大辣

dala plus 014

千年一問 CHEN UEN：鄭問紀錄片

企劃：牽猴子整合行銷股份有限公司
撰文：陳怡靜、黃麗如
題字：董陽孜
資料提供：鄭問工作室
現場側拍攝影：古佳蓁、余靜婷、謝寅濤、王婉柔、李孟庭、李開明
主編：洪雅雯
企劃編輯：張凱其
校對：楊先妤
美術設計：楊啟巽工作室
行銷企劃：李蕭弘
總編輯：黃健和

出版：大辣出版股份有限公司
　　　台北市105022南京東路四段25號12樓
　　　www.dalapub.com
　　　Tel: (02)2718-2698 Fax: (02)8712-4897
　　　service@dalapub.com
發行：大塊文化出版股份有限公司
　　　台北市105022南京東路四段25號11樓
　　　www.locuspublishing.com
　　　Tel: (02)8712-3898 Fax: (02)8712-3897
　　　讀者服務專線：0800-006689
　　　郵撥帳號：18955675
　　　戶名：大塊文化出版股份有限公司
　　　locus@locuspublishing.com

法律顧問：董安丹律師、顧慕堯律師
版權所有，翻印必究。

台灣地區總經銷：大和書報圖書股份有限公司
地址：242新北市新莊區五工五路2號
Tel：(02)8990-2588 Fax：(02)2290-1658

製版：瑞豐實業股份有限公司
初版一刷：2020年9月
初版二刷：2020年12月
定價：新台幣630元

Printed in Taiwan
ISBN：978-986-98557-8-5

CHEN UEN

千年一問
一問千年

從一開始，「監製」這個工作就是超出我能力範圍的事，即使到今天，我依然這麼認為。

我在2003年進入電影產業服務，今年是第十八個年頭。能有機會因為參與《千年一問》這部紀錄片電影的製作，而能與鄭問老師的生命有所交會，是我在從業生涯中最有意義的一件事，沒有之一。同時，這也是我哭過最多次的一部電影，從催生它的那一刻開始，直到現在。

我究竟在哭什麼呢？這個問題我也不斷在問自己。老師生前，我無緣與他認識，我只是他不同世代眾多讀者中的一人，透過每一部作品想像著「鄭問」究竟是什麼樣的一個人？他很霸道嗎？他很俠義嗎？他很善良嗎？直到我在看《千年一問》四小時版初剪時，我終於知道那觸動我的力量到底是什麼。

時任講談社編輯長的栗原良幸先生提及，有一封日本讀者寫給鄭問老師的回函，「每週拿到連載了《東周英雄傳》的漫畫週刊時，我都會忍住不在電車上看，等到回家，正坐好之後，才打開雜誌，慢慢享受。」我想起了我國中時，每個週末下午坐在當時位於信義路、新生南路口的時

《千年一問》監製王師，手持阿鼻劍與導演王婉柔及其他工作人員華山光點試映會合影。

報廣場，翻閱包括鄭問老師作品在內許多優秀台灣漫畫家的作品，那種胸口翻騰的興奮感。我想起何勿生、于景、史飛虹之間的恩怨情仇，我想起荊軻、聶政、豫讓的忠義與悲壯。我想起李牧、信陵君、張儀，穿越漫漫千年，展現他們波瀾萬丈的生命故事，與我對話。我想起潰爛王的恬靜、倒楣王的良善、以及理想王的偏執，如此糾結，如此洶湧。我想起，是這些鄭問老師筆下的人物，豐富了我的年輕歲月，開啟了我的想像世界。

提筆為文的此刻，《千年一問》電影後製及發行群募計畫已順利達標。從2017年催生這部作品開始，一路上有太多要感謝的貴人。謝謝鄭問工作室的王傳自女士、鄭植羽先生對製作團隊全然的信任、支持和鼓勵，謝謝三位出品方曼迪傳播的總經理郭慧敏郭姐、鍾孟舜老師、李俊樑先生無私慷慨的投入，謝謝大塊文化的郝明義董事長、大辣出版的黃健和先生、洪雅雯小姐，謝謝國立故宮博物院，謝謝大霹靂國際整合行銷股份有限公司，謝謝林大涵與他所率領的貝殼放大團隊（婷如、佳璘、婷鈞、瑋志、惠荃、子芸、孟嫻、明楓），謝謝每一位群募計畫的贊助者，謝謝文化部影視及流行音樂產業局，謝謝童子賢先生、孫青女士、藝碩文創股份有限公司，謝謝徐嘉聆小姐、黃永芳小姐，謝謝每一位受訪者，謝謝在每一個環節協助我們拍攝的伙伴，謝謝強大的製作團隊：導演王婉柔、製片人沈如雲、製片統籌余靜婷、助理導演古佳蓁、攝影指導韓允中、剪輯指導陳曉東、配樂王希文、特效統籌張家維、特效總監郭憲聰，謝謝台北影業，謝謝好多聲音，謝謝我的老哥蔡嘉駿先生，謝謝專書作者怡靜、麗如，謝謝壹壹影業的Vita、設計師陳世川，謝謝董陽孜老師。

謝謝鄭問老師，謝謝你一路看顧我們，讓我們順利完成這一切。謝謝你讓這個世代與後續無數世代的讀者、觀眾能透過電影／專書，更加認識你、親近你，讓他們從你的作品和生命中獲得鼓舞，長出力量！

千年一問、一問千年。這部電影，獻給鄭問老師以及他的時代，獻給所有勇敢作夢的人。

<div style="text-align:right">

《千年一問》電影監製
牽猴子整合行銷股份有限公司
王師 2020/06/27

</div>

《深邃美麗的亞細亞》專門收伏妖怪的收妖王。

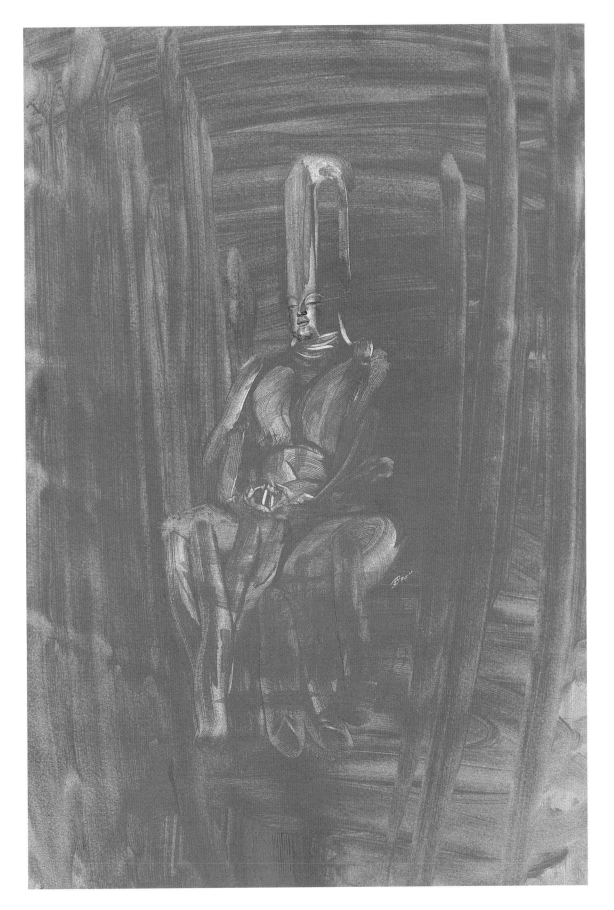

逢時

在長達兩年的製作期，大家曾腦力激盪過片名的不同可能性。這中間有出自鄭問作品的《深邃美麗的亞細亞》、《百年後的英雄》；有從屈原《天問》衍伸出來的《路遠流沙》等。其中一個曾經在內部被討論最久的版本，則是《我行其野》。

我行其野，字面有「我行走於荒野」之意，背後有掉書袋的《詩經》出處。荒野遍布險荊惡草，「我」為尋求邦家，但往前往後均不得，孤單寂寥。還有一位同事將「野」化為形容詞，字面便成為「我撒野」。嗯，滿鄭問的。

最後《我行其野》因為種種這樣那樣的原因便沒有被採用，但卻成為這趟攝製旅程一個很重要的問題：「我」是誰？「其」是誰？誰在看片？誰在說故事？

2017年10月初，距離鄭問離世約半年，王師打電話給我，問我有沒有聽過鄭問。那個時間點剛跟牽猴子整合行銷合作完《擬音》的上映發行，

導演王婉柔與林崇漢溝通拍攝事宜。

過程順利愉快。乍聽鄭問，是個很陌生的名字，王師立馬寄了一批漫畫給我。《東周英雄傳》和《刺客列傳》先讀，歷史的悲壯感加上精細的畫工，翻閱時竟會不知不覺濕了眼眶；再讀《深邃美麗的亞細亞》，自詡看了不少日本怪奇漫畫的我，竟看到了生平所見最怪的一套漫畫！到底是什麼樣的創作者，會畫出這樣的東西？我怎會不知台灣有這樣的創作者？被作品吸引，進而對其人產生好奇。稍微一查，哇，他的人生跌宕起伏，創作經歷更橫跨日本、香港、中國大陸。這片子一旦接下，看來會是熱鬧奔波的兩年。

因為鄭問開始只是一個名字，不熟悉也不了解他是怎樣的人，但看漫畫的過程中，腦中關於主題與拍攝的小點子，便啵啵啵冒了出來。一是視覺。《擬音》談的是電影聲音，若這次透過鄭問談視覺呢？畫作、攝影機，與紀錄片之間，可以交織出多少複雜的論述與可能性。二是動畫。紀錄片常因為製作預算被限制，難得可以嘗試動畫，若將鄭問的作品化為動畫，會是怎麼樣？如何與動畫團隊工作？流程與創意為何？三是團隊合作。相較於《擬音》的獨立製片和單打獨鬥，這次有機會專心做好導演的事嗎？可以跟很多有創意的人才合作嗎？第四，或許也是最有挑戰的一點，傳主已經過世。還沒有拍過傳主不在的紀錄片呢。已逝，代表「現在」無法自我發聲、無法自我辯解、釋疑。喑啞與靜默，不在場的缺席。那紀錄片塑造出來的鄭問，真的是鄭問嗎？什麼是真實？

前後與王師談過多次，也與股東、鄭問家屬見面，確定合作後，因應2018年6月開幕的《鄭問故宮大展》，大概只有不到一個月的時間便得籌組團隊開拍了。找來相識已久卻未曾合作過的製片人如雲，在台灣尋訪操作過上千萬預算規模紀錄片、同時又有動畫經驗的製片人，實屬不易；製片統籌靜婷是合作過《無岸之河》與《擬音》的老戰友，溝通與默契俱足；佳蓁（Echo）則是在拍攝一個月後，發現人手嚴重不足，因緣際會加入的導演組重要戰力。風風火火，4月初開鏡當天竟從鄭問原畫開始，只因這批手稿拍完就得立刻送裱進故宮。與攝影指導韓哥相識超過十年，一路從《他們在島嶼寫作》合作到現在，還記得他第一次見識到鄭問真跡，在現場就對我說，我有一個目標：我們來讓觀眾目不暇給。

目不暇給。一如鄭問畫作給人的震撼與繽紛，眼睛前的繁花盛開、視覺

上的華麗流轉。攝影機下構築的世界，與鄭問畫作剪接在一起，韓哥自期不能丟臉。但我都還沒完全搞懂這上百幅作品對應到哪些漫畫，就得立刻決定拍法。5月，裱框、阿鼻劍大型雕像製作、展場布置、鄭問手作雕像掃描等布展過程；6月開展，大批重要人物來台；同時，如雲引介的研究員銘崧開始幫忙田野與蒐集資料；我則得趕緊將第一版劇本寫出來。在風風火火的背後，更期許要靜下心來──這是一部怎樣的電影？

傳記紀錄片除了傳主本人，還可從哪裡入手？他人訪談（記憶）、歷史影片、照片、作品……但資料再多種種，還是間接、二手。從地方包圍中央，那核心在哪裡？尤其記憶如此不可靠，總有可能隨著時間被美化、修飾；加上每個人的表達方式、語言能力、面對鏡頭時的顧慮──核心若是鄭問的創作真實，則真實是否如此飄渺虛無、無法掌握？──「鄭問在場」的想法應運而生：他遊走觀看我們的拍攝，觀眾觀看他遊走（甚至電影院內是否還有他觀看觀眾觀看他遊走觀看我們的拍攝？）。一層又一層的後設，會否讓觀眾也將視野與想像拉至一個更高層的位置？並，「鄭問」必得是動畫，而且是很虛的動畫。電影是虛，動畫更虛，動畫貼實景，虛實何辨，反反能否得正？

雖設想如此，但也沒有多少時間檢視再檢視；第一次製作動畫，也不知效果如何，只能盡力為之。起心動念，團隊便運轉起來了。

●○○

8月，終於開始了第一次的正式採訪拍攝。還記得那天下著大雷雨，劇組租車下台中拜訪鄭問的高中同學陳世豐先生。而從那天開始，接下來五十幾位受訪者，便像鄭問一路為我們撒下的麵包屑，指引我們循跡向前，你跟著越走越深──因為沒有一本傳記、沒有一篇報導，可以涵蓋他整個人生，總是有許多疑問、許多空白；沒有一個人知道他完整的所有面向，因為他有十幾年隻身離家在外；他受訪的資料影片更是鳳毛麟角──這是我第一次必得靠自己的雙腳，去問、去打聽、飛去世界各地找答案。

製作費嚴峻，不敢貿然帶著一眾團隊出國瞎拍。炎炎夏日裡，我和翻譯

／製片克柔先跑了一趟日本預訪加勘景。還記得東京飆至攝氏40度高溫，我們第一次朝聖講談社、找到鄭問當年在小金井的住處、常與編輯交稿的Danny's餐廳、造訪武藏野美術大學美術社，甚至尋跡至當時鄭問兒子們讀的中華小學校。

香港則幸運有多年好友鼎力相助。資深影人陳智芬（Sammi）、梁麗敏（Yuki）幫忙邀訪、勘景與安排拍攝。Yuki甚至一個一個先幫我預訪、再打成文字稿寄到台灣來。有了這些第一手的資料，便可以規劃實際的拍攝內容。扎實的計畫讓我們可以在短短不到一個禮拜內拍攝完香港段落。沒有她們兩位的協助，這是不可能的任務。還記得2018年劇組在香港過的中秋節，收工吃完晚餐，都已近晚上十點了，大家在香港街頭舉目指月，拖著疲累卻興奮的身軀回到旅館。當時天上的月亮，又大又圓，完全沒有想到只要再晚一年，這樣的景象可能就成幻影。

踽踽而行，我們就像被丟置在一張巨幅拼圖裡，啣取各色時空碎片。還看不清全貌。

從台灣出發，到日本、香港、北京、珠海，每個階段你總會有一個預設，但實地走訪後總是可以推翻你的預設，你從他／她／他／她口中聽到了不同面向的鄭問。我們知道的大多是鄭問遠征異鄉的輝煌、技壓群雄的風光。但盛名背後，是他體力與創意的烈火燃燒、他的好勝與倔強、他的千嘗萬試、他的艱苦卓絕、他的好學勤讀，以及時刻將自己逼到極致；盛名底下的小縫隙中，還躲藏著各式各樣細微的情緒——壓抑、疑懼、沮喪、虛懷、狂烈、欲求而不得——這些是每個創作者都有過的私密時刻，於外卻不一定看得到。於外，鄭問心中的英雄是堅持、有道理、有禮貌。在每個他露臉的公開影像紀錄中，你果真看到一位謙虛有禮的漫畫家，那是他要求自己的理想典範，卻何嘗不是一個枷鎖？諸多看似背反的、矛盾的東西，集合在一位創作者身上，卻又如此真誠。戴著腳鐐跳舞，他在枷鎖箝制下還是如此勇敢奮力、挑戰極限，要創造出讓人會怕的東西。越壓抑越刺激他，不能停下；向前、向前、向前走。不要回頭——那是每個創作者看了都會動容的態度，因為我們都想做，卻不一定做得到。

越走越深，訪談完常常非常難過。我很猶豫，孰真孰假？要呈現多少？

此處為香港夜景。

在鄭問老家桃園大溪福仁宮拍攝場景，訪問三姊鄭素緣。

到底什麼是真實？

細田守動畫作品《怪物的孩子》中，主角九太對師父熊徹指導的劍法總是抓不到要領，某日驚鴻一瞥，彷彿過世的母親現身提示：「把自己變成他。」九太自此開始一舉一動仿效熊徹。朝夕相處，假以時日，九太竟在不知不覺間掌握師父的慣性與動作，甚至能預先看出他下一步的出拳與攻擊位置。

把自己變成他。但誰能完全變成另一個人呢？只能用笨方法揣想逼近──我們去他常去的美術社，買他愛用的紅豆筆；看他看的書，看原典，《東周列國志》、《史記》、《天問》；鄭太太帶我們去吃他常吃的炸醬麵，指認他常去的理髮廳，前往他溪釣夜遊的虎寮潭；走他走過的路線，自北京搭夜車臥鋪抵珠海、從澳門轉機、或自珠海搭船至香港；他用壓克力顏料畫畫，我們也買來嘗試；他用手掌手指牙刷創作，也把自己跟色彩和成一團，想體會畫到歌唱純粹的快樂──日夜浸泡在鄭問裡。除了多線訪談之外，在那些他曾經駐足凝視的場景，想像他腦中的曾經：於講談社大樓的落地窗前俯瞰東京市街，他可曾想過自己會對日本漫畫家打開不同刺激？在香港幻詠的維多利亞港邊，他是否期待著《漫畫大霹靂》為自己再創新局？在北京好不容易找到販賣檳榔的攤商，他是否想念著台灣？在頤和園的昆明湖畔，他可曾預想得到，《鐵血三國志》最終會變為一則遺憾的神話？

方法雖笨，而在這拼圖的過程中，鄭問好似真的變得越來越立體，越來越與我們靠近。越來越，「真實」。

「對紀錄者來說，與報導對象互動決定了一切。彼此是否有強烈的共感或者反感，不管是哪一種，只要紀錄者沒有建立與報導對象之間不可或缺的心靈關係，攝影機就完全沒有發揮的餘地。」1970年，中平卓馬寫下〈紀錄片今日的課題〉。而這「共感」延續到整個劇組。

說來或許奇怪，但籌備期間，我們還滿常在辦公室問他問題──比如說，鄭老師呀，某某說的這段時間和某某說的那段時間兜不攏，哪個時間點才是對的呢？鄭老師呀，這尊雕像你到底捏的是哪個角色呀？我們查了好多本漫畫都查不到啊；鄭老師，11月底日本會不會楓紅？北京今年會不會下雪？我們的機票該排在何時比較好哩？──這很微妙也很奇

幻，他並「不在」；而也正是因為他不在，所以是一種單向的、明知得不到回答的叩問；既不會被肯定，卻也不會被否定。與之前的紀錄片經驗比起來，竟然莫名地令我們安心。像是守護神。而時間久了，「他」的形象越來越鮮明，但同時有另一個層面卻更加清晰地知曉，他是我們這兩年來最大的幻象。透過受訪者與諸多資料構築他的面貌，如同他創造的人物，在畫紙上一筆一筆添水加墨，人物卻終究僅存在於平面上。所以到底是什麼，讓人物從電影銀幕中活脫脫地跳將出來，留下不可磨滅的深刻印象？

我行其野，是鄭問走在他心相的曠野，抑或其實是「我」（自以為）走在鄭問的荒原？竟發現，這些「問」、問「他是誰」的過程，更多地其實都是反向地在問自己。「我」，到底是誰？「我」看到什麼感受到什麼，「我」要做什麼選擇、下什麼決定？

●○○

思考同時，攝製期程如同雪球滾動不會停下。12月跟Echo兩人去中國大陸勘景預訪後，心裡大概有個底。中國十年，鄭問雖然在遊戲創作上受挫，但帶著一群剛畢業的年輕人，他情感與畫藝上都有了延續、投射與寄託。我隱隱感覺「情感」這件事或許正是鄭問創作的核心——若無情，不會認真、不會投入到流血拚命；若無情，不會壓抑，也不會受傷。真正的他是否被分裂為碎片，散聚在每個作品裡、每幅畫中、每個角色下？抓住核心之後，前面什麼視覺藝術、技法、後設的命題，感覺通通都不重要了；受訪人數眾多，誰記得誰是誰誰說過什麼也都不重要了，他們都是每個階段的「他者」——這或許是我第一次在紀錄片上無可迴避，得直直面對傳主，我想呈現他身為「人」的樣貌，他的起落、孤寂、壓抑、驕傲，時不我予。

但他卻是生命的鬥士、是勇者。每個階段不論好壞成敗，他總是認認真真地面對。更甚，世俗的成功與失敗，怎麼估計怎麼衡量呢？人生究竟是什麼？到了剪接期，我竟感覺過去所學的電影理論、概念、經驗、技巧，這次好像都不適用了。或說，不重要了。你像是硬生生地重新被敲碎打破，再靠自己的力量去拼湊思索，什麼是電影、什麼是好電影。循跡蒐集滿袋的麵包屑，終點是璀璨甜美卻虛空的糖果屋、古詩經中的惡

草荒原，還是，鄭問到底想要帶我去哪裡？一個人一遍又一遍地重讀所有聽打稿、看拍攝素材、書寫編織剪接腳本，竟發現，這會不會是一部講生命的電影？沒有終點，也沒有矛盾與背離，宛若擁有不同切面的多稜寶石，當那切面極細、再細地究探下去，就會變為一個圓了。終點就是起點，起點就是終點。

所以，同他一般認真地哭、享受著笑吧；好好地恨、專注地愛吧。生命的深刻只有全心全意投入的人才能體會，然後等熱情悲喜情緒都散去後、濾過渣滓後，仍然靜靜地，知道自己在何處、知道什麼事是重要的。如同看盡千帆皆過、哭笑盡蛻，大千世界依舊有情有愛。What a wonderful world。

而這才是真正的、完整的「逢時」——所有的安排，都是最完美的安排；因為這些種種高低起伏、聚散離合，鄭問才是鄭問。

●○●

或許電影創作者都只是篩子，過濾折射出「故事」。在各自人生的不同階段，成為說不同故事的人；尋找那非黑非白的灰，中間，in between，用電影的形式，傳達「重要的事」——但到底什麼是重要的？每一部作品我都在問自己這個問題，而總會有不同的答案。

說來或許悲觀，但參與了這麼多人物紀錄片，我卻發現，沒有任何一個人能真正了解另一個人，因為你從來沒見過他獨處的時候，你更無從去翻掀他最私隱的內心。甚至，即使本人現身說法了、即使你覺得捕捉到了某刻面對攝影機鬆懈的迴光，但很多時候那些流動的念頭也或許都「不是真的」。電影說到底，還是投影機打在白布上的光影響聲。宛若一面鏡子，它映照出作者，誠不誠實，一覽無遺；它映照出觀眾，因為銀幕上的聲光而哭而笑。它映照出每個人的慾望，它映照出美與良善。看見鄭問的故事，其實看到的都是自己。

但有時幻象比真實更真實。當「我」是真實的，世界就是真實的。在暗室觀影當下的眼淚與微笑、心疼與激昂，任何一個微小的情緒感知都如此個人、如此專屬，是鏡映自我的私密時空。而電影就是電影，如

同鄭問就是鄭問，沒有別人，也無從比較。獨一無二且專注，像每個「我」、每個「你」。

何其有幸，在人生的這個時間點遇上鄭問；何其有幸，能與一眾誠摯、有才、投入的團隊合作；何其有幸，在疫情大浪席捲世界之前，還得以飛旅各地拍攝；何其有幸，兩年來可以專注思考電影事。這樣感恩的心是鄭問帶給我的，而我想帶給劇組、受訪者，以及現在的每個你。我們所有人的相遇，也是逢時。

《千年一問》導演
王婉柔 2020/06/23

03香港HONG KONG

04中國CHINA

從鄭進文到鄭問

1958-1983

那個愛畫畫的孩子啊

鄭素緣：「只要有關歷史的東西，鄭問都很喜歡。」

陳世豐：「他就是一直一直在畫畫，把所有的感情都放在圖畫裡。」

莊展信：「對創作者來說，剛開始會看得出一些拙痕，後來經過三年的磨練，他在先後創作《戰士黑豹》、《鬥神》、《裝甲元帥》……那整整三年，他很專心在做漫畫，也決定走這條路。」

蕭言中：「他是一個很簡單的人，很熱情單純，也是一個笑點很低的人，隨便一個笑話都可以笑倒在地上滾兩個小時，非常可愛的一個人。他常常藉人物去傳達心裡激烈的情感，藉由漫畫角色把衝突點和情緒爆發出來。」

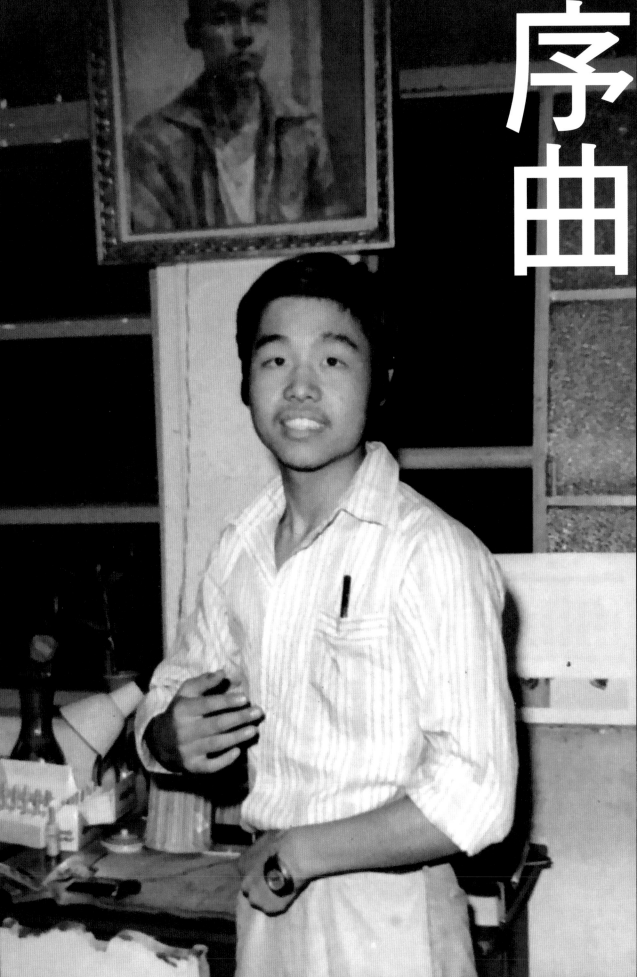

序曲

鄭問的三姊鄭素緣說了一個故事。那是鄭問過世前一週，鄭素緣做了一個夢。「他回來看我，他叫我，『老姊。』他都是這樣稱呼我的。我在夢裡問他，『老弟，你怎麼來了？』他笑笑的，沒有再多說什麼，身上穿的就是往生時那一套衣服。完全相同的一套。」

隔週的星期日凌晨三點多，鄭素緣接到弟媳婦王傳自的電話，「我永遠記得那一天，三點多電話響，我心裡就掐了一下。我媽跟我說過，三更半夜的電話，妳一定要接，只要有家人的人，凌晨的電話就一定要接。我趕過去的時候，看見他的衣服全都一樣，跟夢裡一樣。那天夢到他回來，整臉的落腮鬍，鬍子也還在。」

關於那個夢，鄭素緣仍歷歷在目。「往生的樣子，跟夢裡是一樣的。我問他，『怎麼沒打電話就來了？』他只回頭說，『老姊，再見。』就講這麼一句話……」夢裡的那一聲再見，也是姊弟倆此生再也難見。

2017年3月26日凌晨3點，鄭問因心肌梗塞逝世，享年五十八歲。

最愛趴廟裡畫畫，九歲就能畫等身高將軍像

鄭家有八個孩子，四男四女，鄭問排行第六，本名鄭進文，家裡的人稱他「清仔」（榕樹台語），據說是父親為他取的偏名。以前的小孩子常取一個乳名或偏號，按習俗，有偏名的孩子好養也好帶。於是，家人不喊他「進文」或「阿文」，就「清仔」、「清仔」地叫他。在姊姊眼中，清仔是調皮的孩子，在外頭玩起來很瘋，回到家卻很安靜，總是安靜地畫畫。

「他常被我媽媽追著打，但只要爬到樹上，我媽就打不到了。最好玩的也是這個，我媽說，如果不下來讓她打，中午就不要吃飯。結果啊，我們好幾個小孩就站得直直的讓媽媽打，那時候打孩子沒什麼，每家都這樣，不乖就打屁股。」鄭問也是這樣的，他爬上樹抓夏蟬、爬廟口的石獅子，但更多時候，他是趴在廟裡畫畫。

鄭素緣記得，只要有關歷史的東西，鄭問都很喜歡。有時母親去拜拜，小小的鄭問就跟著去，但他是去看門神、看廟裡的畫，每次都看上很久很久，連一根柱子也能盯著看許久，家人索性自己先回家，讓他慢慢看到中午再回家吃飯。兒時的鄭問尤其喜歡畫門神，九歲就能畫出與自己等身高的將軍像，母親嘴上罵他畫畫能幹嘛，但還是謹慎收起兒子的畫作貼在布上留存，後來交給媳婦王傳自保管。

家裡有八個孩子，生活不可能輕鬆。鄭問的父親工作是採草藥賣給中藥

劇組在鄭問老家桃園大溪採訪三姊鄭素緣，拍攝鄭問的成長過程。

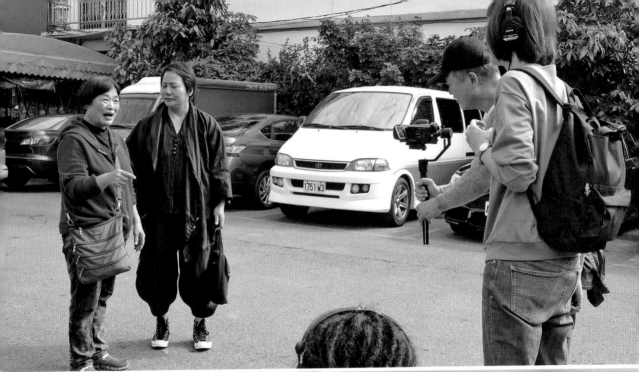

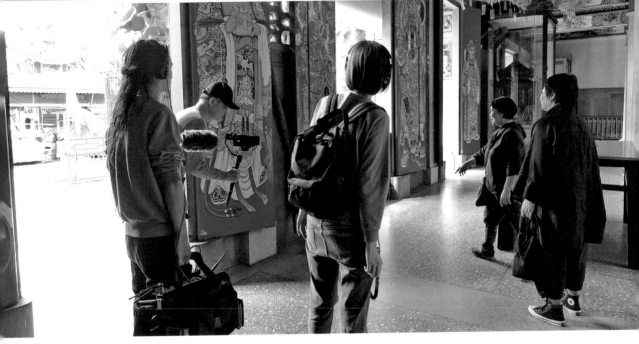

行，以此養家。有時候，鄭問也會跟著去採藥材，那是個辛苦的工作，常常都得爬上樹。但父親是疼他的，後來鄭問偷偷考上復興商工，打算往藝術發展，父親也任由他，還因此與母親吵架。鄭問曾在日本講談社於1998年出版的《鄭問畫集》中的訪談中提及，「父親並不是因為我做這種工作會成功才支持我，是因為疼小孩，進而支持我。」

清苦的家庭，畫材自然是奢侈品。買不起彩色筆與顏料，鄭問用毛筆沾墨水，墨水也不直接買現成的，而是用墨慢慢磨，能省則省。沒有紙可用，他就偷撕家裡的月曆。憶及當時，鄭素緣也忍不住笑了：「日曆不是一天撕一張嗎？日期還沒到，他撕了就畫，然後又被我媽打。我弟就喜歡畫，可惜那時候沒什麼紙可以畫畫。」

孩子們一起在外頭玩蓋房子的磚頭，別人是拿磚塊畫線玩跳格子遊戲，鄭問是拿磚塊在地上畫人像。鄭問也愛看布袋戲，才小學低年級，拿起衛生紙加漿糊，等漿糊乾了，拿起筆塗塗抹抹，就成了雲州大儒俠史豔文。在鄭問手裡，什麼東西都可以是材料，鄭素緣記得：「媽媽跟我講，那時衛生紙很貴，弟弟常用掉一堆，她回家一看，『咦，怎麼只剩半包？』他連地瓜都能拿去刻人像。」

別的孩子拿了零用錢都是買冰吃，他也不是，揣著兩毛錢去租書店，最愛看《三國誌》、《諸葛四郎》和手塚治虫的《原子小金剛》，租了一次又一次、看過一遍又一遍，有時候忍不住，偷偷地從漫畫裡割下其中一張，還割得工工整整，回家安安靜靜看著畫。談到這裡，鄭素緣有點不好意思了：「呵呵……糟糕，把我弟的事說出來，人家人家形象那麼好，我把他挖出來了。」

這是兒時的鄭問。彼時，他還是鄭進文，也是家人口裡的「清仔」。姊姊也記得，才小學時的鄭問經常趴在大溪福仁宮的地板上畫畫。盛夏時刻，廟裡的地板最涼爽了，小小的清仔就這樣趴著畫，抬頭仔細端詳著眼前的門神，邊看邊畫，他也不是照著揣摩，畫著畫著，會有自己的變化。也不管母親總是唸他：「畫圖沒出息，整天畫那個要做什麼？」

但鄭問就是愛畫畫，只要有毛筆跟墨水，他就能自己玩上整天，村裡的算命仙也說：「他以後是要走這條路的。」這樣會畫畫的孩子，沒有人教他畫畫，似乎生來就有些天分。一家子最會畫畫的原本是母親，鄭素緣笑說，小時候暑假作業要交圖畫，都是媽媽畫的，「媽媽會幫我們用蠟筆畫，讓我交給老師。媽媽畫得比我好，我弟弟又畫得比她好。我弟可能遺傳到我媽吧。」

每年農曆6月24日是普濟堂關聖帝君聖誕，這可是桃園大溪人的大事，

遶境活動被認為是每年的二度過年，早期會號召民眾拿著旗子從大溪走到慈湖，再從慈湖走回大溪，來回得三個多小時，可以賺得兩百元。鄭家孩子們會跟著湊熱鬧，賺得兩百元，兄弟姊妹拿著去買枝仔冰，只有鄭問拿去買圖畫紙、買墨水，總之就是買畫圖的工具。

一個鄉下孩子怎麼會這樣想畫畫？對鄭問來說，只要有一枝筆、一張紙，就能創造自己想要的世界，這讓他非常快樂。小學時，他非常喜歡手塚治虫的《原子小金剛》，他不太愛念書，常在課本角落畫手塚治虫的圖，鄭問曾在受訪時提及這段回憶：「第一次對繪畫有興趣吧……我總是畫得比同學好，漸漸地對繪畫產生興趣。我就是這樣被自己騙，才成為漫畫家（笑）。」

在當時的台灣，小孩畫圖會被認為是沒有出路的事，「當時我覺得有被壓抑的感覺，不曾把畫拿給家人看。」讀到國中，繪畫成為他展現才能的方式。除了畫畫，鄭問也擅長國文，感覺自己對語言的敏感度較同學來得好，但英文課、數學課什麼的就不太行了，他常在上英文課時畫老師的臉，後來再想，似乎是自己對自己的素描訓練。

國中畢業後，鄭問去照相館當學徒，彼時，人像照片背景多是油畫。鄭問原本希望去學個一招半式，但沒想到，當時的工作只能負責拆油畫的框，他常拆到指尖流血，工作一個多星期，連筆刷都沒碰過，他乾脆就逃走了。嚮往藝術的心還是很強烈的，他聽說北部有所「復興商工」有繪畫課，偷偷摸摸跑去報考，也不讓家人知道。

1974年，鄭問成為復興商工新生，但那場入學考試，卻是讓人發窘的經驗。鄭問沒受過正規美術教育，考術科素描時，監考老師發給考生饅頭，他還開心著：「這麼好的學校，怕學生肚子餓，還發饅頭。」快快樂樂把饅頭吃掉後，才發現根本沒有考生在吃饅頭，人人都是把饅頭當做橡皮擦用，「丟臉得要命啊」。在日本的訪談中，鄭問談及這段回憶時，自己也笑了出來。

考上復興商工　畫到手流血都不知道

曾任鄭問助理也是弟子的漫畫家練任也畢業於復興商工，鄭問是長他多屆的學長，一直到進入漫畫圈之後，練任才知道鄭問是同校的學長，也開始聽說鄭問傳說。「鄭老師是學校知名的優等生，他的導師非常非常兇，打人也很可怕，但打到鄭老師的時候，都是輕輕打。同樣忘了帶工具，導師知道鄭老師家境不好，只提醒他下次記得帶，但另個學長就被

打得很慘。」

當時，復興商工是台灣少數有美術科系的學校，並非科班出身的鄭問曾自承，他自認並非擁有才能的人，但一旦開始做，就能漸漸跟上別人，「或許我是摩羯座的關係，有持續力，另一方面是我笨手笨腳的，只能往一個方向前進。」起初，鄭問抱持著「以後一定要成為畢卡索」的心情開始努力，後來更加欣賞的是林布蘭與米開朗基羅，「我認為他們二人會永遠不朽」。

在復興商工，鄭問儼然成為傳奇人物。練任說，鄭問在二年級時就拚命到全校第一名，「鄭老師的導師也是後來我們的主任，非常欣賞鄭問，主任知道這個孩子真的很厲害，也非常努力，畫到手流血都不知道。」

鄭問的高中同學趙子儀也記得，鄭問雖然起步晚，但拚勁十足，很快就追上同伴，「有一次我明明生了重病，卻抱病在家拚命畫素描，就是要跟他競爭，他真是可敬的對手。」

高中同學陳世豐與鄭問也相當親近，他記得鄭問的外號是「大溪」，「我們都用台語喊他，大溪還有一個意義是，他是從很淳樸的地方來的孩子，我一直認為，他把自己的個性和內心的情感都發揮在畫圖上了。」陳世豐是台中來的學生，這群外地孩子總是聚在一起，素描課老師發了饅頭，他們半顆用來畫畫，另外半顆就吃掉，也是飽餐一頓。

美術科班生的生活，除了功課還是功課。每到週末，鄭問便和同學們拎著油畫箱、揹著畫袋，搭著公車到處去，有時去新公園（現為二二八紀念公園）寫生，有時去台北著名的廟宇。當然還有展覽，不管是故宮或是新公園的博物館（現為台灣博物館），只要有新的展覽檔次，大夥就相招著去看展做功課。是那樣純粹的青春，陳世豐笑說：「好不容易離家學習，無論如何都想多學一點，他真的很用心、很認真。」

在學校裡單純學習的時間，在陳世豐回憶裡，是特別美好的一段日子。在同學之間，鄭問調皮但也寡言，極少對同學說起自家的狀況。陳世豐印象深刻的是，「他就是一直一直在畫畫，把所有的感情都放在圖畫裡。當我們覺得，欸，這個圖這樣畫就差不多了吧。但鄭問就會很細很細繼續畫，讓細部更加深入，他的素描比我們都要多花上一倍的時間去完成。」

「學校課程會訓練你不同的畫法，尤其是畫素描的時候，除了訓練眼睛的觀察力，還有訓練手的自由度，要能畫直的、畫圓的、畫方的……什麼都要會。雕刻也是喔，要雕紙張、雕肥皂、雕木頭，訓練手的自由度。拿練習畫直線來說，起初用玻璃棒加一隻筆，畫下來就直了。但到

鄭問在復興商工的學校生活，因為被分到雕塑組，所以鄭問在學期間還幫學校製作銅像。

鄭　進　文
● 台灣省　桃園縣

後來，你拿毛筆，也要這樣一條線拉下來可以很直。鄭問就是一直畫一直畫，畫不好他就繼續，畫到他滿意為止，不斷地去下功夫。對，他（的能力）是用時間去訓練換來的。」

高三時，鄭問被分到雕塑組，當時幫著老師做了不少蔣介石、蔣經國等政治人物銅像，再賣給政府單位。起初鄭問想學的是平面設計，卻被分到雕塑組，在同學普遍認為雕塑組以後肯定找不到工作吧，他倒是琢磨起雕塑的技巧。當時他也沒想到，因為雕塑需要360度觀察物件，在日後繪製漫畫得想像畫面時，雕塑能力讓他得到極大幫助，好比臉頰的立體感、眼眉的模樣，都能掌握得更加細微。

追女友靠畫畫表真情，失戀也靠畫畫療傷

是這樣淳樸的孩子，一心向著畫畫，但鄭問也有內心如火的時刻。在青春正盛的時期，交女朋友自然也是青春的一部分，在同學眼中，十七歲的鄭問帥氣好看，「他的模樣是很討人喜歡的。畫畫嘛，他一定要畫出與眾不同的東西。說到他的感情，他會把感情壓在畫圖這件事上，但大家都在交女朋友，難免會推一下他，他也會去試，如果感情失落了，他就用畫圖彌補回來。」

畢了業之後，這群夥伴們還是在玩一起，一起在台北南機場合租公寓，也一起拚命工作，往室內設計發展。或許是年輕氣盛，鄭問三年內換了十二間公司，每換一家，就想要求高一點的薪水，還沒讓公司認同，他就急著先跳槽了。後來，鄭問在訪談中也坦言：「當時我彷彿在和不知名的東西競爭，我想是因為太年輕了，才會有這種錯誤的想法。」

在陳世豐眼中，鄭問擁有極強的藝術家性格，專注在自己的技術上，「藝術家的特質包括他會去堅持自己想要的，如果是外來的，不管是批評或是什麼的，對於藝術家來講，他還是會做他自己。由於他有這樣的性格，會創造出屬於自己的東西。」

這樣的藝術家性格，運用到追女朋友，也有獨特的方式。「他追女朋友很有一套，拿了一張紙開始畫，有時候是四格畫、有時是六格畫，畫完之後，就帶給女孩子看，先有話題，女孩子會覺得，『哇，這個人怎麼那麼有才華！』就聊得起來了，然後就交上女朋友了。」陳世豐笑說，當時好友們都是急著找工作賺錢，女朋友不會在第一位，「但在我們看來，女朋友都是他的第一位。我想，是因為他的感情比較豐富。」

但鄭問也常失戀，「失戀時，他就把鬱卒都畫在圖上。」陳世豐記得，

接受採訪的是鄭問高中同學陳世豐先生，同時也是畢業後一起開室內設計公司的合作夥伴。

情緒豐富細膩的鄭問失戀時，總是愁眉苦臉，好幾天都非常鬱卒，「有一次，他很憤慨跟我說，『我今天要見她最後一面。』然後也是一樣畫圖後拿過去，結果回來時，我們問他談得如何？結果他說，『唉，還是一樣，沒有用。』他也會自我解嘲說，『阮實在無路用，無路用的咖小（台語）』。」

三十多年前的往事了，陳世豐說著說著，過去彷彿也清晰起來。「鄭問有文學素養，他不喜歡交際應酬的風花雪月，但另一種風花雪月，他就有興趣了。」鄭問曾經參加詩社，跟詩社同學寫詩論詩，高中畢業後，顯得有些文質彬彬了，偶爾還被老友訕笑，「不要再裝那個樣子了啦！」陳世豐也記得，「鄭問下班後回家，也常常看書，看的書可能就類似文學那樣的書，但他不會告訴別人，也不會主動去聊這些。」

好友們後來合資成立「上上設計」，開始接室內設計的案子。鄭問當年大約二十三歲、剛當完兩年兵，他開始明白自己或許不適合做生意，他曾在受訪時自述：「那時候在台灣，房子賣得非常火，不動產業者就好像整天都在賭博的人，常常喝酒和跳舞，我也必須陪著他們應酬。與其說是應酬，我倒認為是在浪費生命。那時的我很健談，如果讓我現在遇見二十年前的我，一定會揍他吧。」

陳世豐是共同開公司的夥伴之一，他認為，鄭問屬於比較保守內斂的人，個性上也相對含蓄，「他不會跟這些人去交際、講一些應酬的話，確實會需要去交際應酬，但其實並不多。對於他來講，可能就是不喜歡這樣的事情，他那時候生活方式還滿單純的。」但鄭問也不會耍賴，「他很有責任心，如果覺得是他自己該負責的，就會勇於負責，不會賴給你。」

鄭問主要工作是畫外觀與室內透視圖，在陳世豐印象中，「他曾經在我們做設計的時候，畫一個樣品屋，屋頂還給它添有玻璃什麼的，讓光線可以灑下來，當時就是很不錯的設計。我覺得，那時候如果他往這方面發展，也絕對會是一個名人。他有他的天賦。」在室內設計這一塊？「對。他底子很不錯。因為素描是一切繪畫的基礎，他用心的程度又與同齡的朋友不同。」

即使被認為有天賦，鄭問還是淡出室內設計工作，開始接接插畫案，讓他又回到能感受畫圖快樂的時刻。鄭問第一次真正創作漫畫，是1983年的春天，他在漫畫學會主辦的新人漫畫比賽中獲得佳作。之後他再投稿到當時非常暢銷的《時報周刊》，適逢《時報周刊》正計畫開闢漫畫專欄，鄭問便以新人之姿被錄取了，開始連載第一部作品《戰士黑豹》。

首部連載漫畫　鄭問卻說：「誰看過，我就要滅口。」

《戰士黑豹》是鄭問漫畫家人生的第一部連載漫畫，《時報周刊》前總編輯莊展信是鄭問第一位合作的漫畫編輯，他記得，在每期約120頁、大八開本的雜誌裡，《戰士黑豹》大約都有5到6個頁面，包括第一頁彩色頁，後面也都是全版呈現，整整連載20期。「細心的讀者會發現，鄭問創造一個主角『八眼』，八眼從外星飛到地球來，第一個經過台灣的蘭嶼，接著是八卦山、中華商場、故宮……突然之間，太空跟台灣就有了連結。」

莊展信認為，這雖然是鄭問第一個長篇作品，但在創作編輯上、畫作上，都有很有趣的發展，每一個場景與人物塑造都花很多心思。那是1983年，因為漫畫審查制度，台灣漫畫才剛渡過真空期，「漫畫太久沒有聲音了，剛好有這個機會，漫畫家用不同於我們的語言來詮釋，創造台灣的漫畫時代。」對於鄭問曾自述受日本漫畫家池上遼一影響，莊展信則認為：「剛開始創作時一定會從自己的經驗著手，這幾個月的創作裡，他可能也在思考是不是真的要走這一條路。」

鄭問終究選擇漫畫這條路了。雖然他曾坦言自己不滿意第一部作品，甚至曾公開表示，「我真希望看過它的人，都消失在世上。因為，我畫得很差，覺得很丟臉。」但身為鄭問第一位漫畫編輯，莊展信則認為：「對創作者來說，剛開始會看得出一些拙痕，後來經過三年的磨練，他在先後創作《戰士黑豹》、《鬥神》、《裝甲元帥》……那整整三年，他很專心在做漫畫，也決定走這條路。」

資深漫畫家蕭言中初識鄭問時，正是《戰士黑豹》連載階段，他總稱呼鄭問「二師兄」（大師兄是敖幼祥），「很多背景是我畫的，二師兄很殘忍，叫你畫背景還不告訴你怎麼畫，譬如說要畫一個西門町的街景，他把相機丟給你去拍街景。我拍了一堆街景，他挑完就說，『你把這幾張畫在這一格裡面』，我就用一支規筆刻兩天把整個街景刻出來。」

蕭言中記得，鄭問會一直不斷地挑剔自己的作品，認為作品風格獨特性不夠，一直租錄影帶、看戲觀摩。「那是他轉到水墨漫畫很重要的一個轉捩點，一個禮拜趕稿量已經很大了，剩餘時間，我就陪他去租帶子，我們都租武俠片。他的毛筆用得非常好，但在風格要求上非常嚴謹，一直覺得自己要洗掉所有可能跟人家雷同的元素，他一直在找突破點，要找到『只有我鄭問才有的風格』，在這一點上，他花了非常巨大的時間。」

鄭問的青年時期，充滿活力的生活姿態。

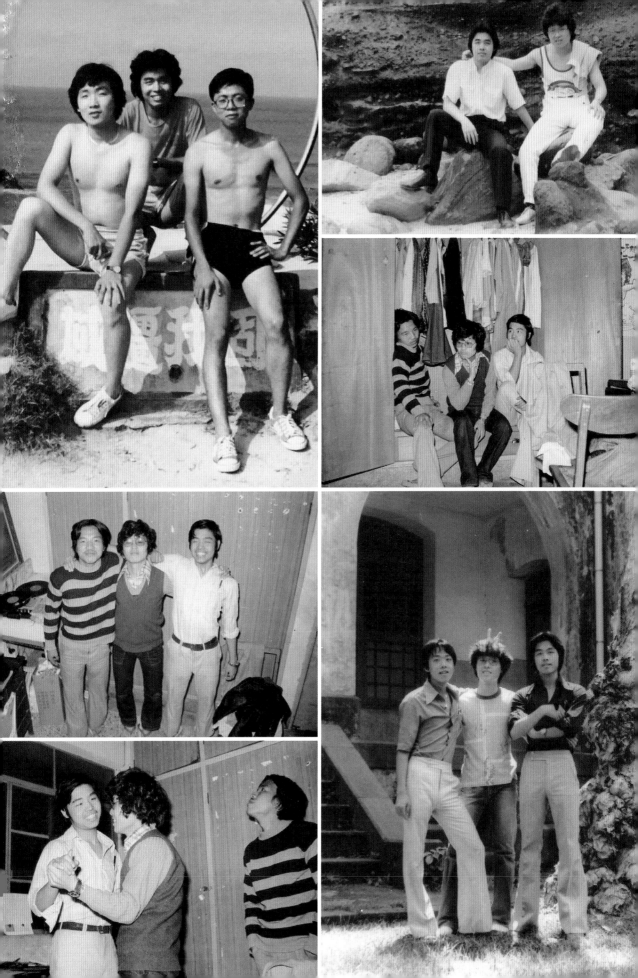

蕭言中觀察：「他不喜歡人家說他的作品像誰或有誰的影子，他這個性格非常強烈。從《戰士黑豹》開始他就覺得不行，這個東西不是他要的，他可以比這個更好。他個性非常好勝，從很多方面可以觀察的出來。人家說你這個風格好像跟誰類似，他聽到就不舒服。那時候想的就是武俠，他說畫武俠總不能是別人的武俠嘛！一定是我們自己的武俠。」

鄭問確實不滿意自己的第一部作品，甚至曾跟助理們打趣說：「誰看過這部作品，我就要滅口。」但莊展信倒是不這麼想，「就第一部漫畫來說，他不滿意，但他開創了一條路。他在復興商工學雕塑，所以有西洋的底子，再加上他後來放下硬筆，以毛筆來畫水墨，經過這三年的熱身，後來他有機會到日本發展，其中一個日本主編形容他是『天才』、『異才』、『奇才』，驚訝於漫畫怎麼可以這樣畫。」

1983年鄭問出道之作《戰士黑豹》，首次在《時報周刊》連載，得到讀者極好的回響。

從鄭進文到鄭問，從「無語問蒼天」到「春風要得意」

開始畫漫畫後，他將筆名取為「鄭問」，兒時愛畫畫的鄭進文蛻變了，成為往漫畫路上邁進的鄭問。提及這個筆名，高中好友陳世豐也略知一二，「我記得我問過他，他對之前那段人生提出了一個問號，包括工作、包括感情……大概是二十五歲前的人生，也有一點點對現實的那種不滿。不管是抱怨也好或是內心的那種，所以他都會表現在圖上面，包括他的名字。」

對於鄭問的筆名，三姊鄭素緣也有另一段回憶。她提及弟弟有次回家時跟母親說：「為什麼我畫得這麼好，都沒有人欣賞？」鄭素緣記得，弟弟當時覺得自己是無語問蒼天，那就「問」吧。傳統家庭裡的母親沒有責怪他改掉父親命的名，只是仍憂心：「去找個工作吧，這樣畫圖，以後怎麼養妻兒……」但鄭問是倔強的，「真的，他的一磚一瓦、買的房子，都是自己賺來的，我們沒有幫他出一毛錢。」

唯獨跟母親開口週轉，也不是為了自己，是為了助理。「上面的錢還沒下來，他回家跟我媽借錢，要先付給助理。他真的很疼畫圖的小孩子，真的，我不騙你們。我媽跟他說，『請個助理這麼貴，哥哥弟弟去上班，月薪也才兩萬元，你給助理三、四萬？』他說，『阿母你不知道，畫圖真的很辛苦，我是過來人……所以一定要比外面多錢』。」

彼時，鄭問的工作室就像是漫畫家訓練班，漫畫家練任、鍾孟舜、陳志隆、楊鈺琦等人都曾待過他的工作室。對蕭言中來說，鄭問亦師亦友，

是他的二師兄，也是他的漫畫家好友。2012 年，兩人曾一同赴法國安古蘭國際漫畫家參展，「他一看到我就好開心，說要跟我住一間，寧願捨棄資深漫畫家單人房的待遇。」鄭問有些幽閉恐懼症，那趟法國行轉了三趟班機，鄭問非常焦慮的時候，蕭言中不斷講笑話給他聽，從機上到法國，兩人難得地重新相處了許多日子。

看著鄭問一路走來的身影，蕭言中仍是折服。「我在他身上看到最多的是努力，他絕對是忍得住孤單的人。他最了不起的地方是把生命的每一秒都獻給漫畫，幾乎沒有所謂的休息或調度。」蕭言中形容，漫畫家是很孤獨的工作，畫畫經常是一個人，因此他同時做漫畫也做舞台劇，「調度」自己的生活。「但二師兄是我看過最能抗孤單的人，他的情感又很濃烈，漫畫裡面的人物情感常常很激烈，因為他自己本身就很炙熱。」

「他是一個很簡單的人，很熱情單純，也是一個笑點很低的人，隨便一個笑話都可以笑倒在地上滾兩個小時，非常可愛的一個人。他常常藉人物去傳達心裡激烈的情感，藉由漫畫角色把衝突點和情緒爆發出來。早期我常陪他去租錄影帶，觀察角色、掌控演員的表演，他最喜歡衝突點最高的時候，在他的漫畫裡面的每一個衝突點，有好多好多的情感想要藉由簡單的幾個畫面表達出來時，肢體張力就會很大。」

鄭問也是個體力很好的漫畫家，蕭言中記得，「我們唸復興的人都很能熬夜，兩三天是小 case。但我剛去幫他畫背景的時候，簡直比當兵還可怕，畫到第三天他還不睡覺，我開始有點受不了，這老人家怎麼搞的都不用睡覺？」忍不住發問：「二師兄，你不累嗎？」結果換得一句：「不累，你累了先睡。」蕭言中這下也不敢睡了，撐到第四天，拿著小規筆就點頭打著瞌睡，鄭問搶過他的筆，喊他到床上睡。

「結果我睡起來他還在畫！然後我再也不敢睡了，一定要等到他睡，所以我每次看到他睡覺，我就好開心，表示大家可以休息。」回想起當年，蕭言中仍咋舌，「《戰士黑豹》的時候，水墨這個 idea 還沒有冒出來，但是逐漸在成形，他一直在試，交完稿子後，我以為他在休息，沒有！他交完稿後，就在試其他的技法有沒有辦法更獨特……他一個禮拜大概只要睡兩次。」

過去也擔任過助理的漫畫家練任也非常感念鄭問，「在去鄭老師家之前，我是不會用毛筆的。第一天當助理，鄭問老師就請陳志隆給我毛筆，叫他帶我畫，我那時候整個傻住。」練了一天，第二天，鄭問就讓練任正式上線了，「鄭老師非常敢讓助理去呈現，這點對我是很大的震

撼。」過程中也不只是當助理，鄭問會跟助理們討論為什麼他這麼用筆，「潛移默化、無形中的教育，不是教條式地教我們。」

鄭問用過無數奇特的工具，毛筆、牙刷、塑膠袋、沙子、抹布、印章……沒有任何懼怕與限制。跟著鄭問，讓練任明白，「毛筆那些都只是工具，鄭老師說過，如果今天沒有好的紙張，衛生紙都能畫。問題不在筆，在人。工具是用來延展你的作品的。」練任也記得鄭問非常用功，讀很多很多書，「他真的像一個一直在吸收東西的海綿，會放空自己，隨時都在吸收。」

做遊戲的時候，鄭問會打遍能拿到的遊戲，去了解遊戲好在哪裡，「他甚至會去要求工程師能不能做到，而不是我畫完給你就好。」鄭問的毛筆字也寫得極好，練任則觀察：「他不受限於九宮格，沒有被傳統臨摹字帖的束縛，他可以完全照他的感覺把寫出來的字像圖一樣呈現，他已經寫出鄭問法則，這個是一般人做不到的，因為你可能被字框綁住，可是鄭老師沒有。」

曾跟隨鄭問的漫畫家鍾孟舜也回憶，「日本連載時每個月都要交稿，當時我就覺得很奇怪，《東周英雄傳》跟《深邃美麗的亞細亞》一個月最多要交到70頁，壓力非常大，交稿前三、四天都不睡覺，他居然還有時間和心情去搞垃圾袋、玩一下、手推一下、油漆刷刮一下，所以我覺得他的創作欲望是擋不住的。」

鄭問彷彿不斷挑戰自己的極限。鍾孟舜將鄭問作品推進故宮展覽，他分析：「從《刺客列傳》的水墨，到《阿鼻劍》的素描加毛筆，再到《東周》轉成網點（按：賽璐珞片），到了《深邃美麗的亞細亞》運用多媒材，《鄭問之三國誌》則把所有嘗試全部集合在一起。很少人畫一套作品每一張圖都不同風格，《鄭問之三國誌》有水墨加寫實、也有純水墨畫、也有像油畫的，他把它合成一套作品。」

水墨漫畫是鄭問獨樹一格的創作方式，創作《刺客列傳》後，他曾這麼描述這套作品：「我已經把日本漫畫的東西全部甩開了。」也是因為《刺客列傳》，讓日本講談社開始尋找海外優秀創作時，時任《MORNING》雜誌編輯長的栗原良幸一眼便看中鄭問，即使遠渡重洋，都要親自與鄭問見一面。也因此，開啟鄭問在日本連載之路，並以《東周英雄傳》在日本引發注目。

但即使到了日本連載工作密集的時期，鄭問也維持大量閱讀的習慣，練任記得，「他看很多理論的書，為了要畫《深邃美麗的亞細亞》，他研究很多心理學的書。然後文學性的、古文的他都看，文言他也看，科學

蕭言中提及，與二師兄鄭問一同在安古蘭漫畫節為台灣館製作招牌。

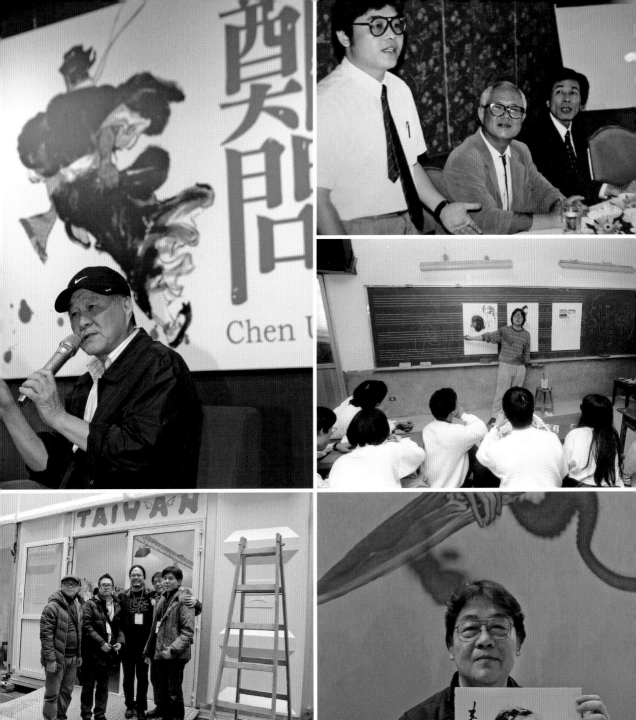

性也看。為了要畫《萬歲》，他連算命的書都看，沒有人像他這樣子的。」鄭問自己也曾建議新進漫畫家，「一定要多看書。你要是沒有理解和學習掌握文字的能力，怎麼將內心的訊息、想法、情感，很準確地傳達到作品上？」

於是，這便是鄭進文蛻變為鄭問的故事了。1958年底出生於桃園大溪，那個才九歲就能畫出等身高將軍像的「清仔」，在二十五歲時成為正式出道連載的漫畫家鄭問，二十七歲時結識妻子王傳自，而後生下兩個兒子；三十一歲時被日本講談社相中，隔年便開始連載作品，甚至一度舉家搬遷至日本。鄭問是這樣一筆一畫尋找自己的風格，一步一步建構出自己的人生。

現任大塊文化副總編輯的林怡君曾擔任鄭問生前的最後一位漫畫編輯，她多次拜訪鄭問住家取稿，即使是舊作重出，對於編輯提出的要求，鄭問總是溫暖回應，包括重新書寫「啊！」、「哇！」、「砰！」、「啾～」、「嘩～」等狀聲字。在《人物風流》一書中，林怡君曾提及，最後一次拜訪鄭問，離開時搭上計程車，回頭看見的是，鄭問一家人站在院子裡微笑向她揮手。

林怡君也記得，鄭問幫書迷簽名時，常常會提上「春風要得意」，「那個『要』字令人玩味」。從「無語問蒼天」到「春風要得意」，或許只有鄭問自己明白，那個「要」字真正的重量。

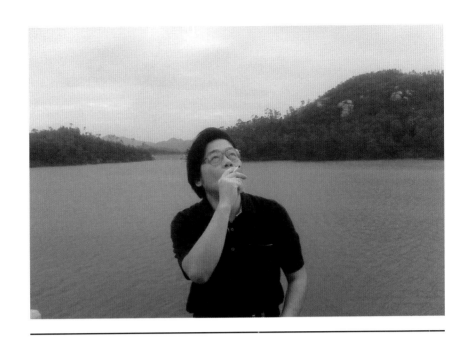

拍攝筆記

2018年6月，鄭問的作品在故宮展出，成為台灣漫畫史上第一位進入故宮的漫畫家。導演王婉柔於同年8月前往日本預訪講談社前編輯長栗原良幸，栗原良幸卻認為，這次的故宮展覽，鄭問彷彿被世人神化了。「但所謂的神化是讓他變成一個天才，好像不費吹灰之力就畫出這些東西。但不是。講談社說不是，師母也說不是，這個過程，只有我們去追，才會知道他做了什麼事情、付出多少努力，成就為後來的樣子。」王婉柔說。

因此劇組決定一步一腳印，從兒時的「鄭進文」開始尋找線索。鄭問三姊鄭素緣本來對於受訪的邀約非常害羞靦腆，導演還挑選了桃園大溪老街這人來人往的地方。拍攝當天鄭太太貼心陪同，希望能降低三姊不安。但當姑嫂兩人一起在鄭問從小長大玩耍的大溪福仁宮內穿梭，鄭素緣卻又像回到兒時一般，非常自然地回憶過往，在鏡頭前也落落大方、侃侃而談。縱然頂著烈日在廟口前的戲台受訪，三姊也不以為意，講到有趣的事更不時拍掌大笑。讓劇組立刻進入了當年的時空，宛若調皮的「清仔」正在一旁爬上爬下。

求學時期的鄭問，導演則很早就希望重返復興商工拍攝。在地下室的圖書館內，找出了當年的畢業紀念冊，鄭進文青澀的模樣、與同學間打鬧玩耍的照片，也都一一躍然眼前。至於關於繪畫的上課學習場景，校方本來安排了一間空教室供劇組拍攝，但導演和攝影師覺得靜態擺拍的教室略沒有人味。剛好隔壁教室正在進行水彩課程，導演靈機一動，請製片與校方和老師商量，能否請學生稍微暫停十分鐘離開教室讓劇組拍攝。於是，學生停下手邊畫到一半的作品，就地起身到教室外等待，劇組則快手快腳，透過窗戶透進的自然光，捕捉到了一種「現場感」──待乾涸的畫作紙面、濕潤的調色盤和筆筒、顏料、未完成的筆觸、書包與雜物、水果靜物與畫架──儘管剪接時必須大量割捨，但非常感謝校方和同學們與劇組共同完成這顆漂亮的鏡頭。

原來，從鄭進文到鄭問，那些他曾經走過的路，積累出「千年一問」。從1983年正式出道後，鄭問從來沒有停下創作的腳步，毛筆、牙刷、塑膠袋、沙子……什麼都可以是他的媒材，在電腦繪圖問世後，鄭問也不遵循傳統套路，開始學習電腦繪圖，如同昔日弟子練任所述，「鄭老師像一塊海綿，不斷在吸收。」鄭問之所以是鄭問，從來不是偶然。

嶄露頭角，
波光瀲灩
1983-1989

01

王傳自：「只有我敢跟他講真話。」

鄭植羽：「我想父親最主要傳授給我的是精神，你必須認真看待，然後做好每樣東西，對作品的態度就是吹毛求疵不可讓步。」

張大春：「鄭問有一種特殊的風格，每個人只要看過一張他的圖，都會留下非常深刻的印象。」

郝明義／馬利：「他就是一個有火山爆發那種豐沛的創作量、他有滿滿的火藥，我們應該把他載送到月球、載送到火星，發射火箭出去。」

黃健和：「他不只是台灣人的鄭問，還是亞洲人的鄭問，有沒有可能是歐洲人的鄭問、美國人的鄭問……」

鍾孟舜：「從藝術的角度看鄭問的東西是非常驚人的，我很狂妄地說，兩百年後，鄭問應該會跟達文西、梵谷一樣偉大。」

蕭言中：「他所有生命的每一秒鐘都是獻給漫畫。」

台灣TAIWAN

有一種愛是
鄭問式的浪漫

王傳自：
「交往兩個月後，他跟我說：
我們一起走下去！」

門口的庭院好美，這棵茶樹長得好茂密，應該有很多年了吧？

王：對啊，有一年大概我生日的時候，鄭問就買了一棵回來，只說：
「這不錯，給你。」然後我就把這棵茶樹當定情物。它每一年都開花開
得好漂亮，幾乎都開兩、三百朵，很燦爛。

最茂盛的時候，開滿粉紅色的茶花，因為茶花是我的最愛。我年輕的時
候有講過，鄭問大概還記得，他就買給我，讓我很感動。鄭問式的浪漫
就是這樣子。

很奇妙的就是，鄭問離開的前三個月，茶花就一直很奇怪、一直萎靡，
然後好像有蟲害，本來是很茂密的，後來都乾枯掉了。這一、兩個月才
開始又長了嫩芽，所以，植物也滿有靈性的。

你家一樓好寬敞，地板好乾淨。

王：以前更乾淨，我們家以前一直都有養狗，而且是大狗，前前後後養
了藏獒、牧羊犬、高加索、貴賓，鄭問很喜歡狗，他每天起來都習慣在
這裡躺在地上跟狗玩，跟狗說：「你今天好不好啊！」他跟狗自言自
語，但我知道他是在跟我說。

拍攝時間：2018/8/15、
2018/11/10、2019/1/2

人物檔案：王傳自，鄭問的
妻子、花藝家。

狗串起的感情線

養那麼大的狗！後來你們全家搬去日本住，以及後來鄭問去香港、中國工作怎麼辦？

王：在日本的時候，我們請助理楊鈺琦來照顧狗。後來鄭問去香港、中國，因為我必須要照顧狗狗，所以都沒辦法一起去。

藏獒動輒七、八十公斤，照顧起來很費力吧！

王：鄭問在家裡工作時，我怕狗亂叫吵到他，我都把室內冷氣開到十七、十八度。後來他在國外，我就一個人照顧。狗也會老，老了後腿就沒力，那時候我還要把狗拖到外頭上廁所。他們老化時，會尿失禁，不小心尿在客廳時，我都要擦客廳的地板好幾次，還要消毒。

你在狗身上花好多精神。

王：鄭問愛狗，可是他那時候都在國外，當然就我一個人照顧。後來這些大狗離世，也是我把牠們送走。鄭問一直很不好意思，讓我一個人陪這些狗到最後。

狗似乎是你跟鄭問緣分裡的吉祥物？

王：我和他是在台北的漫畫協會初次見面，但印象不深。不久之後，有一次在我的辦公室，出門的時候竟然見到一個人穿著短褲、T恤、牽著一隻牧羊犬說要找我，我被他嚇一跳。原來他打聽到我住的地方，就快速把工作室從桃園搬到士林來，方便每天帶著狗（牧羊犬萊茜）去接我下班，我被他誠意感動了。

你們就這樣開始交往？

王：我要裝跩也不行呀！就覺得他滿帥的，聊得很開心，然後我們就到那時中山北路有一家「福樂冰淇淋」見面。

一個禮拜後，他跟我說：「我沒有助理，你可不可以當我的助理？」他讓我把工作辭了，當他的助理、當了將近兩個月。後來他就告訴我說：「我們一起走下去好不好？」我覺得超級浪漫。我說：「好！」我很不爭氣，三個月就嫁給他。

鄭問和他的愛犬們，獒犬「強巴拉」、牧羊犬「萊茜」、大白熊「阿土」、高家索「阿白」（下圖）頭上有些黑色毛髮，酷酷的很有個性。

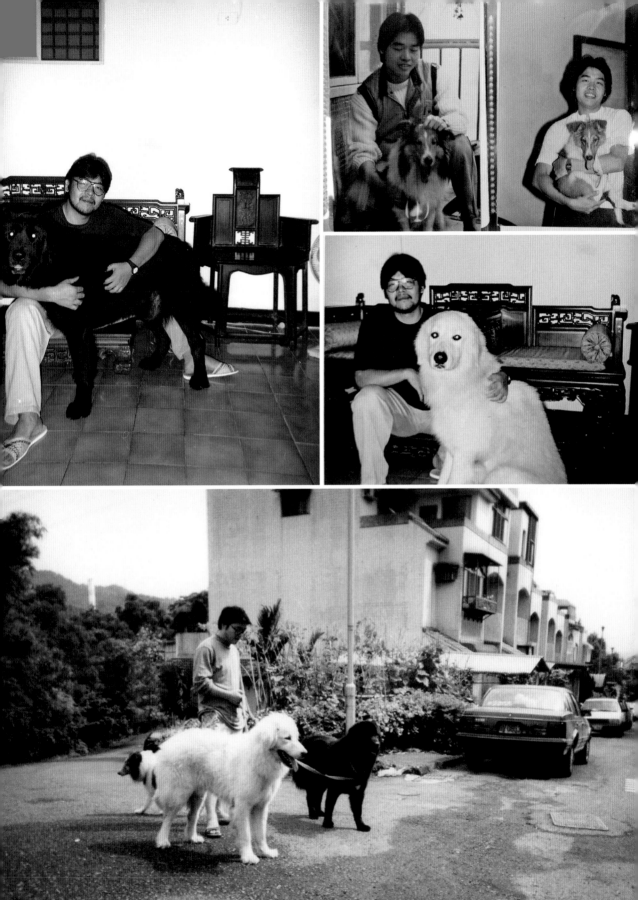

最敢跟鄭問說真話的讀者

一直以來你都是第一個看到鄭問作品的人，他會跟你討論劇情嗎？

王：會，他在編劇的時候我們就會一起討論，比如說這整個走向啦、還有畫面的走向他都會跟我聊，他也有說過我是唯一敢反駁他的人。畢竟一個人栽在那裡面會有盲點，所以他就是會跟我討論，一直都是。

如果你不喜歡或不滿意他的作品，你會直接告訴他嗎？

王：我會說我不喜歡，然後他會很生氣。但他每次都開玩笑說你是美工科憑什麼來評論這東西。我就告訴他：「只有我敢跟你講真話。」我常會站在讀者的立場來想，所以我們家最壞的人就是我。只有我敢，其他的孩子（助理們）都說很棒，後來他也會妥協。不過，我有時候也會阿諛一下，鄭問有時候會講我很狗腿，可是我覺得你有感動你要表達。台灣人都比較內斂，鄭問一直不知道他的讀者有多喜歡他。

你們一起生活那麼多年，但是日常作息似乎是顛倒的？

王：從以前就這樣子了，作息日夜顛倒，我睡晚上、他睡白天。他大概就是凌晨五點去休息，而我是六、七點就起床，所以我們的作息是交接的方式。

我以前一天要煮五頓飯，除了張羅自己跟孩子的早午晚餐，還要煮鄭問半夜工作的宵夜，還有他下午醒來時吃的第一頓飯。

你在廚房忙進忙出時，他都在樓上工作室畫畫？

王：主要是在樓上畫，但有一陣子可能畫畫很寂寞，他就一直跟我講說他要下來畫畫，可是因為這裡是廚房，已經有一張餐桌，他又要下來畫畫，所以他就在很倉促的情況下，買了一張不是很理想、還會搖搖晃晃的桌子回來，放在廚房。

他會把日本遊戲《鄭問之三國誌》的小圖拿到廚房旁的餐桌畫，因為可以聊天、可以看到我們在那裡走動，他三不五時就叫我過去看看色調，然後說：「你看這個眼神！」我可以跟他有互動。到樓下工作畢竟看得到孩子、看得到狗，他很開心。

鄭問在新店家，他很喜歡下樓來餐桌畫畫，有太太的陪伴。

日本遊戲公司《鄭問之三國誌》宮路洋一社長及社員、小川和久夫婦，與鄭問全家人一起用餐。

他都跟你聊什麼呢？

王：大家就知道鄭問不善於表達，所以他怎麼講就是那幾句，他會說：「你看這芭樂呆呆的，跟你一樣」、「這狗胖呆呆，有夠像你，一看就知道是你養的狗」……我了解那是他的幽默、浪漫，也是他的風格。

甘願退居幕後

你把鄭問照顧得無微不至，郝明義甚至說你就像沒有聲音的人，他到鄭問家拜訪時，總是送上水果就安靜地離開。但你自己也是學美術的，退居幕後、不再創作不會感到遺憾嗎？

王：剛結婚的時候掙扎過了，後來我看到他的才華、展現大器的世界觀，我便把自己退下來。畢竟他那麼不會照顧自己、又那麼辛苦，我要好好輔佐他。講起來也許很偉大，但是順理成章的就變成這樣子。只要他開心地創作，我都很願意配合他。

2000年後，鄭問就陸續隻身去了香港、中國大陸工作，這一去就超過十多年的時間。你們怎麼聯繫呢？

王：他幾乎每天都會打電話回來，大概都是晚上十點。他有一點大男人主義，如果我不在家、沒接到他的電話，他會不高興。他覺得我好好在家就好，不需要到處跑，把家守好就好。

他在海外的那段時間，你漸漸有了自己的生活？

王：我從嫁給他之後，就沒有上班，一直在旁邊陪著他。鄭問長住在國外的時候，我就去做我喜歡的事情，比如插花、園藝造景等設計案，然後越做越多、越做越大。

當鄭問從中國大陸回來之後，他看我那麼忙，有點不太高興，他認為他有給家用，為什麼我還要辛苦出去工作，但他不清楚那個是我的一個成就感。後來植羽跟他講，他才了解，其實我在這個領域有找到屬於自己的空間。

1996年鄭問全家移居日本武藏小金井車站附近，附近古書店是鄭問最喜歡去的地方，小川和久與鄭問全家一起用餐。

他有成全你做花藝這件事情嗎？

王：鄭問愛面子，他沒有馬上答應。大概一、兩天以後，他早上五、六點去睡覺前，到院子看我整理花草，坐在長椅上抽菸，然後酷酷地說：「好啦！你想去插花，就去吧，我沒有意見，我去睡了。」我就大叫、叫得好大聲，我可以做我喜歡的事情，很開心。

因為到了一個年紀後，我就覺得，像鄭問一樣，他一輩子在做他開心的事情，很多人都說他很辛苦，可是我看得出來他是很快樂的。

在那個當下我有感受到他的疼愛，不管是男人或是女人，像我對鄭問一樣，他做他喜歡的事情，那我支持他，就是最浪漫的愛情。我想他也是用這樣支持來回報我，我有感受到他很溫暖的情感。

鄭問台北的家，庭院也是他最喜歡放鬆的地方之一。
右圖是鄭問每年生日只要在台灣，以前的助理們都會一起過來慶生。

第一個孩子、
最後的弟子

鄭植羽：
「我鼓起勇氣向父親說，
想走畫畫這條路。」

小時候，同學知道你爸爸是漫畫家嗎？

羽：學校的圖書館可以找到，最常見就是《東周英雄傳》。因為看得到，就會講出來，所以都會知道。

那你覺得怎樣？

羽：當然是與有榮焉。

小時候鄭問會帶你出去玩嗎？

羽：他每天都必須熬夜趕稿，如果帶我出去玩都不會離開新店區，主要是去翡翠水庫。

當時家裡怎麼樣？

羽：很多助理來來去去。

那你都在做什麼呢？

羽：小時候會和他們同時在工作室，然後我會拿一張紙、一枝筆在旁邊畫，還把我媽在休息時候的姿態畫出來，我爸有稱讚。

拍攝時間：**2018/08/15、**
2019/01/02

人物檔案：鄭植羽，鄭問的長子，鄭問工作室負責人，肖像畫家、插畫家。

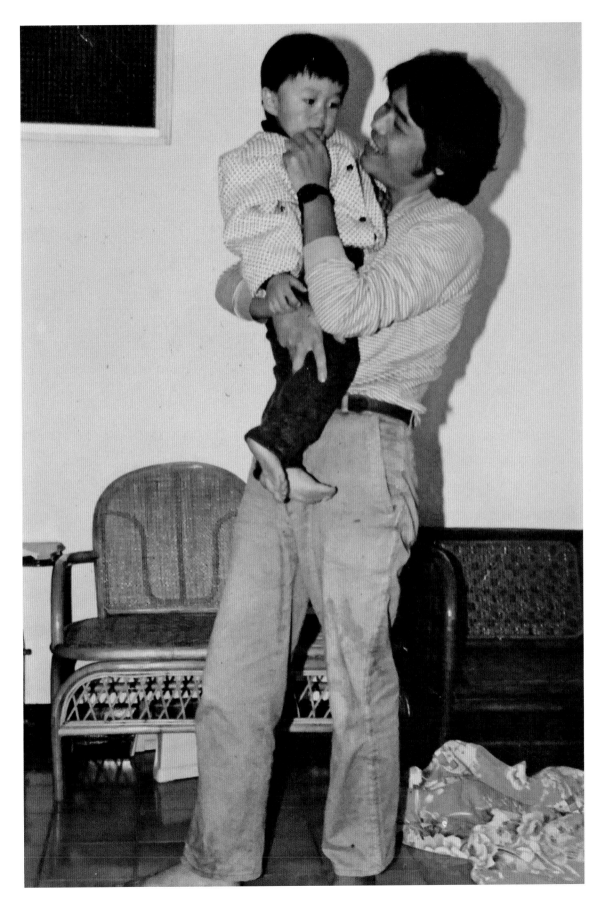

鄭問畫筆下的小何勿生原型

鄭植羽兒時常擔任鄭問漫畫《東周英雄傳》和《始皇》中的模特兒。

你媽有說你小時候還有當鄭問的模特兒？

羽：印象中比較深的就是《始皇》那時候，常常要穿著簡單的白色上衣、褲子，雖然有時候會被一直糾正姿勢，有點辛苦，可是後來看到漫畫的畫面，覺得非常有趣。最一開始是《阿鼻劍》，那時候要拍很多年幼何勿生的姿態，拍著拍著就睡著了。

小時候你會看爸爸的漫畫嗎？

羽：其實都會。小時候可能無法看得那麼懂。第一部看爸爸的漫畫是《東周英雄傳》。

喜歡這種畫風嗎？

羽：我很喜歡鄭老師的畫風，獨樹一格。

你叫你爸鄭老師？

羽：我覺得這樣可以和一般的觀眾或讀者拉近距離，實際上也是我的老師，我也非常尊敬他。

你平常是叫他爸爸嗎？

羽：對。

學畫也是叫爸爸？

羽：是。

下定決心跟鄭問學畫

怎麼會想要跟鄭問學畫呢？

羽：一直以來都有這個念頭，從小到大就是耳濡目染，一直都有在畫畫。大學或者是當兵的時候，特別有自己的時間可以好好思考：自己要的是什麼？其實他在大陸和台灣來來回回的時候我就有跟他提過，當他從中國大陸回來休息一陣子時（2011年底），我就鼓起勇氣向父親說，想要走這條路。

爸爸的反應呢？

羽：他不贊成。因為他覺得在台灣走藝術創作這條路很辛苦，可能也因為我小時候跟他相處的時間不是很多，他經年累月都要往外面跑，我也能體會到漫畫家的辛苦。但不管怎樣，我還是鼓起勇氣跟他要求要學畫、要走這條路。

聽說媽媽也幫你跟爸爸求情，最後是怎麼說服他？

羽：我把自己大學時候畫的東西給他看，而且每天就是一直坐在畫架或電腦前畫八個小時以上，認真完成他交代的東西，他覺得我還算可以稍微磨練一下，稍微有才能。

他看到你從早到晚坐在畫架前就心軟了？

羽：他常常不忍心看我畫那麼久、畫那麼晚，所以到一定時間，他還是會叫我去休息。

他接受以後，怎麼開始教你畫畫呢？

羽：2012年他開始教我。一開始他最強調的是基礎的能力，就是素描，他要求我要把功夫底子打好。那時候大概花了一年的時間，都在畫石膏像，每一天必須完成一幅石膏像的素描。他會提示我，必須要把一些東西觀察出來、認知到它是哪個型，比如說頭可能是一個橢圓型，然後脖子是一個圓柱體，胸的部分可能就是一個三角形。然後大概是2012年底，陸續教我電繪。

當他跟你談到古典油畫的時候，有舉了哪幾些大師當範例嗎？

羽：影響他最大的應該是米開朗基羅，很多細節都可以看到老師受米開朗基羅的影響，比如說《創世紀》，肌肉表現或者是細節的處理，都能看出來。他還有買一本專業的《應用解剖》，研究骨架、肌肉、每個區塊的細節。

他會罵你嗎？

羽：會啊，非常嚴厲，會大聲地指正。

他都怎麼說？

羽：最常就說，「你畫那麼久還畫成這樣！」

因為大辣出版要重新編印《鄭問之三國演義畫集》，邀請鄭植羽畫三國人物曹植，父子傳承。

應紀錄片導演邀請，鄭植羽飾演鄭問在片中的動畫部分。右圖為鄭問留給植羽的紙條。

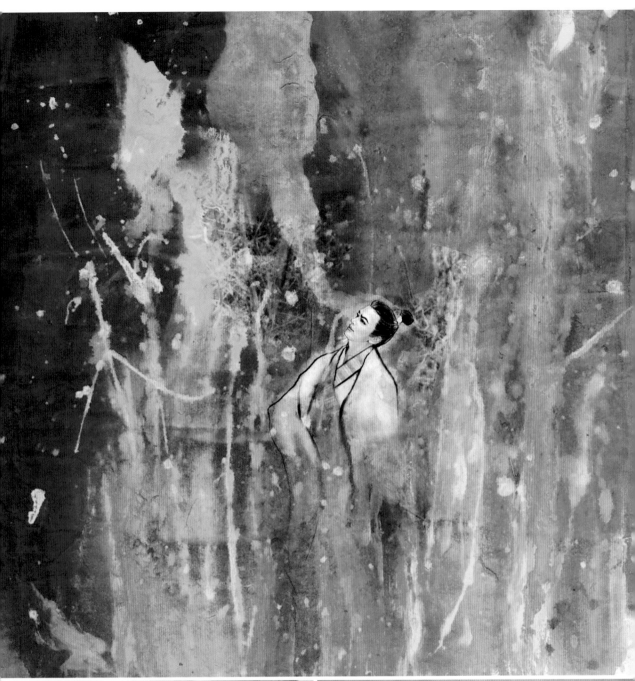

你會覺得壓力大嗎？

羽：多少是有，剛開始我邊畫時他都會在我旁邊看。後來他可能發現，在壓力下，我畫不出來自己有的水準，他就放手讓我試著去畫。因為必須24小時跟他相處，他可以一直盯著我，最終我還是耐著性子走過來了。

鄭問多年來的作息是下午開始工作、凌晨短暫休息，在教你的時候，你要配合他的作息嗎？

羽：我自己的作息是早上八點一直到晚上十二點。爸爸創作的時間當然比較不規律。他睡起來都會幫我做修正，他會先指出哪一部分有問題、整個型有沒有對、全部有沒有到位，再開始指正修改。

難忘共同創作的時光

後來你們有一起合作的作品嗎？

羽：《戰神魔霸》，當時華義的子公司「原爆點」委託鄭老師畫一系列插畫，《戰神魔霸》是遊戲的主視覺圖，原畫大概長200多公分高170幾公分，算是老師創作的最大幅的作品。這幅畫我和鄭老師一共畫了半年時間，把它完成。

這幅畫尺寸那麼大，你們怎麼畫呢？

羽：那時候老師特別做出一張畫桌，然後可以用來捲畫布，這樣就可以畫不同的區塊。還買了一台投影機，把底稿透過投影機用投射到牆上的畫布，再進行線條的勾勒，把它立體的塊面呈現出來。

你跟他怎麼分工呢？

羽：那時候算是他的漫畫助理，比如說盔甲、武器、孫悟空幾乎都是我畫。爸爸則負責人物，或是比較重要的，可能是衣服的氛圍，或是他想要呈現的東西。

這幅畫有帶給你成就感吧！

羽：完成的時候，馬上獲得一筆款項。我和父親很高興，父子有合作的機會，也因為很有成就感，於是購入了一部車。

鄭問接受華義的子公司「原爆點」委託繪製，與植羽一起合作完成《戰神魔霸》。

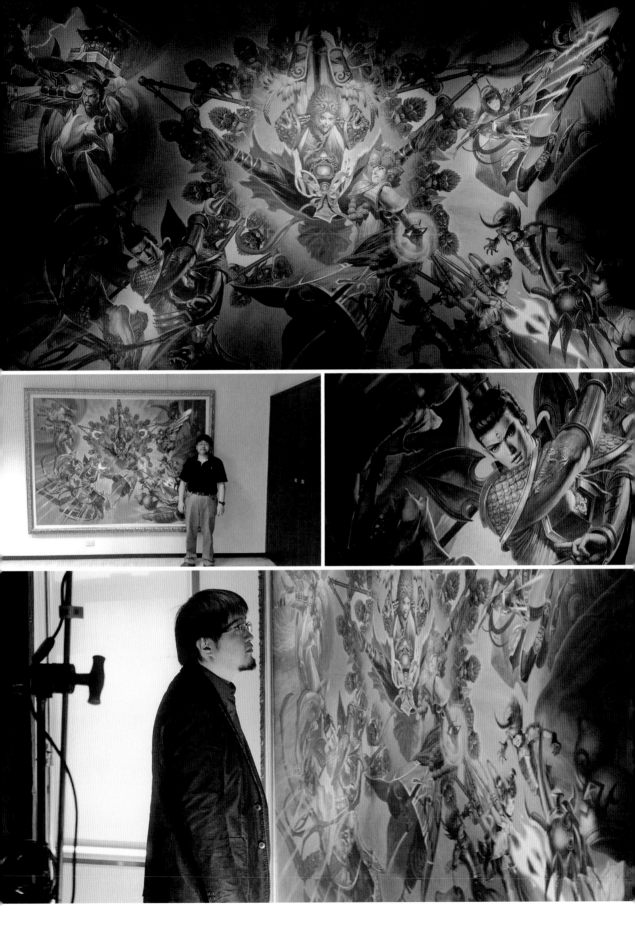

合作完《戰神魔霸》後，你們有計畫一起推出新的漫畫嗎？

羽：畫完《戰神魔霸》之後，算是2014到2015年這段時間，我們進行了《清明上河圖》漫畫的規劃。

鄭問從中國回來後，有很長的時間沒有畫漫畫了，為什麼想畫《清明上河圖》？

羽：他一直以來都在不斷找靈感，他覺得《清明上河圖》每個區塊其實都有很大的空間可以做表現，利用不同的店面，把它獨立出來做一個故事。

你們規劃到什麼程度？

羽：十篇故事都有出來，每個算是獨立，不過中間都穿插著《清明上河圖》的作者張擇端，他會穿插在各個店舖裡面，跟一些店家產生互動。其實鄭老師一直以來對小人物都會用特別的角度去關懷，去把他描寫、塑造出來。他在《清明上河圖》看到有賣香料的舖子，便研究了很多中國的香料，乳香、龍涎香、檀香等，會進行一些資料的考究。

鄭問過世後，《清明上河圖》成了未完成的作品，你會想要把它完成嗎？

羽：我自己有嘗試畫一篇出來，不過我覺得作品完整度不是很夠，所以就沒有公布。想等到一個階段之後，更好的呈現在大家面前。

從2012年以來你跟鄭問學畫五年，這五年除了繪畫技巧外，他影響了你什麼？

羽：我想父親最主要傳授給我的是精神，你必須認真看待，然後做好每樣東西，對作品的態度就是吹毛求疵不可讓步。

鄭植羽在2018年鄭問故宮大展時，主動擔任解說員，為民眾導覽作品。

和鄭問當同事

張大春：
「鄭問從上班的第一天開始，
就已經是大師。」

鄭問在台灣的藝術生涯中，鮮少進入一般職場，你是怎麼跟他變成同事的？

張：1988年《中時晚報》創報，我找他當美術主編。當時《中國時報》人間副刊有一個大師級的美編林崇漢，我們也就是期待，辦《中時晚報》的時候也有這麼一號人物，能夠每天坐在辦公室裡，我就會覺得安心。很多讀者是這樣子啊，看到林崇漢的插畫，或者是鄭問的插畫，哎呀好看好看，文章忘了看，這是有可能的，我相信寫文章的人可能會有點痛苦，但是，很抱歉，那就是他了不起的地方，林崇漢是如此，鄭問也是如此。

那時候他就很有名？

張：他是在大概民國70年、1981年前後，就已經在許多雜誌報刊上嶄露頭角。鄭問的畫工很特別，既細膩又大器，他跟他的前輩林崇漢有非常多相似之處，但是鄭問又有一種特殊的風格，每個人只要看過一張他的圖，都會留下非常深刻的印象。

拍攝時間：2018/10/30

人物檔案：張大春，小說家。曾與鄭問於《中時晚報》共事，著有《公寓導遊》、《四喜憂國》、《城邦暴力團》、《我妹妹》、《聆聽父親》、《認得幾個字》、《大唐李白》等。

1986年2月張大春與鄭問合作刊登在《時報周刊》虎年特輯文章。

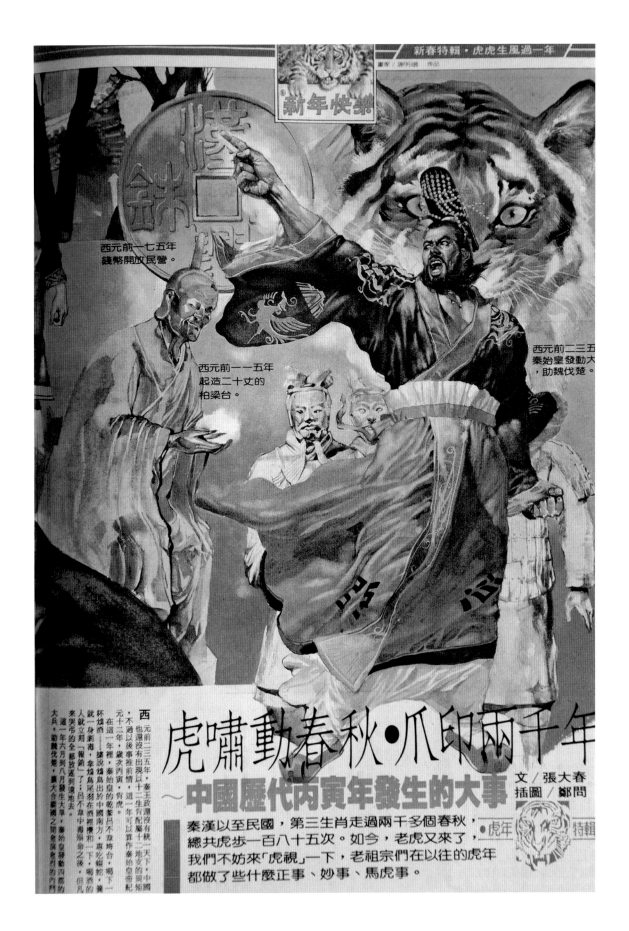

新年快樂

西元前一七五年錢幣開放民營。

西元前一一五年起造二十丈的柏梁台。

西元前二三五秦始皇發動大，助魏伐楚。

虎嘯動春秋·爪印兩千年
～中國歷代丙寅年發生的大事

文／張大春
插圖／鄭問

秦漢以至民國，第三生肖走過兩千多個春秋，總共虎步一百八十五次。如今，老虎又來了，我們不妨來「虎視」一下，老祖宗們在以往的虎年都做了些什麼正事、妙事、馬虎事。

虎年特輯

西元前二三五年，秦王政還沒有統一天下，中國也還沒有出現以十二生肖配屬十二地支的紀年。不過以後事推前情，這一年可以算作秦始皇帝紀元十二年，歲次丙寅，有虎。在這一年裡，秦始皇懷焗酒一盞說焗鳥島出於中國南方，真吃蟻蛇、養一身劇毒，李焗鳥羽在酒裡攪拌一下，喝酒的人就立刻「報銷」了；呂不韋中毒殞命之後，但凡來哭弔的全都放逐到房地去。這一年六月到八月發生大旱，秦始皇發動四郡的大兵，助魏伐楚。魏大合秦國之間發頒意刑的內門

坐鎮晚報副刊 開創視覺震撼

《中時晚報》在籌備與創刊時，副刊的編制為何？

張：當時他手下沒有編輯，他是美術主編，我是文字主編，我們就兩個人。事實上兩個人校長兼撞鐘，要做所有的大小事，把一個副刊版面從無到有經營起來。

創報的第一個挑戰是？

張：《中時晚報》希望能延用《中國時報》的報眉（四個字有三個字相同，獨缺「晚」字），問題是于右任先生已經不在了，哪怕他在，恐怕也寫不出一個「晚」字。於是，「晚」字就落到鄭問手裡。「晚」字的左邊是個「日」字邊，可從中國時報的「時」字偷下來，所以要處理「免」字，這個字有撇有短橫還有勾，很複雜的一個字型。

我看鄭問在那邊弄了幾個小時才把它弄出來，他就是用一種臨摹的方式，我手寫我眼，等於是再造于右任的風格。所以中時晚報的「晚」字，看起來跟《中國時報》四個字完全沒有違和之感，這是我最佩服鄭問的地方之一。（按：《中時晚報》創刊於1988年3月5日，在2005年10月3日停刊）

《中時晚報》第一天開報的版面設計鄭問就用「1」，第二天開報他就用「2」數字結合文章內容。

時任中晚「時代副刊」的主編，當時對版面有什麼樣的追求？

張：在創報前幾個月，我們隨時在考慮到底一個副刊的版面能夠有什麼驚人的效果。到後來這些都不夠驚人，因為我們無法離開傳統報社，或是報業帶來的某些不可能突破的條件限制。但是我們盡量的讓版面能夠每天像一張畫廊裡面的作品一樣，這是鄭問喜歡、也是鄭問願意投入的。可是他太累了。所以到最後大家也待不久。無論如何，在創報的過程中，我們體會到，心嚮往之的那個事情，事實上是建基於日日長達十幾個小時的努力。

鄭問對版面的想法很特別？

張：我印象最深刻的是，正式開報以後，第一天開報（版面設計）他就用「1」，第二天開報他就用「2」，第三天開報他就用個「3」，「3」以後我就忘了，是不是有4跟5我就忘了，但是我最記得的就是，我有一篇稿子是三毛的，三毛的稿子當時不好邀，我們就放在第三天，本來我想放在第一天的，後來鄭問跟我說：「你放第三天。」我一開始不知道

電
總機 三○八 三三一○
探訪 三○八 三○○○

NO.28

CHINA TIMES EXPRESS

今日三大張 中國時報台北印刷廠印刷 所刷印 登記證台北市字第零陸伍號

社址 台北市大理街一三二號
每份定價八元 優待期間實售五元

五期星 日一月

為什麼，到了版面一出來我就知道了，因為他用三毛的頭髮做成一個三。當然，第二天就會有個二，第一天就會有個一，第一天因為是開張第一砲，所以他畫了一根大砲，那個大砲上面還有一個準心。

老實講，現在想起來有一點俗，可是在當時，他的那個畫工、他的那種細膩，而且處理細節有非常多變的面向，讓一個文字主編會覺得說，你薪水拿得比我高都應該的。

在我心目中，鄭問從上班的第一天開始，已經是大師了，我其實是追隨著他把這個版面調理出來，雖然我可以說，我要這個、我不要這個，但是事實上，我們兩個彼此之間，如果說論敬意可以相比的話，我對他的敬意可能遠遠超過他對我的敬意。

他有一個非常獨特的漫畫家的面目

在構成版面與插畫主題時，你跟他會意見相左嗎？

張：鄭問他有些地方很奇特，我總覺得他跟這個世界溝通的方式，不是全面的，他就是開一個縫，跟這個世界溝通，所以有的時候，一篇文章拿到他手上，他根本不去看這篇文章的主旨是什麼，他只會看這個文章裡面他要表現的是什麼。所以回憶起來是有一些，比如說我會不同意他某些看法，他會不同意我的某些看法，我就說這文章其實要表達「什麼」，他就說那個不好表達，那個不可能有畫面，他說我要表達的就是畫面，當然這種衝突或扞格的地方不多，不過我覺得我學習了很多。

以一個副刊版面的插畫家來說，鄭問的詮釋方法是獨特的？

張：一般的插畫家，當然是為文本效勞，但是鄭問因為有一個自覺，他是要為自己的藝術去服務或效勞，所以文本對他而言，只是走向畫面亮點的一個基礎。故事如何、情節如何？或者人物的性格跟深度如何？鄭問未必在意，鄭問寧可把他吸收消化的意義，去尋找一個更驚人的畫面，如果那個人物的性格能夠幫忙、那個情節的細節能夠幫忙，對他而言，當然是最美好的。如果幫不上忙，最後他還是要找到那個最能夠讓主角表現出優美身姿的影像，至於那個身姿，會不會以所謂的歷史知識來加以支援，這恐怕不是鄭問關心的事，或者，我們要不要在鄭問的漫畫裡面找到正確的歷史觀，其實也大可不必。

在當同事時，會有工作以外的交流嗎？

張：那個時候每天早上八、九點多就要到報社上班，到了晚上八、九點還未必能下班，一天十幾個小時的工作，通常是到了晚上大概是九點、十點以後，我們才吃飯。我們會去華西街，我記得我們兩個人都喜歡在第一家的「北海道魷魚」，點豬肝湯、魷魚，兩個人每天都不會有變化，他對飲食沒什麼挑剔，我對飲食也沒什麼要求，兩個人去吃飯，純粹果腹而已。

但是他喜歡去，最主要的原因不是吃，是旁邊有蛇店，賣蛇羹的，籠子有蛇，不只是蛇，我記得還有猴子那些的。他就到每一家店，這邊看看、那邊看看，他可以把鼻尖湊到那個籠子邊上去看，而且目不轉睛，同時讚嘆不已，他讚嘆蛇的美好型態，吃完飯走回報社繼續工作的時候，他會在路上學蛇的型態，對我而言那是不可思議的事，不可思議。

後來他為何離開《中時晚報》呢？

張：連創報期間大概半年左右吧，我相信他耗得很厲害，工作負擔太重我想是最重要的原因，另外就是他不能夠畫他自己想要的畫，他一直強調這點。你如果那個時候問他，你想畫的是什麼？坦白講，他也會說我不知道，但起碼鄭問知道在報社畫的不是他要的。我們人生之中很多事情，明明不知道但是我總覺得我要去追求，生活在他方，「Life is Elsewhere」。

這裡面很可能仍然是報業競爭或者是市場銷售的邏輯在指使，而這一點對於一個創作者，尤其是像鄭問這樣一個委身於報社，領一點死薪水的創作者來講，可能是委屈吧，他未必願意。

你剛剛提到鄭問從上班的第一天開始就已經是大師了，他離開報社後呢？

張：鄭問從很早就知道，他應該闖出自己最合適的一門藝術。而我相信運用水墨，這種非常豐富的暈染技巧來去推盪出情節精彩的亮點，再去運用工筆的繪畫，鋪陳出這樣的亮點，以工筆支援的水墨渲染，用水墨渲染去支援工筆的寫實，這兩套東西，恰恰地完成在鄭問身上，使他能夠在國人的漫畫裡面形成一個里程碑。他不但不會被時代抹滅，我相信每隔一段時間都會被後來有心於創作的漫畫家也好，或者是美學評論家也好，重新記得一次。這是我認為不但是鄭問留下遺產給我們，也是我們不斷在反思之中，值得去利用的，值得去重新記憶的一個文化財。

和他共事僅僅半年多，但你對他的印象非常深刻是？

張：鄭問擁有強大個性、一個緘默的人，他沒有留下什麼至理名言，也沒有留下驚人的訪問段子，他甚至可能連紀錄式的這種影像都沒有幾個畫面。所有跟他接觸過的人，去回憶起他的時候，也許聲音和影像是模糊的，但是絕對不會否認的是，他有一個非常獨特的漫畫家的面目，即使畫的作品比他多的漫畫家、或者銷路比他好的漫畫家，都不得不承認，鄭問是獨一無二。

阿鼻劍的故事

郝明義／馬利：
「他有火山爆發的豐沛創作能量，
應該把他載送到月球，
發射到火星。」

鄭問怎麼稱呼你？

郝：他都稱我「郝總」，對，就是非常客氣。

1989年《阿鼻劍》開始在《星期漫畫》連載，這是鄭問第一個有專門編劇的作品，為何當時會寫《阿鼻劍》的劇本，交由鄭問來畫呢？

郝：1988年的下半年，我到時報出版公司當總編輯、總經理，1989年我們《星期漫畫》創刊，因為我是出版公司總經理，自肥一下，找個機會跟我喜歡的漫畫家合作。我愛看武俠小說，鄭問畫《刺客列傳》也是武俠動作的美感，所以當然也要合作武俠漫畫。

為什麼是《阿鼻劍》呢？因為當時我正好開始接觸佛教，讀一些佛教的經典，我讀《地藏菩薩本願經》讀得比較多，其中很多場面印象深刻。《阿鼻劍》就想表達一個復仇，復仇到最後的執著可能會燒到你自己，最後回歸空的這種感覺。

當時你用的筆名是「馬利」？

郝：因為我愛打電動玩具「馬利兄弟」，我就取個筆名叫「馬利」。

拍攝時間：2018/11/08

人物檔案：郝明義，筆名馬利，為鄭問《阿鼻劍》的編劇。1988年擔任時報出版公司總經理、1996年創立「大塊文化」，現為大塊文化董事長。

鄭問2017年3月離世後，大辣出版於5月舉辦一場與讀者的追思會，現場編劇馬利分享他與鄭問的創作過程。

對於你要編一個劇本給他畫,鄭問沒有意見嗎?

郝:他可能是不好意思拒絕吧。反正就試一下吧。

很多漫畫迷對當時的《星期漫畫》津津樂道呢。

郝:我本來就愛看漫畫,不管是蔡志忠還是敖幼祥《烏龍院》連載的時候,我都追著看。鄭問的《刺客列傳》更讓我覺得「哇」,這麼厲害的作品。我當了時報出版公司的總經理,當然要好好地大做一場,所以就創了《星期漫畫》雜誌。那不單是做國內的漫畫,也開始做日本、歐洲的漫畫。

那時候我們的主編是高重黎，黃健和是編輯，他們兩位都是影像很強的人，高重黎本身是個攝影家，黃健和是電影工作出身，他們兩個也很喜歡漫畫。我還約了楊德昌加入，開始的時候本來想說叫他畫，他很會畫、畫得很厲害，人物幾筆，非常生動。只不過他後來一直忙，就只有當監製，沒有實際地畫。

憑藉默契，陶鑄阿鼻劍

當時怎麼跟鄭問合作呢？需要開會討論劇情發展嗎？

郝：因為我以前曾經幫有線電視寫過劇本，所以就用劇本的方式寫。反正就講好個時間，禮拜幾之前給他，他再過多久就交稿，大致有這麼一個默契。

你怎麼給他劇本？

郝：那時候應該是傳真機。

所以沒有討論劇情或是畫風？

郝：都沒有，我們都各做各的，我就寫，一路寫我的故事，他就一路畫他的。所以後來一直到書出來時，鄭問在後記裡面寫，因為《阿鼻劍》是他第一次不用管故事，故事是別人在想，他來畫。他說正好這樣的關係，他完全把精神放在畫面裡。《阿鼻劍》是他第一部黑白水墨的武俠，那黑白表現淋漓盡致。

他畫完會先給你看嗎？

郝：也都是到印刷前，要開始上機印刷了。

最後關頭才看到作品，不會擔心他畫得跟你想得不一樣嗎？

郝：還好吧，那個時候倒沒有想過。就是寫劇本、寫故事這樣，就像你們拍，拍出來就是另外一回事。

看到《阿鼻劍》印刷出來時，很震撼嗎？

郝：有個畫面完全被震到，就是何勿生小的時候，史飛虹追到山洞裡面，他一刀刺進去景身體的時候，鄭問用那個跨頁，無聲中的有聲，你幾乎可以聽到那個劍是「噗」的刺進去的聲音，對，你又看到劍出來

2012年安古蘭漫畫節邀請鄭問參加台灣隊，大會安排各國漫畫家的分享會，鄭問與《阿鼻劍》編劇馬利（郝明義）對談。

時任時報文化出版總經理郝明義創立《星期漫畫》雜誌，與鄭問合作《阿鼻劍》連載。（《星期》於1989年2月22日創刊，1991年5月5日停刊）

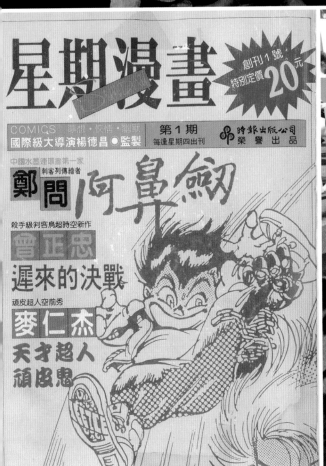

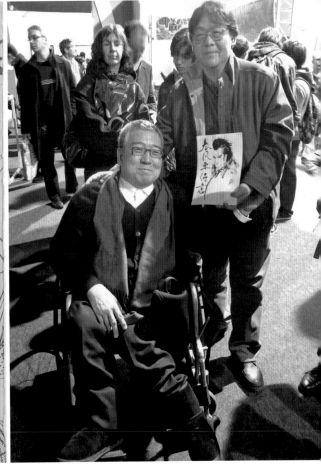

了，他所有的人物動作、表情都在兩頁畫面呈現，這真的是圖像的魅力。

《阿鼻劍》總共出了兩集，第一集和第二集編劇的感覺有不一樣嗎？

郝：很不一樣，很奇怪的，到第二集開始就變得非常順，到現在我都一直找不回那個手感。那個時候，我其實經常要出差去北京，當時還沒有三通，所以都是經過香港，再飛到北京，都是一大早出門，我記得到北京都下午三、四點。有的時候就在飛機上趕快的寫寫寫寫寫，到了北京、到了飯店，check in好，趕快先找商務中心，把它給傳出去或者先關在房門裡面趕快寫。

現在回想起來，那故事也不是我講的，這故事它自己講下去，對，就自然而然、何勿生一關一關走下去。

那《阿鼻劍》第三集？

郝：《阿鼻劍三》在《星期漫畫》連載三回之後，《星期漫畫》就停掉了，所以沒有再繼續。

但只有在《阿鼻劍三》的發展上，他跟我有一些意見不同。我不斷地用何勿生這一世跟前一世之間跳躍，鄭問覺得太複雜，所以後來我就改變表現方法。

天啊！如果鄭問在……

《星期漫畫》停刊後，兩人就沒合作了嗎？有打算把《阿鼻劍》完成嗎？

郝：後來我們兩個的時間一直錯開，有的時候是我劇本大致想好，可是他在日本忙。有的時候就是倒過來，時間沒有對上。前面大部分時間是我覺得我已經準備好，但他沒有時間。2012年之後他回到台北，其實是他比較準備好，但我因為開始參與很多社會上的公共議題，占蠻多的時間。

後來我們還有想，要不要多加一些西方人跟歐洲的連結因素，所以另外想一個題目《黃沙西城月》（或《敦煌行》），那個故事的背景和畫面會類似中東。

編劇馬利對《阿鼻劍》漫畫最震撼的畫面，史飛虹追到山洞裡面，一刀刺進於景身體的時候，那一跨頁留白的空間，似乎可以聽到劍「噗」刺進去的聲音。

但這個故事後來並沒有畫出來？

郝：對，如果我寫回憶錄、寫出版，那一定會有自己遺憾的事情，這事情一定是在前三名之一。

當時就想說為了進軍國際，我們想要有大計畫。但今天想來完全錯誤，我不應該想那麼大的計畫，譬如說，如果那個時候跟他說好，每一年只做一本，譬如說96頁的單行本故事，哇，那就多棒！因為那個故事，你可以在96頁裡控制完成，相對而言，不用一口氣想那麼多的東西。對我來說，每一年都是一個享受，會覺得再怎麼忙、參與很多事情，但想到寫96頁的劇本不是那麼大的負擔；同樣的，鄭問畫起來更一定不成問題，96頁。

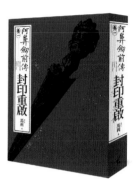

編劇馬利花費十年的時間寫了《阿鼻劍前傳》小說，延續他與鄭問的合作。

所以，那個遺憾是沒辦法幫鄭問留下更多的作品？

郝：那個遺憾不是沒有辦法留下更多，而是說他就是一個有火山爆發那種豐沛的創作量、他有滿滿的火藥，我們應該把他載送到月球、載送到火星，發射火箭出去。

在安古蘭漫畫節，郝明義先生將鄭問的作品推薦給國外出版社。

據悉有《阿鼻劍》的小說計畫？寫小說的心情跟當時寫劇本時有不同嗎？（按：郝明義於2020年出版《阿鼻劍前傳：封印重啟》）

郝：一寫才想到，鄭問以前幫我解決太多問題了，寫劇本的時候，都不用設計他們的造型、他們的動作，打鬥的時候、場面到底怎麼樣，他都幫我解決。一到自己寫的時候，所有的都來了。當然寫小說有不同的樂趣，接下來，我會繼續再寫小說的版本。

這幾年你積極推廣圖像小說以及成人繪本，會特別想念鄭問嗎？

郝：鄭問去世之後，我突然就一種開竅，忽然間發現到圖像語言的重要。我已經跟三十多個創作者討論他們的故事、構圖布局，我每次都在想，天啊，如果鄭問在，那不是我可以每天晚上去找他，告訴他，我想到了什麼東西，我發現了圖像語言，我為什麼忽然間有了新的體會。然後忽然間，有什麼想法、什麼的故事，我想我們都會談得非常開心。

編劇馬利在鄭問故宮大展與鄭問合影。

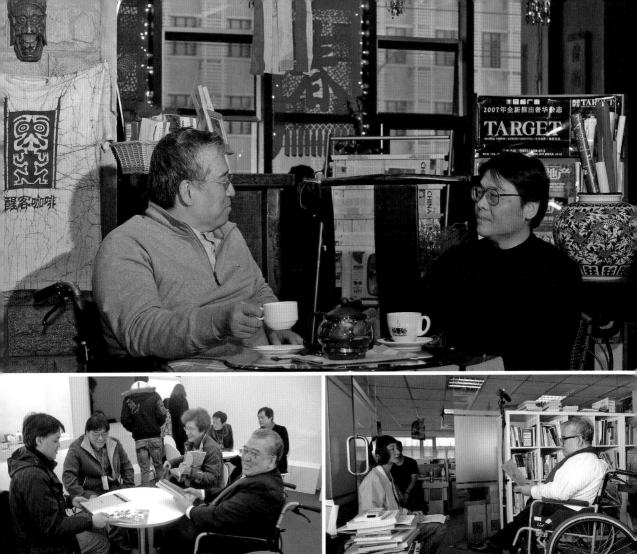

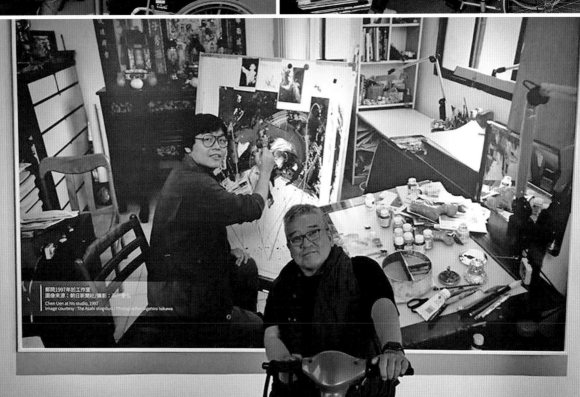

鄭問1997年於工作室
圖像來源/朝日新聞社/攝影:石川愛博
Chen Uen at his studio, 1997
Image courtesy: The Asahi shimbun / Photographer: Aizohiro Ishikawa

鄭問《阿鼻劍》
漫畫花絮

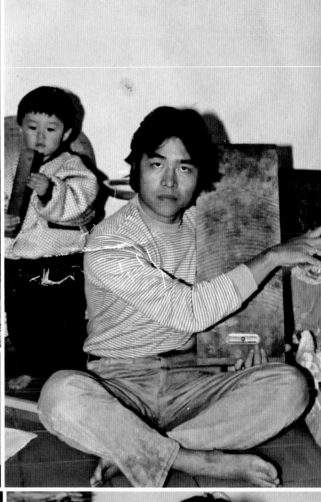

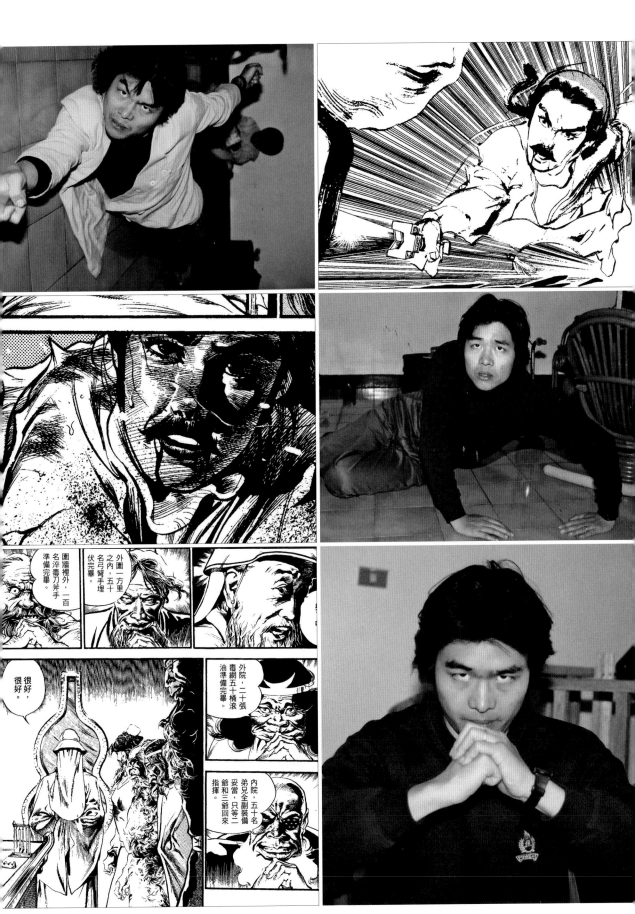

外圍一方里
之內，五十
名弓弩手埋
伏完畢。

圍牆裡外，一百
名淬毒刀斧手
準備完畢。

外院，二十張
毒網，五十桶滾
油準備完畢。

很好，
很好。

內院，五十名
弟兄全副裝備
妥當，只等二
爺和三爺回來
指揮。

將鄭問
推向世界

黃健和：
「他不只是台灣的鄭問，
也是亞洲的鄭問、
歐洲的鄭問。」

是怎麼認識鄭問的？

黃：沒有記錯的話應該差不多在1988年，我那時候在做電影，是《悲情城市》的副導，休息的時候，幾個朋友晚上有喝酒的聚會，那時候有一個Pub叫做「攤」，在和平東路靠近羅斯福路口，一個中藥行的二樓，來的人各路人馬都有，漫畫家是其中之一，然後就有人介紹說，那個是敖幼祥、這個是曾正忠、那個是鄭問，鄭問是比較安靜的，他那時候已經出《刺客列傳》。

你怎麼從拍電影走入漫畫編輯這一行？

黃：電影結束之後，我有考慮去其他的劇組，但是跟完侯孝賢導演後，比如《戀戀風塵》，你知道這部片子會被記住，那如果你一輩子拍過這樣的電影，就會覺得，有些電影我沒辦法接，視野已經不一樣了。
因為我認識高重黎，他那時候是在時報出版，他就問我要不要進時報出版，跟他一塊編漫畫，有一天晚上我喝多了酒、就答應了，就這樣子。

你以前就有在看漫畫嗎？還是進入這一行才喜歡漫畫？

黃：我就是漫畫迷，就是標準的在租書店裡面看漫畫長大的，每個禮拜天，大概都是早上打球下午看漫畫，把租書店裡面，可以看的所有小說

拍攝時間：**2018/9/14**

黃健和，1989年任職《星期漫畫》編輯，負責鄭問的稿子，現為大辣出版社總編輯。擔任多次法國安古蘭漫畫節台灣館策展人，將多位台灣漫畫家推向國際。

有飛腿黃之稱的編輯黃健和，早期周旋在漫畫家們之間截稿和取搞。左起蕭言中、鄭問、阿推、敖幼祥、麥人杰、曾正忠。（攝影高重黎）

和漫畫都看了，我從小學到大學都是這樣。甚至拍片的時候，如果收工了，我還是會去租書店看漫畫，我滿願意把看漫畫當作一輩子的習慣，這是一個很享受的事情。

安古蘭漫畫節台灣館展出台灣漫畫歷年作品。台灣漫畫家現場即席創作。

從來沒想過會以漫畫出版做為工作？

黃：我覺得會一路看漫畫到老，但是沒有特別覺得自己會做漫畫這一行。本來以為做個三年也不錯，但第一個階段大概就做了八年，大概從1989到1997，所以就有編到鄭問的書。

鄭問總是準時交稿

聽說你的青春歲月都花在等漫畫家的稿子上，鄭問的稿子很難等嗎？

黃：那時候在做《星期漫畫》時，在上面連載的作者，每個禮拜要畫16頁，其實滿難的，那更難的是說，他們大部分都沒有編劇，當把這個故事寫完，大概都是剩兩、三天，最後不眠不休地把畫趕完。所以每次去拿稿的時候，你感覺這個人大概已經四十八小時，或是七十二小時都沒有睡覺。那個時間點鄭問應該是三十出頭，還有很大的能量，熬夜幾天沒問題。在這些漫畫作者裡面，從頭到尾都維持準時交稿的，大概只有鄭問跟阿推。

你都是親自跟他收稿子嗎？

黃：《阿鼻劍》連載了二十四期，騎著摩托車去鄭問家拿稿子至少有二十次。

之前你有去漫畫家家裡催稿，有等個三天兩夜的經驗，到鄭問家要等很久嗎？

黃：通常就是去了，就拿了稿子，最多就是吃碗麵，大概是這樣。通常不會有太多的delay，不用待超過兩個鐘頭。拿到的稿子，有時候不會是乾乾淨淨的，會有剪貼的情形，因為他做過美術、雕塑、室內設計，所以他已經很清楚地知道說，印刷出來會怎麼樣，所以他會花力氣在一些細節上。

大辣出版總編輯黃健和與日本講談社時任編輯長栗原良幸（右）、副總編輯新泰幸（中）於《鄭問故宮大展》開幕合影。

你那麼常去他家，會看到他正在創作嗎？

黃：其實我不太容易看到鄭問在創作的情形，我覺得這是一個創作者自己的習慣，他可能覺得，稿子全部完成了，他才願意給。我只有少數一、兩次，在現場看到他在畫稿上撇了一下下。等待的時候，我會帶著對白去那邊貼，然後直接送印刷廠。

以鄭問跟世界溝通

你結束時報出版的工作後，創立了以漫畫為出版重點的「大辣出版」，同時也擔任2012年到2018年「法國安古蘭漫畫節」台灣館的策展人。為何第一次台灣亮相就邀請鄭問去法國參展？

黃：安古蘭國際漫畫節是歐洲最重要的漫畫節，歐洲還滿想知道世界的彼端發生什麼事情。從1990年代之後，他們對東方非常好奇，透過漫畫節的版權交易與業界交流，日本漫畫大概已經在歐洲占了大概三成到四成，韓國、中國、台灣，都慢慢地跟著這個前進。台灣這幾年下來也有非常多的創作者，在那邊取得一點成績，賣出好幾個國家的版權，然後有一些合作產生。

2012年是台灣第一次參加安古蘭漫畫節，第一次出去亮相，總是要找到一個比較鎮得住場面的作者，那當然沒什麼好說的，鄭問就是這樣的角色。我們希望有一個台灣館的主題意象，鄭問立刻畫了那張「勿生小像」，我們的心也安定下來了。同行的年輕創作者，發現有鄭問在，他們也都很安心，就是有一把大傘。

2012年安古蘭漫畫節之後，大辣出版社有計畫地把鄭問作品重新出版，同時也促成一些海外版權，目前海外的鄭問漫畫是什麼模樣？

黃：像這本《東周英雄傳》，前面是德文後面是中文，這家出版社的概念是希望漫畫變成一個語文學習的方式，所以他拿了《東周英雄傳》。此外《東周英雄傳》、《阿鼻劍》也有泰文版。鄭問的作品集在中國簡體版這件事情可能問題不大，再來就是亞洲還有什麼其他地方我們可以推展。至於歐洲，我覺得也還有幾個國家對版權有興趣，包括法文跟義大利文，我覺得都有機會，應該推得出去。

我們來看這些書可以走多遠，他不是只有台灣人的鄭問，還會是亞洲人的鄭問，就是說在日本、在韓國、在中國、在東南亞的可能性，那他有沒有可能是歐洲人的鄭問、有沒有可能是美國人的鄭問。

鄭問表示，安古蘭和聖地牙哥是全世界兩個最重要的漫畫節。在安古蘭，讀者的熱情程度沒有香港書展讀者熱烈，但安古蘭整座城市同心協力動起來辦活動，城裡每個角落，包括廣告、牆面塗鴉都可看到參與。

安古蘭漫畫節現場鄭問與粉絲互動，以及最後漫畫家與全體工作人員合影。

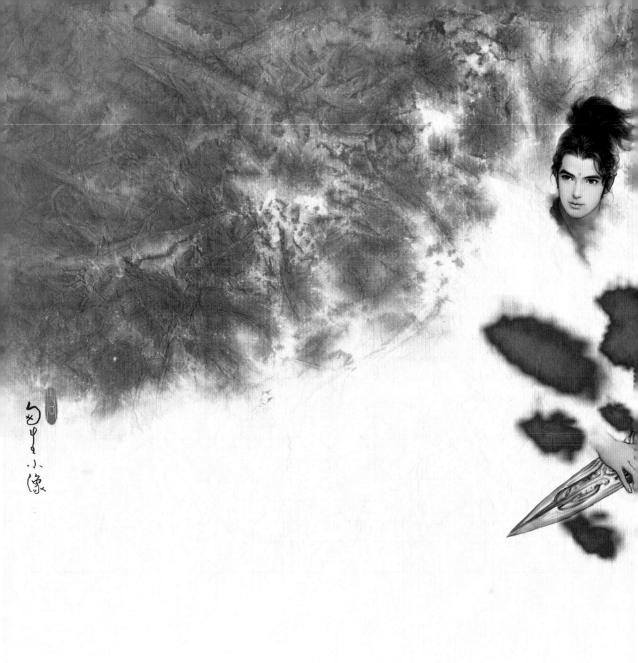

2017年3月你去拜訪鄭問，也是最後一次見到鄭問，當時是去他家主要談什麼？

黃：跟他講三件事情，講德文版的出版，然後跟他講我想出《刺客列傳》的精裝版和《深邃美麗亞細亞》，他都說OK。第三件事情就聊到展覽，我說可不可以準備一下展覽，我覺得我們現在開始規劃整理一下，我想的是「台北市立美術館」，我覺得我們早一點規劃，兩年後來去展覽。他說不用，他說展覽等我新作品出來，要不然就等我掛。

三個星期後，鄭問離世。

2012年鄭問接受法國安古蘭國際漫畫節台灣館的邀請，花了兩天為台灣館繪製主視覺〈勿生小像〉，用他擅長的水墨風格繪製劍客人物，並組成「台灣」二字。

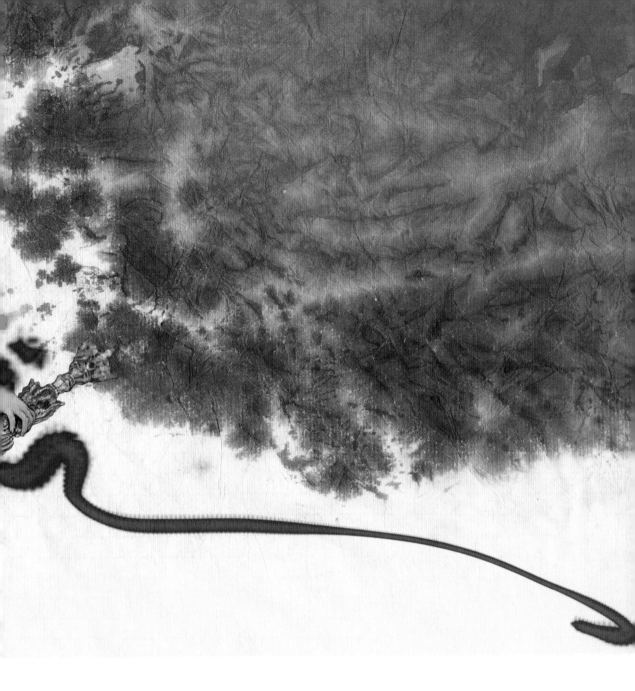

鄭問作品海外版權

《阿鼻劍》／簡體中文版、泰文版

《東周英雄傳》／泰文版、德文版（雙語）、簡體中文版

《始皇》／泰文版、德文版（雙語）、簡體中文版

《刺客列傳》／簡體中文版、法文版

《鄭問之三國演義畫集》／簡體中文版

鄭問
闖進故宮

鍾孟舜：
「這個人就是一千年
才出現的一個天才。」

有媒體針對《千年一問：鄭問故宮大展》下了「鄭問闖故宮」的標題，你有什麼看法？

鍾：記得有個鄭問迷跟我說：「怎麼用『闖』這個字，感覺不太合適。」其實我是覺得很符合鄭問的個性。他很喜歡去衝撞，好像武俠小說裡的任我行、不是那種正道的人物，不是說他不是好人，他喜歡做衝撞組織的霸主，故宮這個事情我覺得完全符合他。

鄭問會跟達文西、梵谷一樣偉大

鄭問一過世，你就提出要讓鄭問進故宮的想法，為何是故宮？不是北美館？

鍾：北美館他就不開心，沒那麼開心啦，沒有衝撞到那個體制嘛！鄭問老師過世的時候我就在講要辦故宮展這件事，嘲笑我的人很多，覺得不可能的人更多，比較好心的朋友可能說：「這東西要慢慢來，就是可能五年、十年、二十年之後或許有可能。」可是我對這個事情從來沒有懷疑過。

這個人應該進故宮，他的東西已經超越人類的可能性，舉一個很明顯的例子，你看他到香港、到中國大陸、到日本受到這麼多崇高的對待跟禮

拍攝時間：**2018/4/3、2018/5/8**

鍾孟舜，台灣漫畫家，曾擔任鄭問助理，2018年《千年一問：鄭問故宮大展》策展人。

鄭問故宮大展邀請總統蔡英文（右3）、時任文化部長鄭麗君（右2）、鄭問的夫人王傳自（左3）及策展人鍾孟舜（左2）等蒞臨開幕典禮剪綵。

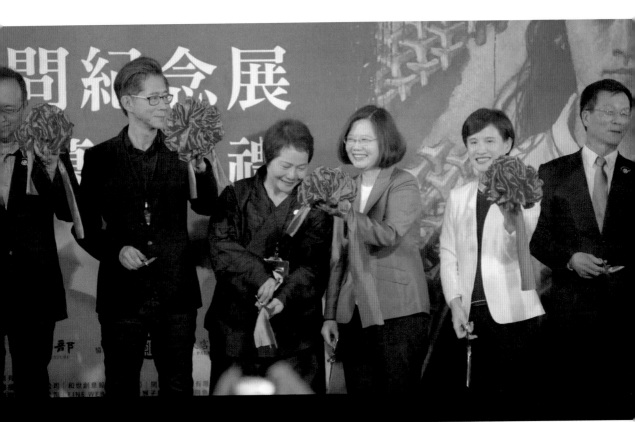

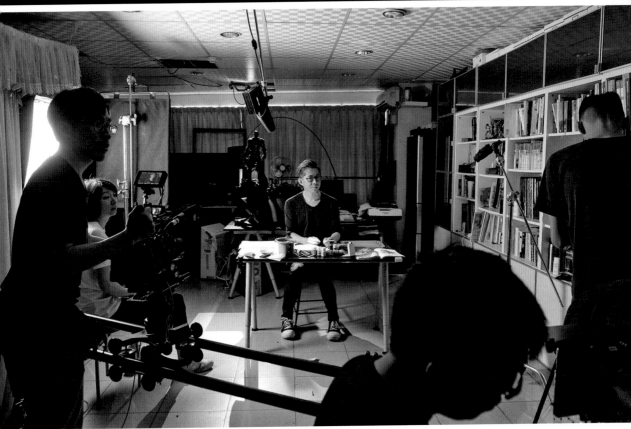

遇，可以證明鄭問的天才是超越一般人的。

把這個展做出來不是太難，只是深度跟廣度是我想追求的。深度是指鄭問在藝術性的開創，目前為止還沒有人去探討這個，我希望藉由這個機會開始這個事情。我這次也找了台藝大的書畫系主任、美術系主任、北藝大的副校長等等，以藝術界的角度去評價鄭問，現在收到的回饋都是很可怕。從藝術的角度看鄭問的東西是非常非常驚人的，我一直很狂妄地認為說，兩百年後，鄭問應該會跟達文西、梵谷一樣偉大。

在策展的過程中，有碰到其他困難嗎？

鍾：其實困難非常少，我很驚訝，鄭問老師十幾年沒有漫畫作品了。當初受他感動的那些年輕人現在已經長大，變成台灣的中堅分子，尤其有些人的身價非常高，大家付出的心血讓人感動。

這次故宮展幫忙的人其實非常多，霹靂除了現場的演出之外，還搬來所有的戲偶擺成一模一樣的動作在故宮展出，等於是用戲偶向鄭問老師致敬。五月天阿信幫鄭問老師做了兩首主題曲，我覺得這也是前所未有的致敬。這個展覽集合了台灣所有的文化，不只是鄭問一個人，我希望是台灣文化的大集合。

透過展覽將技法與美學傳給後人

你為何那麼執著，甚至辭掉原本的工作辦鄭問展？

鍾：很多人以為是我跟他的交情問題，可是我做這個事情，跟我和他的感情一點都沒有關係。我投入這個事情只是因為我剛講的，台灣還沒有跨越時空的藝術品出現，台灣還沒有達文西、台灣還沒有梵谷，可是我眼前明明就有一個，我已經看見他了。

我不是說鄭問一定跟梵谷、達文西一樣的有名，但他很可能是，而且他就在我的眼前，如果沒有人做這個事情，他很可能就被埋沒了。老師過世的時候，我在他告別式門口寫了「千年一問」，或許是很狂妄的一句話，一千年才有的鄭問，但這是我的心底話，這個人就是一千年才出現的一個天才。

鄭問老師個人給您的影響可以分享一下嗎？

鍾：我年輕的時候對畫圖非常渴望，自己沒受過西畫的訓練，那些東西全部是鄭問老師教我的，他幫我打通了那個關卡，這點我對他是很感激

拍攝時鍾孟舜示範鄭問所傳授的技法。

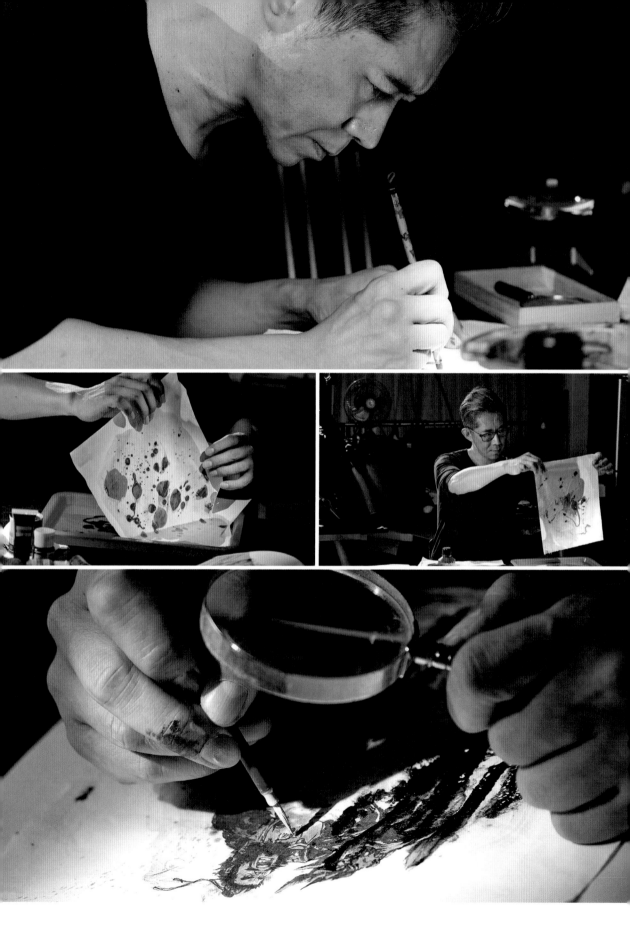

的。鄭問對我而言，就是那種「一日為師、終身為父」的感覺。其實我跟他年紀差不多，他只大我五歲多，我平常都叫他大哥，簡單講，他是帶給我謀生能力那個人。沒有他、就沒有我。

我還記得他過世前三個月，是我最後一次見到他，因為他生日，他一直跟我講他在想該怎麼拿筆、握筆，老實講我不太喜歡聊這個事，見面就聊聊天，他都在講畫圖的事。我現在有點後悔，那時候應該跟他多聊聊。為了彌補這個遺憾，故宮展我特別想呈現他的技法、當初他對我們掏心掏肺的那個感覺，我希望能夠傳給後面的人。

在策畫展覽時，你整理了許多鄭問的原稿，重新檢視這些作品有帶給你不同的感受嗎？

鍾：《阿鼻劍》這張圖，第一次親眼看到就被它震懾。他畫這個圖是完全不打草稿，很驚人。他畫這個的時候才二十幾歲，也就是三十年前。如果我畫這個，我可能要先3D建模，把這盔甲建成模型參考才有辦法畫。他二十幾歲就可以徒手畫出這個東西，可見他天分多高。這跟他學習養分還是有關係，他是雕塑科出身，而且他做過室內設計的工作，所以空間感遠遠比我們強烈。看到鄭問的圖，我就想說現在美術教育應該要回到四百年前那個教育才對，就是西畫、雕塑、建築這些東西都要同時來學習。

故宮展中，「鄭問之三國誌」系列有一百多張原稿呈現了三國人物的百種風情，他在創作時是怎麼想出這些人物的模樣？

鍾：每次大家看到鄭問的圖都會問我，他畫這麼多圖是怎麼想出來的？每個人都長得不太一樣！他是看畢業紀念冊的，畢業紀念冊後面不是有很多人頭嗎？他看那東西得到靈感。

那這一系列原本在日本發行的「鄭問之三國誌」有什麼獨到之處，讓你決定全部展出？

鍾：它有個鬆緊度在裡面，這個圖很精緻，這個地方又很放鬆，這個地方顏色是很狂放的，其他地方顏色是很沉穩的。我覺得很像看一場電影或是聽一首歌，節奏都有起伏，這東西我覺得應該都沒有人想過這樣去完成一個作品。大家畫一個作品一定風格是一樣的，他居然把一個節奏起伏隱藏在裡面。

《鄭問故宮大展》是台灣第一次完整展出他的作品，就你觀察，鄭問是以創作藝術品的態度來創作嗎？

鍾：我覺得他應該沒有去想說它是不是藝術品，我剛講創作對他而言是個有點像是要吐出的慾望，不吐出來不行，對他而言他就是不會想那麼多的事情，他那個神的境界、他擁有那個法力，他不用出來他很難受，沒有想到說是藝術品。

幕後花絮

五月天阿信和導演陳奕仁為了《千年一問：鄭問故宮大展》製作一分鐘的宣傳影片，在2018年5月29日的展前記者會上，阿信表示，小時候的志願曾想要當漫畫家，但看了鄭問的畫之後，就直接放棄這個夢想，他說：「他的手就是超級世界級的藝術家的手，然後如果大家去讀他的漫畫的話，也會發現他有一個世界級的思想家的頭腦。」

2013年，阿信和導演陳奕仁曾去拜訪鄭問，討論將漫畫作品改編成動畫。

鄭問展覽

《千年一問：鄭問故宮大展》

展期：2018/06/16～2018/09/17

展覽由文化部主辦，無限創藝教育有限公司承辦，中華文化總會與國立故宮博物院協辦。「千年一問」是鄭問故宮展的主軸，概念是千年才出現一位像鄭問這般的逸才，他是台灣國寶，畫風影響漫畫界甚鉅，就像千年前李白與蘇東坡的風采，讓後世能有所遵循成長，鄭問先生在逝世後更旋即獲得總統的褒揚肯定。展出《阿鼻劍》、《東周英雄傳》、《刺客列傳》等250餘件幅畫作原稿。

《故宮✕鄭問：赤壁與三國群英形象特展》

展期：2019/01/25～2019/04/14

展覽由國立故宮博物院南部院區主辦。「赤壁與三國群英形象」特展，集結拓片、銅印、繪畫、書法、刻本等故宮藏品，搭配日本浮世繪、葛飾北齋《北齋漫畫》及台灣漫畫家鄭問為日本遊戲創作的人物原稿等243組件，呈現跨越一千八百年的三國人物英雄形象。

2001年，日本電玩遊戲公司GameArts推出三國主題歷史戰略遊戲，邀請台灣漫畫家鄭問繪製人物與場景設定稿，其畫風華麗、極具巧思的構圖成為遊戲主要特色，因而冠名《鄭問之三國誌》。鄭問曾獲日本漫畫家協會頒發「優秀賞」，為該獎創立20餘年來首位得獎的非日籍漫畫家，此次精選當時他為日本電玩遊戲《鄭問之三國誌》及其後製作中國電玩遊戲《鐵血三國志》之設定原稿73件，呈現三國主題之當代詮釋。

青年漫畫家的
養成之路

鄭問的台灣助理們

漫畫家是孤獨的，尤其在台灣，漫畫家包辦了編劇、繪畫所有事務，作為漫畫家的妻子，王傳自常說：「台灣漫畫家很辛苦！」因為工作繁瑣，漫畫家的創作生涯總會請幾個助理來「幫忙」，王傳自最初就是當鄭問助理，後來從員工變成親人。鄭問移居新店後，根據工作量的需求，陸陸續續應徵幾名助理來家裡工作，積年累月，關係等同家人。

王傳自分析，台灣不同於香港有完整的漫畫產業鏈、漫畫家有專業的助理團可以合作，在台灣的漫畫助理，都是漫畫家一個一個帶起來，不管是技術或是情感都有深刻的交流。位在新店半山腰的「鄭問工作室」，就像青年助理們來此練功的祕密基地，供給漫畫家美術生涯中最重要的養分。

鄭問工作室誠徵助理

由於鄭問工作量龐大，在《阿鼻劍》時期就開始請助理來一起工作，第一個助理是來自馬來西亞的郭豪允，接下來是陳志隆，最多的時候有七、八個助理在家裡幫忙。鄭問找助理的方式主要靠在報紙上刊登徵才廣告，公開且直接。王傳自說：「我們就刊登『鄭問工作室徵求助理』，那個時候這裡像補習班一樣，有的畫了沒多久、就說要自己畫，

鄭問的自畫像。

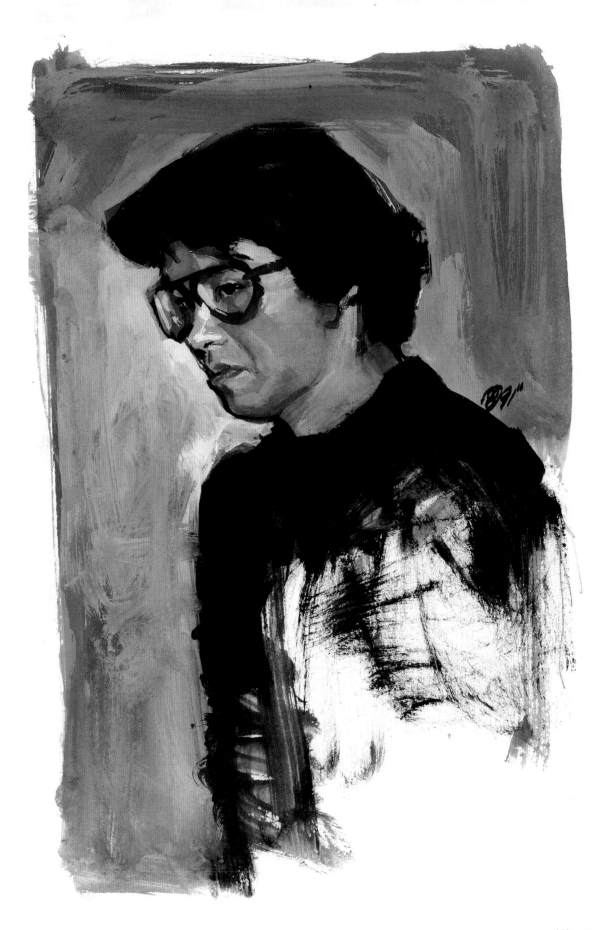

能夠待下的就是後來這幾個，待最久的應該是（楊）鈺琦。」

楊鈺琦和黃升襄都是看到報紙徵才廣告才來投履歷，大漫畫家登報找助理總讓人懷疑其真偽，黃升襄在1994年看到求職廣告時，就抱著姑且一試的心情把履歷投到一個新店郵政信箱，沒隔多久就去報到。至於楊鈺琦則是1995年，他的母親在報紙上看到鄭問工作室徵助理的廣告，立刻通知他。楊鈺琦說：「當時在印刷廠上班，因為我以前常常拿著鄭老師的畫冊跟我媽媽講說這個很厲害，就是因為他，我才去念美術學校。」因為這則徵人啟事，楊鈺琦進入了神級畫家的美術「學校」。

當時鄭問家三樓的房間擺了四張床，讓助理可以住在這裡一起工作、生活。王傳自說：「好懷念那個時候，很熱鬧。我會怕他們走掉，如果沒有他們幫忙的話，鄭問會太辛苦。我們很像家人一樣，講照顧不敢，就是有緣分會碰在一起。」

生命的每一秒鐘都是獻給漫畫

緣分造就每個助理在鄭問工作室有不同的故事，練任去鄭問家之前是不會用毛筆的，鄭問請陳志隆給他毛筆，要陳志隆帶他畫，練任說：「我那時候整個傻住，因為我根本不會用毛筆畫圖，我就會沾水筆而已，沾水筆也拿得鳥鳥的，就是鉛筆還比較厲害。」他在那裡練了一整天，第二天就正式上工，他對於鄭問會那麼「敢」的讓初來乍到的助理立刻上工畫畫感到震撼。

練任說：「不是只有畫，鄭老師會跟我們討論這畫面為什麼要這樣用，為什麼這個很鬆、那個很擠，他沒有很教條式在教我們。」在鄭問身旁工作時，練任一直被鄭問的筆觸所吸引，他說：「他的筆觸好美，怎麼可以這麼美，只有鄭老師可以這樣畫得出來。」

黃建芳回憶起在新店工作的日子，工作量非常龐大，《深邃美麗的亞細亞》一個月要四十張，還要加上《東周英雄傳》的稿子，每月稿量將近八十張，每天工作約十六個小時，幾乎沒什麼休息時間。工作時間長外，壓力也很大，黃建芳說：「為了不影響鄭老師名聲，我們想盡辦法把圖給畫好。因為圖稿出去後，是掛鄭問的名字。」自我期許加上鄭問的要求，助理們不敢喊累，因為鄭問更常畫到沒日沒夜，睡得非常少。

從早期蕭言中（他稱鄭問為二師兄），到後來這批新店助理群，都見識過鄭問可以畫圖畫到不睡覺的狀態。曾經幫鄭問畫《戰士黑豹》背景的蕭言中，深刻地記得鄭問曾經趕稿趕到連續四天不睡覺，蕭言中說：

鄭問的助理們當時一起模擬漫畫角色動作的工作場景

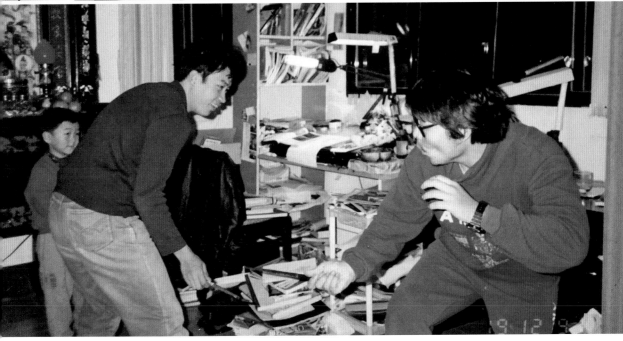

「他所有的生命的每一秒鐘都是獻給漫畫的，他幾乎沒有所謂的休閒、休息或者是調度。」黃建芳指出，常常下班後，第二天早上到工作室會發現桌上多了一、二十張草稿，這些都是鄭問半夜奮戰的成果。

工作壓力還來自於親眼看到鄭問專注作畫的態度，楊鈺琦記得鄭問在畫懸崖旁的趙子龍時，鄭問將畫和顏料全部放在地上，開始朝著那張圖繞圈圈，像獅子會繞著獵物一般，然後圈圈一直縮小，接著鄭問撥弄自己的頭髮、接近憤怒，最後開始潑顏料。強烈的創作氣場讓楊鈺琦在一旁什麼事都不敢做，怕驚擾到鄭問。

趕稿是鄭問工作室的常態，除了在工作室趕，有時候連送稿子的過程也驚險萬分。楊鈺琦表示，在趕《深邃美麗的亞細亞》的時候，因為稿件要寄到日本，所以必須趕DHL最後收件時間，有時候鄭問和一兩位助理會搭著計程車送件，在計程車上攤開畫稿修圖是常態；甚至到了DHL的櫃台，還把顏料、墨汁、毛筆等工具拿出來，畫到最後一刻。

稿件送出後，不代表工作結束。每當日本那邊把漫畫月刊寄過來，只要書一到手，鄭問就會把助理全部叫來，翻著書一頁一頁檢查，看哪邊有錯誤、哪裡沒畫好，黃建芳說：「他會用嚴厲的口吻來跟我們講，說這個誰畫的，怎麼畫成這個樣子！」檢討會後，又是下一回合的工作，大家繼續往前走。黃建芳表示，他就是不斷地創作，他只看前面，助理就是跟著他向前走。就算連載的作品被腰斬了，他也不會表現太多的情緒，黃升襄說：「他反而會考慮到助理們的心情，跟我們講沒關係，我現在在準備下一個作品。」

不斷挑戰各種技法，畫畫沒框架

鄭問在畫技上追求自我突破，儘管截稿日期迫在眉睫，他也要進行實驗。在構思《東周英雄傳》的秦始皇封面時，他立刻聯想到兵馬俑的場景，鄭問不只思考構圖還要創造表現方式。當時工作室鄰居正在施工，鄭問要陳志隆到樓下拿一堆沙上來，陳志隆說：「我有點愣住這個要幹嘛，到上面之後他已經構圖完成，要我去拿白膠，叫我在這一張紙上，避開他構圖的人物上膠，然後把沙子丟上去，等它乾了再把它敲掉，讓剩下的沙留在上面，你就在上面做畫。」當時陳志隆對於鄭問的要求充滿疑惑，但照著鄭問的指示執行後，做出了以兵馬俑為背景、地上沾滿沙塵，幼年的秦始皇昂然而立、站在天地之間的封面，因為背景是非常黑暗的兵馬俑陵墓內，鄭問要表現的是，歷史終會灰飛煙滅的蒼涼。陳

〈長坂坡〉製作歷程

1. 左上兩幅是鄭問〈長坂坡〉第一幅的草稿構思，趙子龍披星戴月帶著阿斗（劉禪）夜奔逃離的畫面。

2. 右上這幅就是楊鈺琦所說的〈長坂坡〉完稿，鄭問將畫和顏料全部放在地上，開始朝著那張圖繞圈圈，像獅子會繞著獵物一般。

3. 楊鈺琦畫出鄭問當時畫圖的情境，強烈的創作氣場，讓人不由自主噤聲。

4. 左邊這幅就是日本遊戲公司建議改的最終定稿，小川和久先生表示，原本的那張畫得非常好，但是背景有點複雜，放在遊戲裡面，看不清楚主角趙子龍抱著阿斗的模樣，因此宮路洋一社長就拜託鄭問老師重新畫過。

志隆說：「這是前所未見的技法，而且兵馬俑在這一套方法裡，做出來的特別有感覺，特別有那種味。」

黃建芳分析道，畫畫對鄭問來說已經是很容易的一件事情，信手捻來、想畫什麼都可以，所以他需要新的刺激，不管是用打火機烤紙製造效果，或是把畫完的作品整個揉掉再攤平，鄭問很勇於「破壞」作品。黃建芳說：「我們助理看在眼裡會覺得不可思議，你今天好不容易畫完一張圖，然後你把它揉掉，揉得皺皺的，再把它攤開。對我們來講其實不太敢做這樣的動作。可是鄭老師他敢，當然他自己也很有把握，真的做出讓人訝異的效果。」

鄭問的大膽創新，也讓整個工作團隊勇於嘗試。就黃建芳觀察，鄭問很鼓勵助理去發掘一些媒材跟他的作品做結合。因此，不斷地運用不同媒材進行創作，是鄭問助理們的日常。比方，黃建芳曾試著用毛線創作，鄭問覺得毛線剛好符合《深邃美麗的亞細亞》裡面北魔天的角色塑造，尤其線的隨機性以及不確定性可凸顯北魔天個性。黃建芳有感而發地說：「老師影響了我們這群助理，不單只是純粹用畫的而已。因為純粹用畫的話，其實就是會讓自己的作品變得比較侷限一點點。如果結合不同的媒材，那不管效果好或者是不好，其實會加大創作的能量。他其實也影響到現在我自己在做創作的時候，我也會想要試圖去用一些媒材做結合。效果好不好是其次，至少提供不同層面的思考。」

在和鄭問共事的期間，楊鈺琦認為鄭問的創作沒有制式的規則，對助理來說，美術視野大開眼界。他說：「以前在學校，老師不可能說這個東西可以加那個東西，因為是不對的，會有一種對錯的問題，可是在鄭老師的畫作裡面是沒有這種問題。」沒有對錯讓鄭問的助理們更可恣意的發揮，楊鈺琦說：「鄭老師很特別的地方，就是他會讓你發揮你的筆法、一點味道在裡面。他沒有一定要說要畫得像他這樣子。」

對鄭問而言，只要讓作品更精采，他樂於不斷實驗各種媒材與技巧的可能性，這也讓他很早就接觸電腦繪圖。

黃升裏表示，《萬歲》在醞釀的時候鄭問就打算要以電腦繪圖的方式創作。他說：「老師第一台電腦是Mac系統，在之前完全是沒有操作電腦的經驗，包含使用繪圖軟體之類的。但《萬歲》裡面的一些彩稿，都是老師初次始用電腦繪圖、結合插畫而創作出的作品。」

當時，楊鈺琦已涉獵DOS版的3D軟體，而在《萬歲》的結局設計上，有一幕是天機盒子打開的畫面，鄭問直接問楊鈺琦有沒有興趣做盒子爆裂的感覺，他大膽地讓楊鈺琦發揮所長，楊鈺琦說：「也是因為這個經

鄭問助手黃升襄以漫畫形式描繪出昔日大家在工作室的情景，就是已經截稿如火如荼了，頭仔（鄭問老師）可能碰到撞牆期，或者是壓力太大，就會叫大家一起去抓蝦，這也是他紓壓的方式之一。

驗，我發現我後面的工作從此就是去做3D了。」

鄭問的技法多元、構思前衛，面對和他一起工作的助理，他盡其所能地將所有的功夫都和助理分享，鍾孟舜就說：「他畫圖從來不藏私的，只要你去問他，他沒有不跟你講的。」除了畫技的分享之外，鄭問看到好的作品也會跟助理們一起討論，黃升襄說：「老師有很多歐美插畫的繪本，都會跟助理講為什麼他喜歡這個畫家的作品、他的用色。比如說這個美國畫家很酷，因為他用那個鐵樂士噴漆在噴，他認為這個很有意思。」

楊鈺琦說：「我後來回想就是說，老師他從來沒有說怕我們學什麼，他是巴不得我們都把它學起來，可是我們有時候就是真的是跟不上。」鄭問不吝於給助理們機會跟資源，在這個住宅區裡的工作室就像台灣漫畫技法與視野的鍛鍊基地，訓練出一個個日後獨當一面的美術人才，陳志隆說：「因為他會讓我們有磨練的機會，其實我們也很怕畫得不夠好，但是想到我們背後的鄭老師，有他頂著，所以我們就很大膽地去嘗試。在鄭老師那邊工作，最大的收穫就是說，你不斷地跟他一起去嘗試到新的技法，而且也從他的身上去學習到，提升自己的能力。」

就算這些助理後來沒有繼續跟鄭問工作，鄭問也依然會跟這群助理分享畫技，練任後來跟鄭問建立了亦師亦友的緣分，就算沒當助理了，也常跟鄭問見面。甚至，鄭問還會把練任拉到家裡去一起畫畫，練任說：「他在畫《鄭問之三國誌》的時候，就把我拉去磨我的圖、教我畫，他是純粹帶我畫圖，我們兩個常常邊畫邊聊。」

楊鈺琦與黃升襄回憶起當年擔任鄭問助理時，被操練的情形。

鍛鍊說故事的方法

畫技的鍛鍊外，對於情節推演的腦力激盪，是助理們最感緊張的時刻，他們甚至用「可怕」來形容當時的心情，黃建芳說：「所謂可怕，他會說為什麼這兩、三個小時，你沒有想出任何一個故事，然後就會不是很高興，要我們再想想看，再想不出來的話，他也是會念。有時候勉強擠出一個跟他討論，他都聽得出來是認真想的、還是應付他的，這如果應付他的話，當然又劈頭棒喝一頓。」和助理討論劇情後，鄭問會整合大家天馬行空的想法，每到半夜，他會把草稿做好，黃升襄說：「隔天到工作室一看，老師稿子已經出來，才明白原來是要這樣設計。」

一次一次的腦力激盪，鍛鍊出助理們詮釋故事的方法。黃升襄提到有一次和鄭問討論《萬歲》時，一直困惑於如何表現項羽「力拔山兮氣蓋

楊鈺琦拿著鄭老師拍攝模擬右圖《鄭問之三國誌》主視覺角色的參考照片。右邊照片是鄭問拍攝楊，結果鄭問不滿意，自己又下來拍一次，便是左邊那張照片，對照黃升襄拿的圖。

世」的畫面，很多人會直覺的用力大無比或是威武的形象去詮釋，最後鄭問卻把它轉換成項羽對虞姬的愛，來對比「力拔山兮氣蓋世」的英雄氣質。黃建芳坦言，這段推敲劇情的歷程，養成想故事要快也要好的習慣，他說：「在鄭老師那邊其實是接受當漫畫家的基本訓練。」

充滿靈感魔法的工作室

鄭問工作室的情境有時候是用音樂記憶一套漫畫作品，黃升襄回憶起在畫《深邃美麗的亞細亞》的時候，鄭問常常起床後，先喝杯咖啡，然後就開始放〈笑傲江湖〉、〈滄海一聲笑〉、〈男兒當自強〉的音樂，不斷重複聽到晚上。或許鄭問需要這些節奏來維持創作能量，不過一整天聽下來助理都有點耳朵疲勞，黃升襄笑著說：「有時候鄭先生稍微不在座位上，我們就偷偷把它關掉，他回來沒注意就還好，但他會注意怎麼沒有音樂了？會叫我們再把它打開，又是一直循環。」

如果說《深邃美麗的亞細亞》的背景音樂是黃霑的聲音，《萬歲》的主題曲就是瑪麗亞凱莉跟惠妮休斯頓唱的「奇蹟」（按：曲名應為〈When You Believe〉，傳達的是「只要你相信，奇蹟就會出現」），黃升襄說：「一直聽一直聽，那時候我是坐CD旁邊，所以我是最大聲的，也是一直循環。」

和鄭問密集工作的時間裡，助理們也看到了鄭問怎麼拓展視野，黃升襄指出鄭問在畫《萬歲》或《始皇》的前期，瘋狂地研究美國漫畫，他對於美國漫畫的肌肉或體態特別有興趣，然後會去採買一些模型、公仔來參考。而閱讀更是鄭問吸取靈感重要的來源。練任說：「他看很多書，為了要畫《深邃美麗的亞細亞》，他研究很多心理學的書，為了要畫《萬歲》，他連算命的書都看。」

一直以來，鄭問為了精準掌握人物動作線條，習慣找妻子和當時兩、三歲兒子擺一些姿勢，然後用拍立得拍下動作來輔助創作。當家裡多了助理，每個助理都成了鄭問的模特兒，王傳自說：「那個時候最熱鬧，練任、志隆、建芳……他們那個時候好多照片，練任最可愛，他是《深邃美麗的亞細亞》的百兵衛，就穿一個短褲然後穿個報紙，然後上樓擺動作。那時候常常聽到他們的笑聲，雖然很辛苦，可是我覺得那個時候還蠻開心的。」楊鈺琦指出，有時候自己動作擺得不到位時，鄭問還會示範給大家看。

陳志隆與黃建芳（右）應導演要求將《東周英雄傳》當時情境照片與漫畫對照。

鄭問與助理陳志龍。
右圖是助理黃升襄與鄭問愛犬高加索阿白。

《萬歲》在日本連載。

總在最緊張的截稿期進行課外活動

助理的生活圍著畫畫打轉，若是有些許的休閒時刻，也是為了畫得更好，半夜跟著鄭問去溪谷抓蝦，是高壓工作中的奇談。黃升裏說：「那時候要趕稿要交件比較忙，鄭老師會在半夜可能十一、二點的時候，突然就會問助理要不要出去？他那時候喜歡上抓蝦，於是網子、手電筒帶著，一群人就殺出去抓蝦子。」

大家在坪林溪谷用手電筒照著水流，用網子撈蝦，有一回楊鈺琦走到水太深的地方不慎滑落，他趕緊爬上來不敢吭聲，擔心萬一有什麼散失的話怎麼辦，鄭問會因此心急責備大家。抓蝦只是繁重漫畫工作的緊急紓壓模式，黃升裏指出，常常抓一抓又放回去。課外活動除了夜間抓蝦之外，有時候會到翡翠水庫走走，鄭問還會帶大家到烏來吃白斬雞，練任說：「他也沒什麼嗜好。就吃點東西，然後，就畫圖這樣。」

這些課外活動往往發生在截稿的黑暗期，楊鈺琦不解地說：「稿子已經進入開始要趕的時候，忽然老師會想出去。我會覺得這樣來得及嗎？怎麼會忽然想去吃大餐之類，不是趕快隨便買一個便當趕快吃一吃。我覺得老師其實很藝術家性格，他心中有步調。」

助理如同家人，情牽海角天涯

漫畫家和助理不管是工作還是生活，總是緊緊地綁在一起，鄭問家的狗，自然也成為助理們生活的一部分。黃升裏懷念的說：「漫畫之外，滿有印象就是跟這三隻狗狗的相處，因為會幫忙牽著狗狗出去遛一遛。大白熊跟藏獒都還滿大隻的，一黑一白黑白雙煞，牽在路上那個感覺還滿酷的，因為整個人都是一直被拖著走。」當鄭問一家人去日本工作時，楊鈺琦就負責顧家和照顧狗。

但這批助理，很多人因為鄭問要去日本發展而離開。楊鈺琦說：「那個時候不像現在網路已經很發達，所以我們很難想像那個工作形式會是什麼，會覺得說沒有安全感，正職留下來的只剩下我。」他負責在新店畫畫、遛狗、照顧房子，還幫鄭問把太師椅寄到日本。在寄太師椅時，楊鈺琦覺得鄭問應該是要定居日本了，因為那是他最喜歡的一張椅子。

日本回來之後，在台灣又畫了《始皇》連載，在與講談社合作結束後，2000年時，鄭問決定去香港，當時他問楊鈺琦要不要一起去挑戰港漫，

鄭問受訪時曾說過：「《東周英雄傳》、《始皇》都好像在拍電影，製作上是很高精密度的一種呈現。」所以他對於漫畫人物的揣摩，總是親力親為，甚至與助理們、兒子植羽一起扮演劇中角色情境，拍照之後，再畫於漫畫之中。

一起打拚《大霹靂》，但楊鈺琦人生有其他規劃，沒有同行，鄭問工作室的助理們在此結業。但這些一起熬夜、一起趕稿、一起皮繃得很緊的青年們，一直跟鄭問保持深刻的情誼。鄭問從日本回來後，還曾去練任的住所和他一起畫圖。而鄭問在北京工作的時候，練任也到北京遊戲公司幫忙幾天，練任說：「他就待在公司一直畫，畫到我會怕，我又不好意思說要想落跑。他也會說你回去啦，沒關係你不用管我，我說頭仔（台語）我陪你，他說不用不用不用，你跟黃博弘回去。」不管身處何方，鄭問對畫畫的熱情，從來沒有改變。

鄭問和助理們因為畫畫而相識，之後每一次的重聚，畫畫依然是聊天的主題。在他過世前三個月，鍾孟舜去幫他慶生，他還是跟鍾孟舜聊畫畫、想要教他新發現的握筆技巧。鍾孟舜提起某一次漫畫大會，跟鄭問共事過的助理難得團聚，大家很巧地搭同一個電梯，有一個徒弟就說，我們這樣好像幫派，鄭問幫。鄭問說：「如果我們是幫派的話，我們就是魔教！」鍾孟舜就說：「對！對！你就是魔教教主！」鄭問笑得超開心。

鄭問台灣助理們檔案

蕭言中／漫畫家、舞台劇編劇與演員、節目主持人，漫畫作品《童話短路》、《笨賊一籮筐》等。曾經幫鄭問畫《戰士黑豹》背景，稱鄭問為「二師兄」。參與作品《戰士黑豹》。

練任／漫畫家，作品有《阿凱加油》、《風靡一世》、《校園封神榜》、《大唐玄筆錄》等。鄭問跟漫畫家曾正忠借來的助理。參與作品《東周英雄傳》、《深邃美麗的亞細亞》。

陳志隆／漫畫家、大葉大學多媒體數位內容學士學位學程副教授級專業技術人員。作品有《狂神混天龍》、《滾球大轉彎》、《籃球禁區》、《仙劍奇俠傳二》等。十九歲（1990年）時就當鄭問助理。參與作品《東周英雄傳》。

黃建芳／漫畫家、插畫家、台南應用科技大學漫畫系專案專技助理教授。1992年擔任鄭問助理直到1995年6月，參與《深邃美麗亞細亞》、《東周英雄傳》。

黃升襄／遊戲產業美術設計。1994年擔任鄭問助理，參與作品《深邃美麗的亞細亞》、《始皇》。

楊鈺琦／遊戲製作公司美術設計。1995年擔任鄭問助理，參與作品《萬歲》、《鄭問之三國誌》、《始皇》。

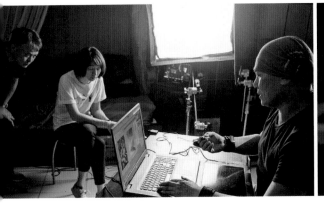

練任回憶起當年他幫忙繪製
《東周英雄傳》的背景，以
及示範鄭問使用Photoshop的
筆刷技巧。

台灣拍攝筆記

台灣部分的拍攝，不得不提劇組多次前往的新店鄭問家。預訪、勘景、動畫定裝與測試，加
上實拍，劇組前後至少去了十趟，鄭太太與鄭問長子植羽對本片的無私協助，都讓我們有回
家的溫暖。

整棟樓呈細長形，每個角落，都似乎感受得到鄭問三十幾年來生活的足跡——從他實際與助
理工作的樓層、他睡覺閱讀思考的房間、他與兒子共同繪製《戰神魔霸》的客廳、他吃飯用
餐與作畫《鄭問之三國誌》的廚房，甚至是他揮灑大筆潑顏料的屋頂陽台，劇組都一一造
訪，尋找可以拍攝架機器的位置。電影第一顆鏡頭，便是導演與攝影師苦思如何呈現這個鄭
問作品「發生」的居家空間、同時又能帶出影片調性重點，綜合出來的成果。但從第一次造
訪發想到實拍延續了一年，因為種種技術的限制與考量、與影片意義的搭配，讓片頭的設
計上非常困難。最後是攝影師想出了這個方案。現場在各樓層隱藏架設了大小不一的燈，因
為有諸多「演員」（劇組人員、鄭太太、植羽）的順利配合，拍攝四個take便完成。這天是
2019年3月20日，也是電影殺青的日子。

台灣是孕育鄭問童年、求學，與漫畫職業生涯發跡的重要之地，劇組希冀能透過鏡頭呈現台
灣80年代生猛又充滿創造力的生命力。印象最深刻的莫過於採訪黃健和時，在出版社的頂
樓找到一處能夠俯瞰南京東路的角落，適逢颱風將至，風雲瞬息萬變，背後又映著一輪夕
陽撒映整條車水馬龍，那光影與氛圍甚是魔幻。剪接時，剪接師更使用了《青梅竹馬》與
《青少年哪吒》等台灣新電影的footage，對應當年的顏色與情境。尋訪中國時報與《時報
周刊》更是令劇組大開眼界，在檔案室內翻找鄭問刊載《黑豹戰士》的期刊時，煙塵中似乎
都有歲月的味道。不得不提緣分的巧妙，當年負責鄭問漫畫會計請款、目前仍任職於中時的
徐治國先生給予我們拍攝上極大的幫助，第一次見面時他就說，「我與鄭問同年同月同日
生。」當年的總編輯莊展信笑著說，「肯定是鄭問叫你來的。」

鄭問《東周英雄傳》
漫畫花絮

大王一定要賞的話，那就……

砍了，我。待恩情。狸野人哪

於是孔子回魯，不再爭取從政，一心教導學生，同時專注創作，整理《春秋》、《詩經》等經典。

深邃美麗的
鄭問
1990-1999

02

栗原良幸：「三十歲的鄭問，帶著像能穿透我內心的眼神，出現在我面前，他就是深邃美麗的亞細亞。」

新泰幸：「初次拿到鄭問的原稿，我嚇了一跳。我第一次看到這樣子的原稿……」

森田浩章：「用印章蓋出人形，誰能想出這樣的點子呢？我是世界上第三個看到這張圖的人，真的非常幸福啊。」

千葉徹彌：「嚇了一跳，是我看到鄭問漫畫時的第一印象。這個人，是天才吧！」

池上遼一：「明明是寫實畫風，用色卻毫不沉重呢……對我來說，鄭問是色彩的魔術師。」

高橋努：「拜託不要用這麼屬害的畫功來畫漫畫！」

寺田克也：「畫畫的人看到都會腳軟，我也是腳軟的人之一。」

他就是
SUPER ASIA

栗原良幸：
「那雙眼睛直視著我，
像是要穿透對方一樣的眼神。」

請栗原先生聊聊進入講談社的契機？

栗原：大家好，我是栗原良幸。其實沒有特別理由，只是剛好在報紙上看到講談社徵人的訊息，心想「我聽過這家公司呢」，通過入社考試後就入社了，被配屬到《少年》漫畫雜誌的編輯部。過去雖然曾想從事出版相關工作，但沒有特別想過漫畫編輯，也就是說，我可能成為《週刊現代》的記者，或為《小說現代》擔任編輯，也有可能成為女性雜誌的編輯。

入社後十年間，我擔任過手塚治虫、千葉徹彌、本宮宏志等漫畫大師的責任編輯，學習到許多關於漫畫的事情，後來得到公司指示可以做新雜誌。1982年《MORNING》創刊；1988年《AFTERNOON》創刊。我曾是這兩本雜誌的編輯長（按：總編輯），記得是在《AFTERNOON》創刊後，我去台灣見了鄭問先生。

是這樣的關係，鄭問先生的漫畫後來在《ＭＯＲＮＩＮＧ》與《AFTERNOON》連載。

《MORNING》與《AFTERNOON》有什麼不同？

栗原：當時，講談社沒有適合大人閱讀的漫畫雜誌。在日本，小學館有《BIG COMIC》與《BIG COMIC ORIGINAL》，在適合大人閱讀

拍攝時間：**2018/11/28**

人物檔案：栗原良幸，是日本漫畫界的傳奇人物，曾任講談社《MORNING》等漫畫雜誌總編輯，是最早挖掘鄭問到日本連載的關鍵角色。1989年時，他造訪台灣親自邀請鄭問赴日連載，當時他曾說：「鄭問畫風和日本畫家很不一樣。」1990年3月，《東周英雄傳》在日本發表，其後也深深影響許多日本漫畫家。

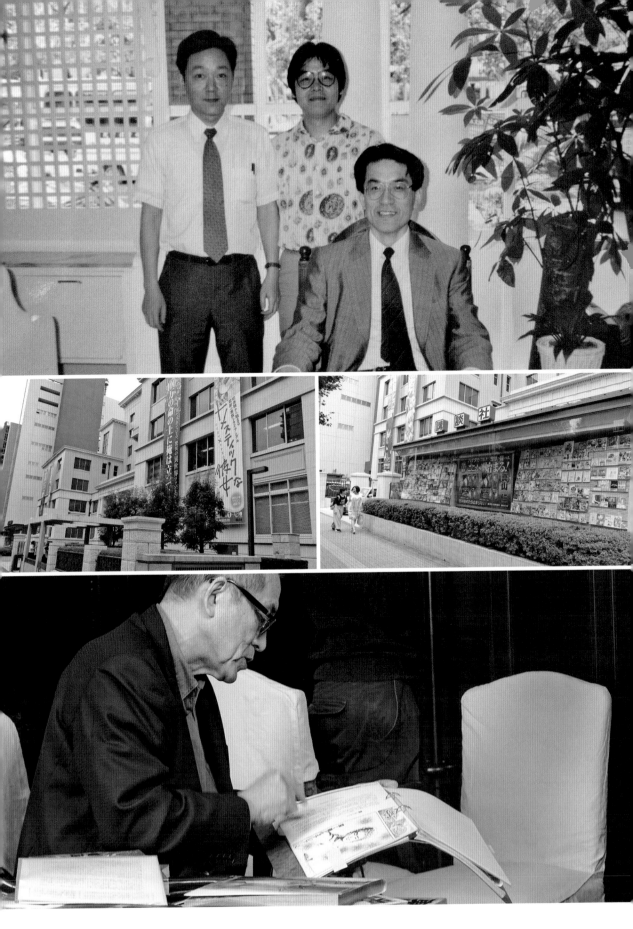

的漫畫雜誌中，這兩本是品質最好的。因此，講談社也希望能做出這樣的雜誌，公司指示我好好研究。但有一個問題，我自己並不是《BIG COMIC》的愛好者，因此，我就做了與《BIG COMIC》不一樣的雜誌，創立《MORNING》。

那時候，日本的經濟景氣非常好，不論編輯或業務都很有幹勁，甚至提案創刊號要印刷一百萬本，最後公司決定創刊設定八十萬本。然後創刊後成績不盡理想，景氣也在下滑。我們創刊時是雙週刊，半年後的銷量只剩下二十五萬本。

一年後，景氣復甦，我馬上向公司提案，「讓我們改週刊吧！」但公司說：「你們創刊時吹了牛，所以還不能讓你們成為週刊，如果銷量到四十五萬本，就讓你們成為週刊。」五年後，銷量突破五十萬本了，《MORNING》就成為週刊了。同時，我也很想認識國外的漫畫家們，開始拜訪世界各國的漫畫家，其中一位就是鄭問先生。

雙週刊變成週刊，成本不是會變高嗎？

栗原：但就可以做更多漫畫啊。總之，就是想要做出很多很多的漫畫。編輯充滿幹勁、雜誌成長的狀態下，我對這個工作充滿興趣，進而想發掘更多的漫畫，不惜到海外尋找有趣的東西，其中遇見最吸引我的漫畫，就是鄭問先生的作品。大概是這樣的感覺。

請聊一聊發掘鄭問的過程。

栗原：其實我不太記得當時怎麼從台灣蒐集漫畫的，總之那時候，我們透過很多方法蒐集世界各地的漫畫，包括韓國、法國、德國、西班牙、義大利、美國等，只要有漫畫的地方，我們都以各種方法蒐集，也會委託住在當地的朋友購買後寄到日本。其中，當然也包括台灣的作品。

我記得我一看到《刺客列傳》這本漫畫，就說我要見這個人。透過出版社聯繫上漫畫家，見面後我嚇了一跳。他的眼睛……嗯……那雙眼睛直視著我，像是要穿透對方一樣的眼神，有這樣的眼神的漫畫家並不常見，那是好像面對著自己內心的眼神。鄭問先生是帶著這樣非常認真的眼神出現，讓我嚇了一跳。

但那個眼神絕對不是尖銳的，而是與我接觸過的日本一流漫畫家的眼神很相近，相當不可思議。

那年應該是1989年吧。我讀了《刺客列傳》決定見他的，而他本人現身後，見了他本人我心想這個作者如此年輕，光是這點就問了他要不要在

鄭問為《刺客列傳》出版時所繪製的封面彩圖。

《MORNING》連載呢？稍微交流後，愈發覺得《刺客列傳》裡的格調，一般要經過經年累月才能獲得，鄭問如此年輕卻能畫出這樣的東西，是一件相當了不起的事。

隔天再見面，我猜他大概也是徹夜思考，吃過檳榔的牙齒紅紅的，他拿出《東周列國史》跟我說，「我想要畫這個。」我們就這樣決定了。

你認為鄭問先生為什麼考慮了一整晚？有什麼讓他煩惱的理由呢？

栗原：嗯，是有一些我事後回想起來的事情，雖然沒有直接跟鄭問先生確認過，是我的推測。雖然我是看了《刺客列傳》來見鄭問先生，也在台灣看過他畫的《阿鼻劍》，但我們想要的風格不是像《阿鼻劍》裡有很多效果線的那種畫法，而是想要像《刺客列傳》這樣溫和、沒有強烈效果線的畫。

我想，他是對於被要求畫像是《刺客列傳》的畫風，而不是像香港武俠漫畫的這件事，鄭問先生思考了一整個晚上。他對於運用《刺客列傳》的畫法，最想要表達是他讀過許多次的《東周列國史》，才把這本書帶過來。不過，如果直接使用原本的標題，就好像只是把歷史故事漫畫化。而我想要的是只屬於鄭問先生的作品，因此提出希望使用《東周英雄傳》這個標題。

我感覺到新的漫畫表現、新的分格方式

《東周英雄傳》其實是可以像《阿鼻劍》一樣做成長篇的故事的，但鄭問先生還是做了像是《刺客列傳》一樣的短篇形式。這是講談社提出的想法嗎？

栗原：那是鄭問先生自己想的。只有作品標題是我想的，其他的內容、手法，我沒有向鄭問先生提出任何要求。《東周列國史》這本中國歷史書明明是長篇故事，但鄭問先生卻畫成短篇的形式，這件事，我到現在才意識到。雖然是後話了，但我認為這件事有相當深遠的意味，我非常能認同。

當年與他見面後，我去了書店，在擺放中國歷史書的書櫃裡有《東周列國史》全集，而且是放在最上一層，全集都有，我因此產生「這是一部沒什麼人讀的歷史」的印象。雖然我知道《史記》從第一卷到第十卷的標題，但對《東周列國史》卻毫無印象。我覺得這樣很好，鄭問先生帶來相當好的題材。

日本漫畫雜誌《MORNING》首次連載台灣漫畫作品《東周英雄傳》。張儀曾被選為封面人物，此圖是鄭問仿造中國古代官員肖像畫，在畫面做舊之外，並大量使用鮮豔藍色彩，以及描繪出張儀三寸不爛之舌的誇張表情，堪稱為經典之作。

還記得第一次收到鄭問先生原稿的感想嗎？是收到分鏡嗎？

栗原：與其說是分鏡，不如說是「畫」。也就是說，我感覺到新的漫畫表現、新的分格方式，因此受到相當大的衝擊。當初，我到海外見許多漫畫家，就是想要找到在日本漫畫裡找不到的分格（コマ）表現，當我看到鄭問的分鏡時，真的非常驚訝。

一開始就知道鄭問先生會用毛筆創作嗎？第一次看到他以毛筆畫成的原稿，有什麼感想呢？

栗原：不，我不知道。但我受到衝擊，並不是因為毛筆畫的關係，而是看了他畫的東西。日本漫畫家吉元正先生也是以毛筆完成《柔俠傳》這部漫畫，這是以古早時代為背景的柔道家故事，畫得也非常好。但對日本人來說，吉元正先生是把日本人記憶中的過去，以相當好的畫技畫出來的漫畫家。

但鄭問先生不是，他把原本不在我們記憶中的東西，畫得好像原本就在我們記憶中一樣。

要說閱讀這本漫畫的體驗吧，就是嚇了一跳吧。即使日本的讀者也能很直接地看懂，這樣的分鏡強度，出現在突然從台灣來到日本的鄭問先生的作品中，甚至超越了那個頂點。

而且這個頂點不是開始衰退的頂點，對年僅三十歲的漫畫家來說，這才只是出發點呢。怎麼說呢……是相當開心的衝擊。我就是為了追求這個東西，才去國外拜訪漫畫家的，想要找到與我們不同的路線，但也能有令人享受的漫畫分格表現。

嗯……我那時候就在想為什麼鄭問先生的漫畫會這麼耐讀呢？

以分格來說，鄭問先生的分格特色在哪裡呢？

栗原：這個嘛，雖然我不懂中文，但我想大概是中文與日文的差異的影響吧。現在，在台灣、香港或韓國都有很多以日本漫畫風格為基礎創作的漫畫家，不過，日漫風格是日本漫畫家根據日文思考發展出來的表現方式。而鄭問先生的作品，是以中文思考的，有中文的字面，再畫成畫的這種表現。

比如說，以分量估計，日文翻譯成中文後只會剩下六、七成的篇幅，這是中文語言的濃縮。我意識到，如果不是鄭問先生的手法，以單回30頁傳達要描繪的人物故事，是相當困難的，以日本漫畫家的分格表現，是

栗原良幸認為，閱讀《東周英雄傳》，就好像鄭問把原本不在我們記憶中的東西，畫得好像原本就在我們記憶中一樣。

無法在30頁中完成的。

能以這幾份原稿中的台詞為例，說明剛剛談到的特色嗎？

栗原：譬如說，這裡寫了「以前我不回拜公了，是因為我不想拘守這些小節。」像這樣的台詞，日本讀者會覺得：「咦？以故事發展來說，對這種事，角色的這種反應是正常的嗎？」以日本讀者的感覺來說，會覺得說這種話的角色應該不是真實的反應，但鄭問先生的畫法，會讓讀者感覺到這是合理的人物設定，會感覺到真實感。

如果是日本人來畫，這樣的角色若不加以說明，並不好理解。但鄭問先生就這樣畫出來了，而且讓人覺得：「啊，原來是這樣的啊。」也就是說，只翻譯文字仍無法傳達出真實的感受，但看著鄭問先生的畫，就會覺得：「啊！原來是這樣的人物啊！」這樣的現象，幾乎每一次、每一個畫格都是這樣的，真的是每次都讓人邊讀邊訝異呢。

日本漫畫採取的框格表現，是世界上的漫畫表現中最好讀好懂的方式。我認為，鄭問先生的作品明顯地與日本漫畫不同，但卻一樣程度地傳達了內容、達到好讀好懂的分格強度。與歐洲、美國的漫畫相比，東亞如中國、韓國、日本，當然台灣也是，都擁有某種共通的好讀好懂的框格表現，但在微妙的地方，根據漫畫家的母語，也理所當然的有所不同。

用壓倒性的驚人方式表現「瞬間」

《東周英雄傳》裡戰爭場面相當多，卻又很細緻呢。你怎麼觀察這樣的呈現？

栗原：喜歡美漫的人，會花時間慢慢讀，一邊讀一邊發揮想像力，享受閱讀的方式不一樣。在好讀好懂這一點上，時間是一個一個框格累積起來的，漫畫家會明確知道哪個框格要描繪哪個瞬間，就能在這裡畫下專屬那句台詞的畫，這樣就能畫出生動的畫，這可說是東亞漫畫的一大特徵。好比說，即使在少女漫畫裡把眼睛放大得閃閃發亮，讀了也不會覺得奇怪。

在一個框格中停止時間的漫畫技藝，鄭問先生是用壓倒性的驚人方式表現「瞬間」的。如果這個不能說是衝擊的話，還有什麼能說是衝擊呢？所謂的「瞬間」，如果從以前那種一秒二十四格的影像膠卷中抽出一格，那個畫面是沒有張力的。但漫畫家呢，是將那數秒鐘的動作、構成的要素，全部濃縮成一瞬間的畫面呈現出來。

上圖就是栗原良幸所指的，鄭問《東周英雄傳》中人物設定，有別於日本漫畫角色。

鄭問先生畫的「瞬間」，是與以日文為基礎發展出來的「瞬間」不同的方式。他厲害的地方呢，就是這種小框格，即使是只在這個場面登場的小配角，也能看出這個人身上其實是有故事的。換個角度想，也就是說，鄭問先生意識到，就算是很小的框格，也要畫出生命，而且是理所當然的。

在這種大小的框格中表現故事，這樣的表現力可以說是超越畢卡索的表現力。鄭問先生在大場面的表現當然很厲害，至於小場面可以說幾乎沒有無聊的場面。這一點真的是相當厲害。

除了技法之外，您覺得鄭問先生厲害的地方在哪裡呢？

栗原：作為編輯者，我對於鄭問先生的畫技、或如何畫出來的，沒有什麼興趣，但對於畫出來的東西，我相當有興趣。鄭問先生運用很多技術，賦予每一個框格生命感，這件事看似做得到，但其實是很難的。

譬如說，故宮大展中裡呈現出《鄭問之三國誌》的人物設計，要說厲害的話，就是每個人物的臉型都不一樣、眼睛形狀也都不一樣，但是每個人都是可以成為主角般的臉，這一點，光是想像得出來就很厲害。漫畫家呢，是以符號來記住臉孔的，即使可以某種程度畫出不同的臉，但所有的臉都要不同，這非常困難，簡直是不可置信的厲害。

面相不好的人不能成為英雄，或是看起來窮酸的長相，或是有點沒品格的長相，但鄭問先生也能在有品格的故事中，把這些臉畫出來。簡直是給了漫畫這個方法論一個夢想，該怎麼說呢？以這個視點來說，不知道日本漫畫界是否能好好地全盤接受呢？

延續上一個問題，鄭問先生畫的眼睛有什麼不一樣嗎？

栗原：在這個部分，鄭問先生可以說是相當自由。從故宮大展的《鄭問之三國誌》來看，他將最明亮的眼睛給了軍師，像是孔明、荀彧等等，而劉備、孫權、曹操三人的眼睛都是比較黯淡的。鄭問在畫《鄭問之三國誌》時，這三位主角都是殺人者，對他來說，「殺了人」這件事是無法忽視的，因此才這樣畫的。

軍師雖然是策劃殺人的戰略，也許會跟殺人者很像，但沒想到鄭問卻給了軍師最明亮有光輝的眼神，而給三位主角稍微不那麼明亮的眼神。其他角色則是在眼型、骨骼的程度差異來描繪眼睛，瞳孔也並非單純符號化，反而賦予了能成為主角般的力量。這一點我認為相當厲害。

《鄭問之三國誌》董卓挾持漢獻帝。

還記得讀者對於《東周英雄傳》的反應嗎？有印象深刻的事嗎？

栗原：有一張讓我印象深刻的讀者寄來的明信片，寫到：「我是《MORNING》的忠實讀者，每週搭電車回家路上讀《MORNING》是我的樂趣，只要刊載了《東周英雄傳》，我都忍到回家，以正坐的方式好好地讀。」這個呢，當時在日本雜誌出版界的看法中，只要出現一張明信片的話，大概就有五百位讀者有同樣的想法。我在讀那張明信片的時候心想，這個心情我十分了解啊！

得了這個獎卻有種輸了的心情

請問你怎麼看鄭問先生以《東周英雄傳》獲得「日本漫畫協會大獎」呢？

栗原：這個嘛……有點……需要說明嗎？當時的編輯部其實是不打算做可能會得獎的漫畫的，有一點這樣的心情吧，「誰來選擇具有劃時代意義的作品呢」？我認為，所謂劃時代意義的作品並不是能獲獎的作品，而是從這個作家的名字中，產生獎項這樣的程度的東西才對啊。在日本的所有獎項中，沒有配得上鄭問先生作品的獎。

所以，鄭問先生以《東周英雄傳》獲得「日本漫畫協會大獎優秀賞」時，我有種複雜的心情，得了這個獎卻有種輸了的心情。但因為鄭問先生很率直地感到開心，所以我也沒有對他表達自己的想法。雖然現在這樣坦承了，但並沒有打算正式公布這個想法，嗯，我是的確有過：「咦，（你們）應該沒資格選吧。」類似這樣的心情。

接著想聊聊《深邃美麗的亞細亞MAGICAL SUPER ASIA》，為什麼會取這個作品名稱？是英文先出來，還是日文先出來的呢？

栗原：啊，是日文先出來的。當時抱著以這個漫畫將鄭問先生推廣到全世界的心情，一開始就也就打算要做英語的標題。然而《深邃美麗的亞細亞》這個標題即使直接翻譯也無法傳情表意，才另外定了《MAGICAL SUPER ASIA》這個英文標題。事實上，這個標題指的就是鄭問先生本人，這是日本編輯者對鄭問先生本人的印象，但我不曾直接告訴過他。

鄭問先生就是「深邃美麗的亞細亞」、「MAGICAL SUPER ASIA」這個特質就在他身上，鄭問先生到最後都不了解。鄭問先生很自信和自負，

1991年(第二十回)日本漫
畫家協會賞~優秀賞

1991年鄭問以《東周英雄
傳》獲得第20屆「日本漫畫
協會大獎優秀賞」。

同時……壓抑……和謙遜，這兩種特質他都有。但如果直接告訴他這件事，搞不好他就會說他畫不出來了呢。因此，我始終沒有告訴他這個標題的真正涵義。

鄭問現代漫畫代表作《深邃美麗的亞細亞》應邀在《AFTERNOON》連載，圖為女主角蝶子。

請栗原先生聊一下當時討論內容的過程。

栗原：與鄭問先生討論漫畫內容是非常有趣的，但是也相當令人緊張，想著千萬不要對鄭問先生失禮，但是漫畫編輯這個工作，不論對方是多麼厲害的漫畫家，我們都要給出指示與建議的。

因此，有一次我們談話時，鄭問先生突然問我：「編輯長，你現在要求從我身上想得到的東西，也希望從日本漫畫家身上得到嗎？」我才猛然意識到並回答：「對鄭問先生感到很抱歉。現在對你要求的事情，並沒有同樣地去要求日本的漫畫家。」當時，鄭問先生給了我一個介於「微笑」與「奸笑」之間的表情，並說：「我知道了，我來試試看。」

《深邃美麗的亞細亞》的市場反應沒有《東周英雄傳》來得好，對鄭問先生來說，是否是個打擊？

栗原：是有這樣的可能。《深邃美麗的亞細亞》如果是在《MORNING》上連載的話，也許結果會比較不一樣吧。因為是刊載在《AFTERNOON》上的關係，《AFTERNOON》的讀者是很年輕的。鄭問先生是相當有趣的人，以有深度的大人的角度去畫像是孩子般的點子，對於日本的年輕讀者來說可能是太有深度的趣味，因此無法傳達吧。

從編輯角度來看的話，這個不能說是失敗吧？

栗原：失敗？啊，不能說是失敗。該怎麼說呢？這是相當有潛力、未完成的作品，以編輯角度來看，是替下一部作品、未來的作品鋪路，有相當豐富的可能性，這是原創度高、很優秀的漫畫，是其他人畫不出來的，沒有比它更有可能性的東西了。關於這一點，比起《東周英雄傳》，我總覺得更能夠感受到可能性呢。

不論多優秀的漫畫家，也不可能所有的作品都大賣。鄭問先生的《深邃美麗的亞細亞》並沒有明確的中國歷史故事的背景框架，而是不受侷限去想下一個故事，真的是畫了很多有趣的內容啊！因此，不論在市面上是否獲得鄭問先生想要的評價，從我們編輯的角度來說完全不成問題。

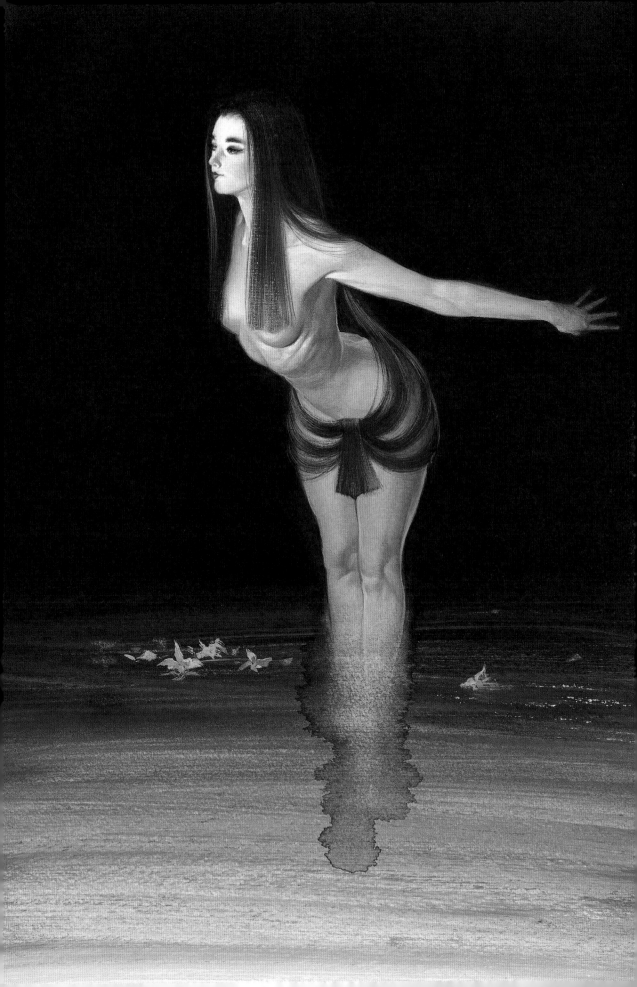

鄭問先生曾到日本創作，後來他為何回台灣呢？

栗原：鄭問先生來日本是相當後期的事情了，是1996年的事情，而我擔任編輯長的工作只到1998年。1995年左右，我開始淡出工作現場，將工作交付給編輯們。鄭問先生是在畫了《萬歲》之後才來的。

他決定回台灣時，我並不清楚鄭問先生想要回台灣的理由，只知道他想見我，我就去見他了。當時沒有翻譯在場，鄭問先生與太太表達他們不得不回台灣的心情。我面對鄭問先生的基本態度，就是不管是什麼理由，只要他說想要回去，我就全數接受。

我對漫畫也是一樣的，即使我跟漫畫家說，「還有那樣的可能性喔。」但漫畫家說想要這樣畫，我就會全數接受。當時我感覺到鄭問先生想回台灣的決心。我只說：「我知道了。」鄭問先生就回去了。因為知道鄭問先生心意已決，即使知道理由，我想我也不會阻止。

栗原先生怎麼看《萬歲》和《始皇》這兩部作品？

栗原：關於《萬歲》與《始皇》，我是在比較沒有介入的狀態下，用比較客觀的角度去看的。等鄭問先生回台灣好一陣子後，我才發現，「如果這個地方這樣做的話就好了。」但當我發現，如果當時鄭問先生這樣講故事的話，一定能做出很傑出的作品時，這已經是很後來的事情了。在《萬歲》和《始皇》中，鄭問先生優秀的本質無法取得平衡，創作的自由度有點降低了。

請你念一下，鄭問得知栗原先生離開工作崗位後寫給你的傳真信。

栗原：啊！這是我告訴鄭問先生，我要從編輯部退下來的這件事後，鄭問先生給我的回信吧。

「栗原局長您好，感謝局長的傳真，很感激局長在工作稍微有更動時，仍然在忙碌的時間下抽空寫傳真給我，這份體貼，真的感謝。局長曾說過，漫畫創作是修行、是佛業，我想漫畫編輯工作更是修行、是佛業。八年來我非常珍惜局長一直以極大的包容提供給我在日本發展的寶貴園地，也提供了漫畫創作上一個巨大的轉捩點，『走出自己的路』，同時鞭策我的修行。今天局長的工作雖然有些更動，我想修行是一樣的，以局長的能力與精神，當可勝任愉快的完成局長下個階段想完成的目標與理想，對這點我深信不疑，也請局長保重身體來面對下一個理想的挑戰！祝好！」

《萬歲》是一部以算命為主題的漫畫，男主角萬歲。

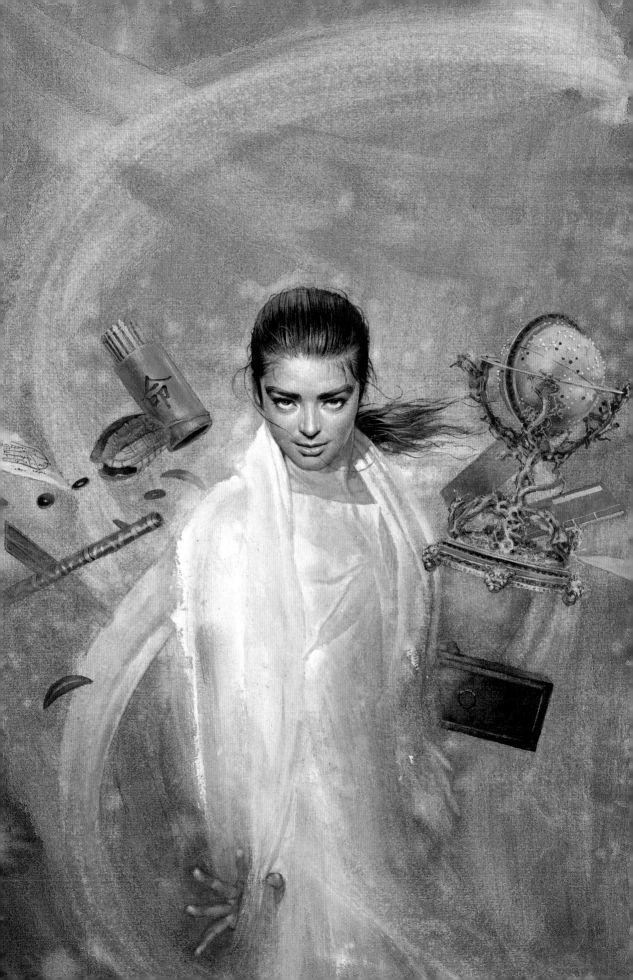

我常常從鄭問先生那裡收到這樣內容的信。我也跟鄭問說過，學習這件事是只有佛教才有的，其他的是被教導後看個人要不要相信，只有佛教是以人的學習為前提的。鄭問先生也有一點這個樣子呢。日常中感受到精神層面的東西，而用視覺的方式呈現出來，《東周列國史》也是，鄭問感受了之後，用他獨特的豐富的視覺手法表現出來。

因此，如果以我多少編輯過《深邃美麗的亞細亞》的想法來說，我認為，編輯應該是透過漫畫與鄭問對話，喚起他視覺上的形象表現，並深刻感受到他是對所有事物都抱著旺盛的學習態度的人。他能將感受到的東西化成畫、化成框格，在所有我見過的漫畫家中，不論是台灣、日本、美國、歐洲，都是很特殊的。能畫這種東西的漫畫家，日本一個人都沒有呢。真的相當厲害。

最後，請問栗原先生有什麼想要補充的嗎？

栗原：在故宮看到《鄭問之三國誌》的原稿時，我想，如果鄭問先生用《東周英雄傳》的方式來畫《鄭問之三國誌》的話，一定可以成為流傳於全世界的《鄭問之三國誌》漫畫吧，他不是用日文思考，而是用中文思考，畫出了不論是日本人或是中國人都能理解的漫畫。

作為編輯，無法提供鄭問先生一個新的目標的起點，我感到相當遺憾。我認為，對於今後要畫漫畫的漫畫家來說，鄭問先生留下的東西是指引前往未來的漫畫之夢的道路，也提示了新的表現的可能性。然而，我現在非常開心，在台灣，鄭問先生的作品重新被評價了。

右起栗原良幸、王欣太、王傳自與新泰幸登上鄭問家頂樓，一起眺望鄭問最愛的景致。

1990年代栗原良幸開始關注海外漫畫家，邀請法國漫畫家巴虎（Baru）連載《太陽高速》（右圖）。

鄭問故宮大展開幕時，來自日本的講談社栗原良幸、新泰幸、漫畫家川口開治（右2）、王欣太（右1）與「鄭問」合影。

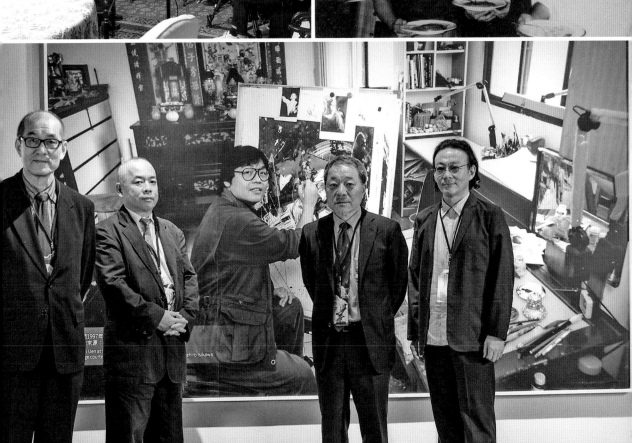

1997年
a Uen at
ge courte ehiro Isikawa

彷彿是一部
藝術片

新泰幸：
「圖畫不僅僅是為了敘事，
而也讓我們領略到圖畫之美。」

請問當初怎發掘鄭問的呢？

新：當時在總編輯栗原先生的決策方針下，希望能邀請世界各地的漫畫家一起創作，因此我們收集並閱讀了來自各國漫畫家的作品。其中，就有鄭問先生的《刺客列傳》單行本，因為實在是精采絕倫，當時就覺得「一定要請他幫我們畫」，希望在《MORNING》上連載，為了見他，我和栗原先生一起到了台灣。

日文版的《刺客列傳》發行的時間點大概是？

新：在《東周英雄傳》後，鄭問先生連載了《深邃美麗的亞細亞》，接著又再畫《萬歲》這部作品。期間，我們決定製作一本收錄彩稿的畫集，也同時獲得鄭問先生的授權，一起在日本推出《刺客列傳》。（1998年9月《刺客列傳》、《萬歲》、《鄭問畫集》三本同時出版）

第一次在台灣見面時，對鄭問老師的印象如何？

新：起初，我以為畫出這樣精采圖畫的人，會是比較藝術家性格，或是比較冷淡的人。結果見面之後才發現，是個穩重而溫和的人。這個落差讓我嚇了一跳。委託他繪製作品的時候，他雖然也考慮了一下，但還是很快地答應了。

拍攝時間：2018/11/27

人物檔案：新泰幸，日本講談社副總編輯，任職於《YOUNG》漫畫週刊（ヤングマガジン）。他是最早與鄭問合作日本連載的責任編輯，負責的作品包括《東周英雄傳》、《萬歲》與《始皇》，也是與鄭問最親近的漫畫編輯。在日本連載中止前，他也親自飛到台灣告訴鄭問這個消息。

《東周英雄傳》合作時的工作模式和流程是如何呢？

新：決定《東周英雄傳》這個企畫之後，以漫畫來說的話，取好作品名之後，我們會請他先幫我們粗略地畫一次草稿，再由我們這邊回饋感想，並就有疑問的部分討論，這之後才正式開始畫稿，大概是這樣的流程。因為鄭問先生住在台灣的關係，所以是「之後就麻煩您畫這個了，原稿的部分，就期待您一個月後的稿件了」，原稿會以國際宅急便的方式寄到我們編輯部。

至於溝通都是以傳真為主，我們會拜託日本的中文翻譯以中文書信傳真給鄭問先生，收到他的回信之後，再翻譯成日文。

相比於日本本國的漫畫家，和鄭問聯絡顯然要更加耗時費力，編輯部有沒有什麼困難？

新：確實如此，但也不完全是這樣。我們和其他歐美的漫畫家，也是用同樣的方法來聯絡，也有相關經驗。因此相較之下，和日本漫畫家不同的製作過程，反而是讓我樂在其中呢。

第一次和台灣的漫畫家一起工作這件事，本身就非常有趣。如果有什麼不同的想法，也可以透過信件聽到對方更深一層的想法。一般我們在冷靜考慮下，仍需要立即討論，透過信件聯繫的話，就可以深刻考慮之後再回信，我覺得這點很不錯。

當然單以時間來說的話，和國內的漫畫家相比，可能要多花上兩倍的溝通時間。

鄭問作品刊登後，日本漫畫家也受到影響

第一次拿到《東周英雄傳》原稿時的感想如何？

新：收到稿件後，首先讓我驚訝的就是，原稿是種我沒見過的形式。

舉個例子，以日本漫畫家的彩色原稿來說，一般是先畫好分格線，再畫上顏色，這都是在同一張紙上繪圖，完稿後就能直接送印。

但鄭問先生不一樣，他使用的形式是，彩稿的部分會採用不同的紙，依照繪畫材料不同，技法也都完全不同，這點跟日本漫畫家很不一樣。

（按：講談社針對於鄭問的稿件，有特別的印製方式，這是栗原先生很禮遇鄭問的作法）

再來是單色原稿的部分。如果是日本漫畫家，會將網點貼在需要的地方。但鄭問先生不是，他先使用一張只有線稿的紙張，不是使用傳統的

右圖就是新泰幸所指的《東周英雄傳》漫畫，鄭問的彩稿時有時候會拼貼三張不同材質拼貼的畫（右下原稿）。

《東周英雄傳》就是描述那個時代的故事。有時是叱咤風雲的霸主諸侯，

有時是捨身為仁的俠義之士，

也有些描述的是平凡的小人物。

第一個故事──是春秋時期的要離。

伍子胥，你說的勇士要離，就是他嗎？

臣離矮小無力。

可是只要大王差遣，一定盡力完成。

八九

網點，而是將想要的效果用薄墨繪出，將之印在賽璐璐片上，透明的薄膜，將想要更動或加強的部分，層層疊疊地加上去，分格線也繪製在那上面。

真的是第一次看到這種形式的原稿，我沒有想到有人這樣繪製原稿的，嚇了一跳呢。

以畫風來看，他不限於單色或彩色，而是同時運用了兩者；有些部分繪製地非常細膩，也有一大部分使用毛筆繪製地很抽象，但融合在一起卻完全不突兀，這樣子的畫我是第一次看到。

使用毛筆的日本漫畫家並不多，看到鄭問原稿時，有什麼特別的感想嗎？

新：一般來說，使用毛筆來繪製漫畫的作者真的很少，有些人會在背景或效果中使用，但連人物都全部使用毛筆繪製的，我還是第一次看到。在鄭問的作品刊登後，日本的漫畫家也受到影響，進而開始使用毛筆，我認為使用毛筆的漫畫家也正在慢慢增加中。

不過，毛筆不是很好使用，不熟練的人可能無法畫出漂亮的線條。如果是一般的筆的話，不管畫錯幾次都可以再修正，但毛筆卻不能，一次就必須畫出漂亮的線條，這就像雕刻一般，是非常細膩而大膽的做法。當時有這樣能力，或者習於用毛筆創作的人，在全日本應該找不到的。

《東周英雄傳》讀者迴響如何呢？

新：每次收到讀者回函，都能感受到讀者是很珍重地閱讀鄭問作品。印象最深刻是這有兩則：

「《東周英雄傳》很精采，溫和而豁達的勇者們的故事，帶給讀者很深刻的感動……」

「照片般寫實風和水墨畫融合後的形式非常新奇，使用薄墨畫龍點睛的手法也很厲害。除此之外，加入台詞之後也非常精采。因為過去的作品也很棒的緣故，我就不再多說了，可以請您再讓我們看到更多這樣的作品嗎？」

當時來說，讀者寄回饋明信片是一件很常見的事情嗎？

新：確實是呢。這些明信片就是《東周英雄傳》開始連載時，在第一回與第二回刊登之後收到的回函。當時電子郵件還未普及，也沒有網路，

《東周英雄傳》扉頁鄭問特別設計畫的彩圖。

因此主要是以收明信片的方式理解讀者的想法。

雖然當時寫回函可以參加抽獎，但如果收到那種不是很在乎抽獎禮品，只單純想要傳達自己感想的回函，就能感受優秀作品是如何深深被喜愛著的。

一位作者收到一張明信片，那代表的是，在那張明信片背後，還有那些沒有寄出明信片，但在閱讀作品時樂在其中的讀者。一張明信片背後，可能代表幾百或幾千人都有。

《東周英雄傳》當時得的是什麼獎項呢？鄭問知道獲獎時，反應如何呢？以及評審是哪幾位？

新：鄭問先生獲得的是由日本漫畫家協會頒發的獎項，也就是由職業漫畫家組成的協會，所頒發一年一度漫畫獎的優秀獎。他是個很文靜的人，雖然不太有什麼激動的表現，但受到職業漫畫家協會的認可，他還是非常高興的。

我聽到的是評審包括千葉徹彌老師、石之森章太郎老師，還有柳瀨嵩老師等，這些傳奇人物們擔任評審的。

鄭問得獎時，講談社是否也非常高興呢？

新：當然是如此了，對鄭問自己來說也是非常……怎麼說呢，就是對於自己能在日本工作這件事，抱有自信心了吧。對我們這些編輯而言，這個獎也肯定了我們努力將國際作品介紹給讀者這件事。

加入中國文化元素的主題

請談談《萬歲》這個作品。講談社當初提出的企畫是如何，鄭問老師的反應又是如何呢？

新：《萬歲》這個作品呢，我們當初在討論想要創作的主題時，想著怎麼樣的主題會比較好呢？於是就提到，加入中國文化元素的主題應該也很有趣，「那麼占卜怎麼樣呢」？占卜啊，我自己也很感興趣，因此就繼續討論下去。因為真的是很有趣的題目，最後他就幫我們畫了這本。

想確認一下，在討論的過程中，是由新先生提出「占卜怎麼樣」的嗎？

新：我想想，起初是我們這邊詢問說：「下一本如果可以的話，也許和

《東周英雄傳》彩圖張儀，曾是《MORNING》票選最佳封面第一名，但這張卻是垃圾桶裡撿出來的。
鄭問當時覺得怎樣都不對，一氣起來把畫一揉直接丟垃圾桶。助理擔心時間來不及，就偷偷把圖撿起來，壓平放到桌上，很有默契的大家都不講，最後鄭問就順手把它畫完。

中國文化或思想相關的題目會很不錯，有沒有什麼想畫的主題呢？」鄭問先生聽了就說：「那麼，想畫看看占卜相關的故事。」我們也贊成這個提案。

關於鄭問在《萬歲》中使用電腦繪圖這部分，您有什麼看法呢？

新：雖然當時漸漸開始有漫畫家使用CG（Computer Graphics），但真的很少，就算是有使用，基本上也是用在上色時。老實說，我一直以為鄭問先生是距離電腦最遠的那種人，所以嚇了一大跳。

所以《萬歲》的原稿從台灣寄到日本時，就不是手繪稿了嗎？

新：對，彩稿的話就不是。當時是用簡稱為MO磁光碟（Magneto-Optical Disc），將資料存在裡面寄過來的。收到MO時，確實很驚奇。除了MO之外，也有附上印出來的圖稿。細看當時的圖稿，就會知道，很早以前，鄭問先生的腦海裡已經有電腦繪圖的概念了。我覺得，在他腦海中有個作品的想像，我想他只是在轉化成實體的時候，使用不同工具而有所不同而已。

其實，在不使用CG、不使用電腦的情況下，鄭問先生也可以手繪出這樣的圖。所以，我想他也許是在進行各種實驗吧。就算很擅長使用CG或電腦，我覺得，對鄭問先生來說，這也不是什麼值得稱讚的事情，而是件理所當然的事情。

為什麼《深邃美麗的亞細亞》不是由您擔任編輯呢？

新：《深邃美麗的亞細亞》是《MORNING》週刊的兄弟雜誌、《AFTERNOON》月刊中的企畫，因此是由其他漫畫編輯（森田浩章）負責。

台海危機移居日本

鄭問是因為什麼原因而來到日本的呢？他給新先生的傳真內容，新先生方便幫我們念一下？

新：當時，台灣和中國的關係惡化，鄭問在考慮到當時情勢和家人們的情況下，希望能搬遷到能專心工作的環境。在他找了許多地點之後，我們向鄭問提出：「可以的話，請來日本吧？我們會非常高興的。」鄭問於是接受了我們的提議。

《萬歲》連載時鄭問開始使用電繪創作。

「我對於自己受編輯部將近七年的指導，到了歐美國家，自信亦能在當地爭取立足之地，因此謀生相信不成問題，這是目前唯一選擇海外的原因。然而今早（1995年11月3日），新副編輯長願協助我與妻子到日本生活。這是我以前渴望，但不敢奢想的事情。因為一直以來，日本國政府有將近全世界最嚴格的移民法與外國人來日本工作的限制。因此能順利地到日本發展未來，可以吃到日本好吃的白米飯，實地感受日本文化與語言，真是令人欣慰與高興的大事啊。感謝新副編輯長的熱心關懷與支援。當然若有其他原因而不能順利移居日本，栗原局長與新副編輯長及德田先生的溫暖熱情，依然常在我胸，永不泯滅啊！」

現在回看當時的傳真，您是否想起當時的事情？

新：他能覺得「來了真好」，這點真的很讓我開心。然而如果要說在他在日本的期間，我們已經盡力了的話，就有些……我想還有很多不足之處，這方面就有點後悔。很多時候，我們一味地只在工作上努力。很希望當時能私下一起到各處去遊玩，例如一起到北方去賞雪，或是一起到京都旅行等。我想，如果當初有去的話就好了。

其實您當初在鄭問的生活上幫了很大的忙，包括找房子等，能不能請新先生談一下呢？

新：首先是簽證，日本在這方面真的很麻煩、很累人，這部分一定要解決了，才能來找住處等。最初就是在小金井（位於東京都多摩地區的城市）這個地方找房子，因為當時的翻譯和漫畫家前輩的川口老師也住在這區，能就近關照，就在這區找。當時這區剛好有個新蓋好的公寓頂樓，是相當不錯房子。

鄭問來日本之後，相比於在台灣，是否和講談社有更多的互動呢？新先生到鄭問家拿原稿嗎？

新：雖然需要翻譯，不過面對面談話的時間增加了，也有來過我們公司。會去家裡拿稿，或者是約在他們家附近的家庭餐館碰面。

鄭問與日本講談社編輯們開會。

鄭問在日本深受讀者喜愛，這是當時在書店舉辦的讀者見面會。

編輯也會和鄭問在家附近的Denny's餐廳裡開會或交稿。

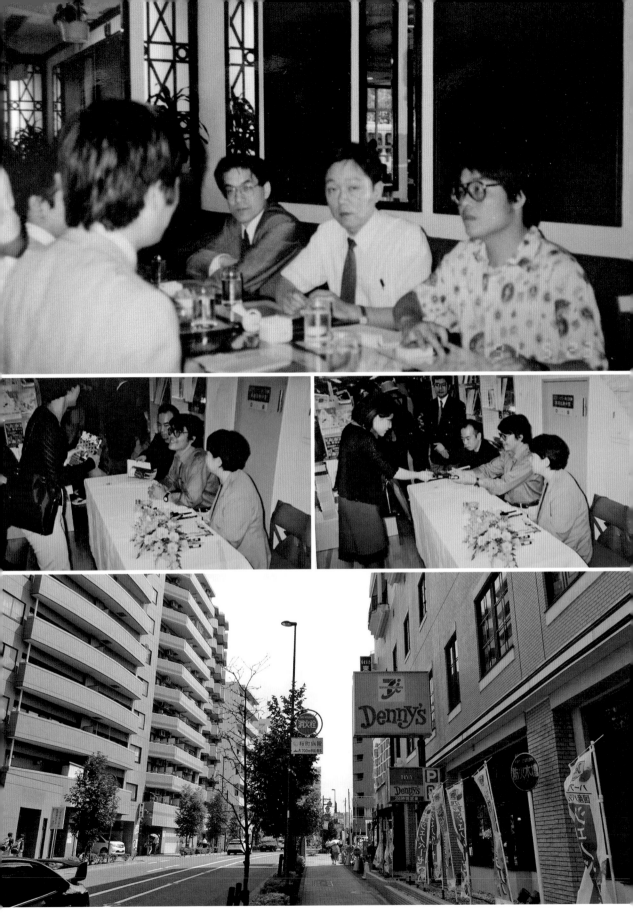

希望他可以多畫一些比較可愛的女性

聽鄭太太說，當時老師在畫《百年後的英雄》，是部怎樣的作品？

新：在日本時，當時是在《MORNING OPEN增刊》雜誌中，畫《百年後的英雄》的彩色畫作。

那部作品沒有一般所說的敘事性分格漫畫。但是每一幅、每一幅的圖畫中，鄭問先生都放進了他深刻考慮過的故事，看了就會知道，作品有想傳達給讀者的一些訊息。那是一幅一幅全部都是故事，埋藏著故事的作品。並且希望他可以多畫一些比較可愛的女性，因為在這之前他很少畫類似的主題。

當時是由我擔任編輯，《百年後的英雄》都是他自己畫的。我想其他作品中的彩色圖稿，也都是他獨自完成的。

鄭問被要求在《百年後的英雄》裡多畫一些比較可愛的女性，他也會參考當時在日本很紅的女星，如安室奈美惠。

鄭問老師當時聽到多畫一些比較可愛的女性這個要求時，是很快回答「我知道了」嗎？

新：我記得是這樣的沒錯。我不知道他喜不喜歡這類型的主題（笑），不過他確實幫我們創作出非常多可愛又極具魅力的女性。

對於我們提出的要求基本上他不會說不。他都會盡可能幫我們的實現。

這跟其他漫畫家很不一樣嗎？

新：是的。如果是日本漫畫家的話，會問說「為什麼要畫這樣的圖呢」？或者說「我有其他更想畫的東西」等等之類的，要經過討論之後，才會決定最後要畫什麼。但是鄭問先生不一樣，只要是我們提出的請求，他一概接受。反之，也因為他總是答應我們，我們也會繃緊神經，不會提出任何無理的要求，也不會請他做不合理的事情。

雖然是按照我們要求的方向想像來創作，但對他而言，作品本身的品質都是最優先考慮的。

最後鄭問為什麼會決定離開日本呢？在日本又待了多久時間呢？

新：一年左右吧，我可能也需要確認一下才能確定。他決定回台灣那時候，中國和台灣之間的台海危機比較緩和了一些，小孩也要回去學校，畢竟他的家在台灣，我也常聽他講一些很喜歡的場所或風景等等。我想他想回家的心情當時是越來越強烈，工作上的助理也都在那邊，所以最後認為以整體環境來說，回去台灣會比較合適。

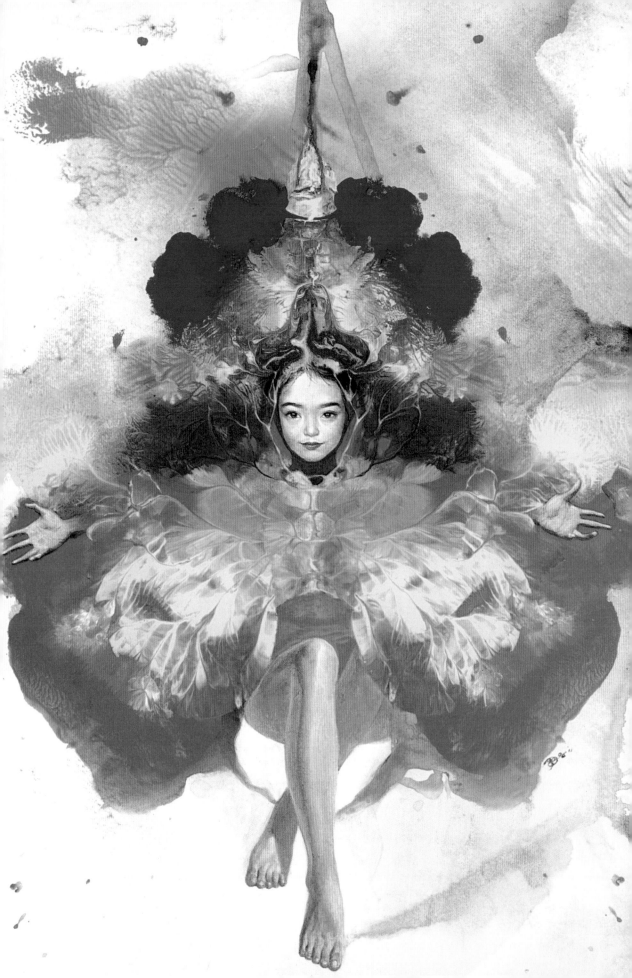

他是個畫出美麗畫作的人

《始皇》這部作品又回到歷史題材的部分，鄭問先生是怎麼想的？

新：在《萬歲》結束之後，在討論下一部作品想畫什麼時，鄭問先生表示想要再次回到歷史主題，畫秦始皇的故事，因此開始的一部作品。秦始皇在日本也是非常有名的歷史人物，但當時還沒有深刻描繪他的作品，因此我認為是非常有趣的。

《東周英雄傳》當中也有描繪秦始皇，以講談社來看，這兩次描繪始皇帝有沒有什麼不同之處？

新：確實如此，其中一點是秦始皇的造型改變了。過去在《東周英雄傳》當中，他的設定是個非常冷酷的人物，因此臉部表情也是以這樣的形象去描繪。這次多描繪了許多較可愛的、高興的、悲傷的等表情變化，我覺得這點非常好。

鄭問希望再次畫歷史相關的作品，以你的理解，這是否代表鄭問其實也對歷史主題情有獨鍾？或是有什麼樣的期待？

新：《東周英雄傳》可以說是在他眾多作品中、或是以日本來說，最成功的作品了，因此我能感覺到，他想創作出超越前作的作品的意圖。此外，由於《東周英雄傳》有很多粉絲，所以其實有很多讀者一直在等鄭問畫新的歷史漫畫作品。

那麼以新先生的觀察，鄭問老師是否也抱有一種重新出發的期許？

新：是的。《東周英雄傳》在日本推出之後，鄭問又畫了《深邃美麗的亞細亞》等科幻類的作品，之後又挑戰了CG作畫以及純以色彩表現的作品《萬歲》，因此，我想他是抱持著將這些種種手法集大成，以這樣的心情來創作《始皇》的。

《始皇》連載後來中斷了，可以請您告訴我們原因嗎？

新：首先是，日本漫畫界雖然順利成長了許久，但當時不論是業界的資產或是市場都漸漸縮小了。連帶使得漫畫雜誌或單行本的製作都減少了許多。當時換了總編輯，新的總編輯制定了新的方針，為了挽回營利，而決定停止花費太多經費的國際漫畫。很遺憾的，《始皇》也因此以停止連載的形式收場了。

《始皇》是鄭問最後一部在日本發表連載的作品，

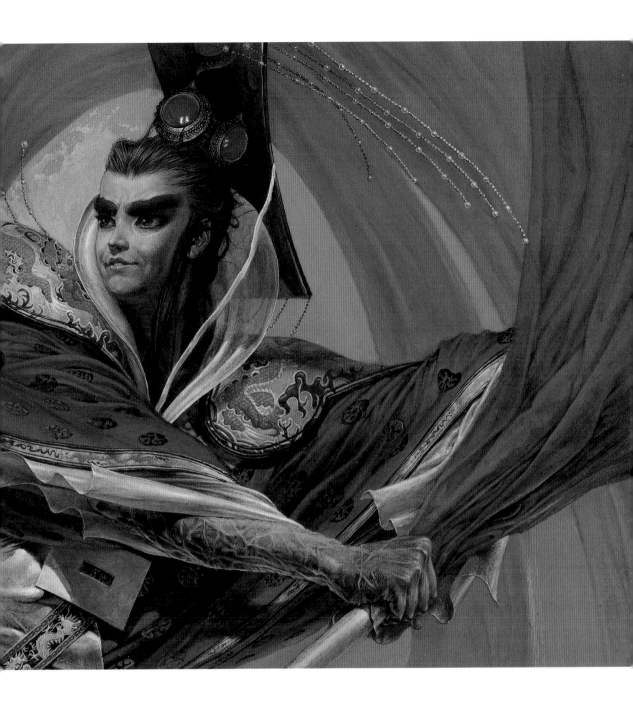

關於連載中斷的事情，我和新的總編輯一起來到台灣。在聚餐時，總編輯就提到，「因為不得已的情況，非常抱歉，要請您讓我們中斷這部作品的連載。」鄭問先生也只是說：「我知道了。」

以《始皇》的架構來說，其實是可以做很長的連載的？

新：確實如此呢，實際上我想原本就預計不只做一卷，而是五卷、甚至十卷這樣的長作品。

在《始皇》人物表情或畫法的重新設定和修改這方面，老師是否常和您討論？

新：在繪製草稿的階段，他就和我討論過，希望用和《東周英雄傳》不同的臉部畫法，我也覺得新的表現方法很好，所以就決定這麼做了。

以編輯的身分來看，新先生是如何評斷一個漫畫的好壞？

新：我認為要評價漫畫的價值，真的是要以個案來看，case by case，是沒有基本原則可言的。有畫技極度優秀但故事無趣的作品，也有畫技不佳但非常有趣的作品；有不好讀但會讓人想一讀再讀的作品，也有很好讀但讓人覺得看一次就夠了的作品……所以我認為創作是沒有理論可言的，作品的價值決定於作者抓住了什麼。

雖然漫畫有各種風格，不過以一般的故事性漫畫來說，我判斷漫畫家的才能時，其中一個指標是人物臉龐大小的變化性。若以電影舉例，就像是會使用好幾台攝影機或好幾個鏡頭去拍攝。因此，如果使用許多不同角度或大小的臉孔，好比有很小臉孔的畫面，也會有滿版臉孔的畫面，我會認為，這樣的漫畫家就像是腦海中有許多鏡頭感的人，這就是（我所謂的漫畫家）的才能之一。

那麼，以新先生觀察與分析，鄭問老師的特別之處和重要性，是那些部分呢？

新：以整體性來說，不論是哪方面，鄭問先生都是很出色的作家。不僅僅是繪畫方面，以藝術性來說，大概也是在日本的漫畫家當中，我所知道最出色的漫畫家之一。以個性來說的話，我想他也和很多的編輯合作過，若將鄭問先生當做亞洲的代表來看，我也認同他是亞洲最優秀的漫畫家之一。

我覺得，鄭問先生真的是一個很世界性、一個擁抱著全世界的人。要說

鄭問曾表示，「《始皇》是我個人畫技的一個里程碑，把我之前在日本發表十來年的力量凝聚放在一起。」

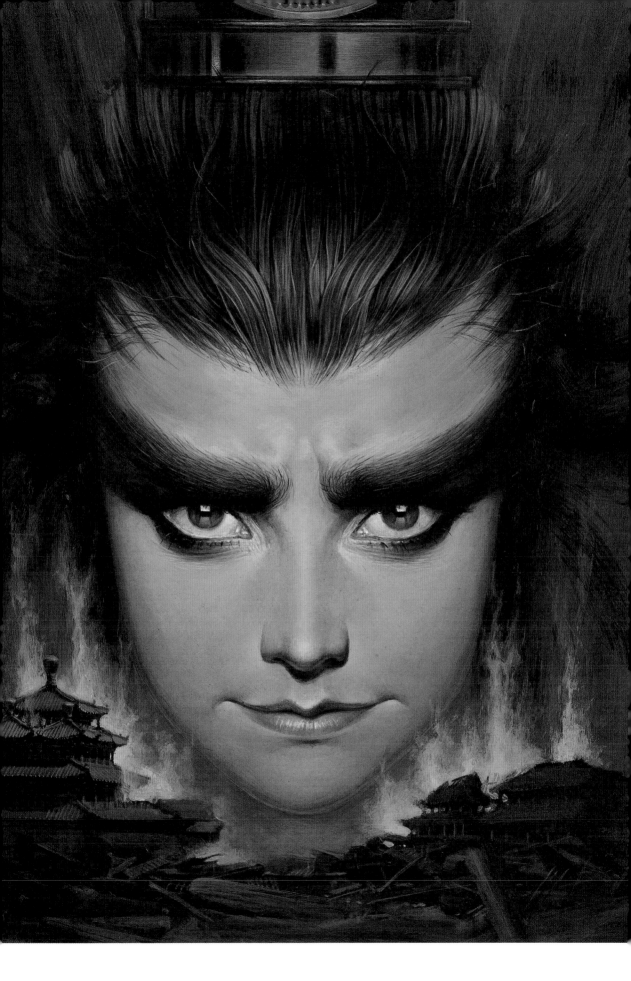

最難得可貴的一件事的話，就是「美」這件事了吧，他是個畫出美麗畫作的人。

突破了原本日本僵化的漫畫表現公式

鄭問老師對於其他日本漫畫家有什麼樣的影響嗎？

新：日本的漫畫當時是逐漸走下坡的，提起漫畫就是某個特定的形式，也就是說很多部分被固化了，這種困境就是：「不那樣畫就不行。」舉例來說，人物移動時就要在後方畫上斜線，來表示他在奔跑；以工具來說的話，就是丸筆、沾水筆等，一定要使用這些配合墨水來畫，一般都視為常識了。

在這些僵化的狀況下，鄭問先生卻不一樣，以他的彩稿來說，分格線全部都畫在不同張紙上也可以，把圖稿畫在便利商店的袋子上，再貼到底紙上這樣也可以，甚至這樣人物的形體也不是細緻描繪，而是用毛筆這樣一筆就帶出了神態。原本日本僵化的漫畫表現公式，被他全部突破了，也難怪日本漫畫家們會如此驚訝。

你曾經用「藝術片」、「不是那麼商業的作品」來形容鄭問，這部分可以請您再一次說明嗎？

新：確實不只是漫畫，我想電影、小說等等也都是一樣的，商業的成功和作品的品質，這是兩件不同的事情。所以說，並不是說在商業上獲得大成功，大紅大紫的作品品質就完全不行，也不是說品質精采的作品就一定賣得出去，我想這真的是兩件不同的事情。

因此，不論鄭問先生的商業成果如何，都不會改變他的作品在當時是多麼出色的這個事實。

以藝術這個觀點來說，一般的日本漫畫基本上是由故事和繪圖兩個部分組成。在這之中，故事又占了比較高的比例，七到八成左右，圖畫是為了將故事表現出來才誕生的產物。但鄭問先生的作品，單單只看圖，就算不看故事，也有能感動讀者那樣的高品質。對我來說，相較於一般認知中的漫畫，這種特質更接近於藝術品。

新先生曾經用電影來比喻老師的作品，可以告訴我們那個電影的名字嗎？

新：是我非常喜歡的《蜂巢幽靈》（The Spirit of the Beehive），是西班

新泰幸表示，鄭問先生的作品，單單只看圖，就算不看故事，也有能感動讀者那樣的高品質。右圖為《始皇》漫畫彩圖。

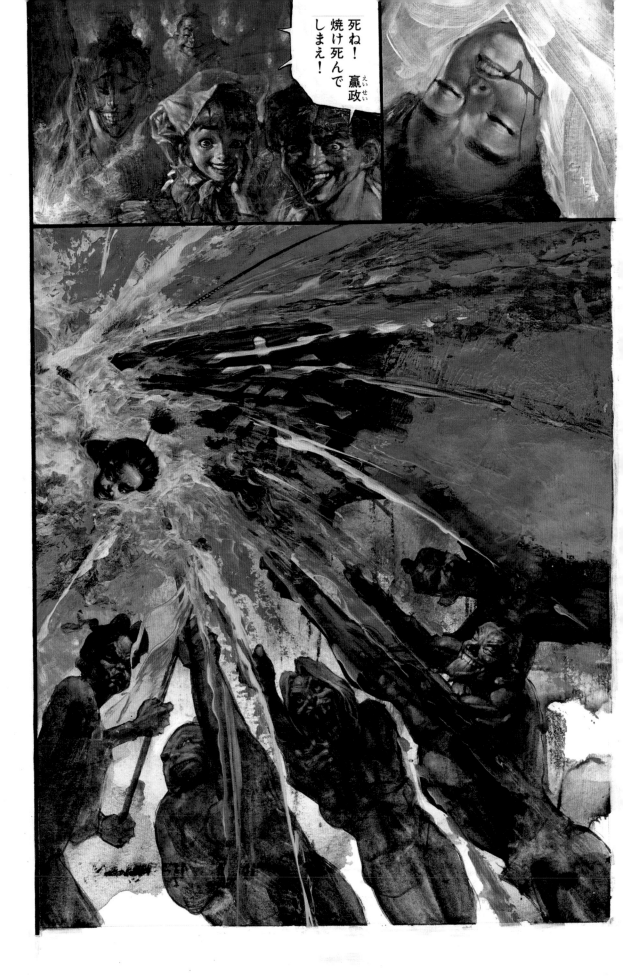

牙導演維克多‧艾里（Victor Erice Aras）的作品。它不僅僅是一部單純想讓觀眾看懂故事的電影，而同時也想讓觀眾感受畫面本身的魅力。鄭問先生的作品也是如此，圖畫不僅僅是為了敘事，而也讓我們領略到圖畫之美的漫畫。我認為這是他的作品和其他漫畫非常不同之處。

對於編輯來說，是如何判斷一部漫畫的成功與否？

新：一般來說，作品銷量好、能賺錢的作家，就會被認為是成功的。不過即便如此，有些作品在完結多年之後，可能也就被大家遺忘了。鄭問先生的作品，我想一直到很久以後，大家都記得的吧。像故宮大展這樣的作品展，我想也一定還會再舉辦的，也許在日本也會有。

鄭問的作品無法獲得商業上極大成功這件事，我們也深感遺憾，我想或許鄭問先生也有些遺憾，不過以對漫畫界的影響來說，我想他已經是世界首屈一指的了。對我來說，那是作為一個作者，最有價值之處了。

鄭問在講談社的出版品

東周英雄傳／東周英雄伝1-3（1990-1993）

東周英雄傳／東周英雄伝1-3（文庫版1994-1995）

深邃美麗的亞細亞／深く美しきアジア1-5（1992-1994年）

始皇／シーファン（1999年，右圖為2000年授權台灣東立出版封面，與日本版設計同）

萬歲／バンザイ（1998年）

鄭問畫集／鄭問画集（1998年）

刺客列傳／刺客列伝（1998年）台灣授權日文版

鄭問筆下
奇幻的世界觀

森田浩章：
「當時日本沒有的漫畫，
就這樣誕生了。」

請問和鄭問老師合作《深邃美麗的亞細亞》的過程是怎麼樣的呢？

森田：《深邃美麗的亞細亞》大概是在1991年開始連載的，前一年就開始討論這個企畫，要作為《AFTERNOON》主打的新連載。當時，我無法說中文，鄭問先生也不會日文，都是經由翻譯用文書處理器打成文章後溝通討論。日本編輯部這邊看過分鏡草稿後，再提出「這邊不是很好」、「這邊可能要修改」等，反之，如果哪個部分非常出色，會希望他再多表現一些，把建議翻譯後傳真給鄭問。

鄭問老師收到建議的時候，最後是怎麼判斷要不要修改的呢？

森田：最後的決定也是透過傳真寄給我們，好比「我收到了，會再做修改，真的很感謝你們的建議，謝謝。」類似這樣的回覆。當然，對於我們的建議，反對的情況也是會有的。日本編輯對日本漫畫家，基本上也是這樣，不過多半是彼此見面時，針對一篇一篇的漫畫，互相提出疑義。總之，這部分討論作法是一樣的，日本編輯部對日本漫畫家或是對台灣漫畫家，方式都是一樣的。

《東周英雄傳》是有原作的，《深邃美麗的亞細亞》就是原創了，編輯部怎麼看待？

拍攝時間：**2018/11/27**

人物檔案：森田浩章，現為日本講談社董事，曾擔任《AFTERNOON》月刊編輯，負責鄭問作品《深邃美麗的亞細亞》。二十多歲的森田浩章，強烈感受鄭問對於創作的執念，在前所未見的世界觀與角色上，深刻領略「漫畫無限大」的意義。

《深邃美麗的亞細亞》潰爛王。

森田：覺得很困難吧！所謂困難是指，我們起初也不知道鄭問筆下奇幻的世界觀會是怎麼樣的，還是要先畫畫看才會知道，就請他畫看看。於是……當時日本沒有的漫畫，就這樣誕生了。

說真的，真的是不曾有過的，這樣的圖、這樣的人物、這樣故事的漫畫，日本漫畫雖然也有五十多年的歷史了，但是從來沒見過這樣子的作品。我覺得從鄭問先生的腦袋中，誕生出這樣的漫畫，真的是很驚人。

栗原先生告訴過我們，「MAGICAL SUPER ASIA」是《深邃美麗的亞細亞》最初的企畫標題，森田先生能不能跟我們談一下，這個企畫是怎麼開始的？

森田：《MAGICAL SUPER ASIA》和《深邃美麗的亞細亞》都是栗原編輯長提出的，認為適合鄭問先生的標題名。其實是想出名字之後，才討論究竟想要怎麼樣的內容。我也有參加後續的討論，過程中，可以感受到鄭問先生，很強烈想畫科幻故事的意願。

《MAGICAL SUPER ASIA》和日文的《深く美しきアジア》意思其實不太一樣，對吧？但主要是想討論亞洲較為深層面的部份，包含日本、包含台灣、也包含中國和香港，我想是包含整個亞洲的深層面向，或是亞洲比較獨特的面向。這點是栗原編輯長提出的要求，我想是因應這點，最後才誕生了這部作品。

所以栗原編輯長是高度參與了這部作品嗎？

森田：是的。我是其中傳遞訊息的人。那時我才二十多歲，從鄭問先生那邊拿到草稿，翻譯之後給栗原編輯長看過，並聽取他的意見。栗原先生說的話，大家常常聽得不是很明白，要自己理解之後，再用更簡單易懂的方式，製作成給鄭問先生的文件。這就是我當時的工作。

回想起來，栗原先生說話的方式，日本人也可能常常聽不懂呢。對話的當下，覺得可能被說服了，但之後再回想時，就完全不知道講了什麼。大意是能理解的，但就是「編輯長好像是這樣說」的感覺。為了讓鄭問先生明白那些建議，要送出文件前得思考很久，我想新泰幸先生也是類似的情況，真的是很不容易的工作。

當時栗原編輯長高度參與作品，是只針對這部作品嗎？還是所有作品都如此？

森田：好幾部作品都是如此。舉例來說，當時我也負責王欣太先生的作

《深邃美麗的亞細亞》在日本講談社《AFTERNOON》月刊連載。

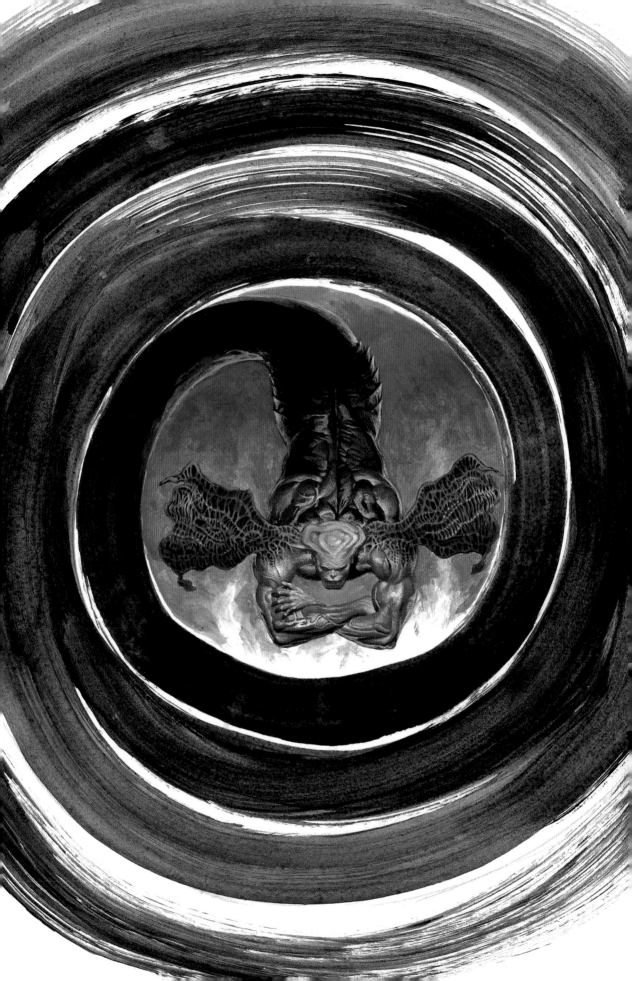

品，就是幫忙畫（鄭問作品中）日文狀聲詞的那位漫畫家，編輯長的參與度也很高，對《MORNING》的作品也是，當時《MORNING》和《AFTERNOON》是同一個編輯部負責的。《MORNING》那邊也同時有多部作品，當時新先生負責川口開治老師的作品，每週都會看到新先生被罵的場景。

跟他說：「請自由地畫吧！」

看到《深邃美麗的亞細亞》這個故事時，會覺得世界觀很奇怪嗎？相較日本其他的奇幻漫畫，有沒有什麼特別之處？

森田：有一點點……當時我對鄭問先生的作品，其實只知道《東周英雄傳》這一部。《東周英雄傳》是中國的故事，所以台灣人畫出來的作品，閱讀起來也沒什麼違和感。但這部就有一股違和感。雖然我也讀日本的科幻作品，但這部就是會讓我覺得……哪裡有點怪怪的。

但這種違和感，我覺得是非常有趣的，日本人是畫不出這樣的作品的，甚至，我想世界上只有鄭問先生，擁有這種才能把它畫出來。也因此，在提出建議的部分，主要是為了讓鄭問先生想畫的事物、他想到的那些奇怪的事物，能最大限度地被展現出來。

所以在最後一集的後記中，鄭問先生也有寫到，「這三年間，因為是連載的緣故嘛，在編輯部耐心的指導下，讓我得以自由而無拘束地創作出《深邃美麗的亞細亞》。」不過，以日文而言，「指導」這個字可能有點太強烈了，比較接近「建議」。雖然我們給了很多建議，但我們，也就是我和栗原編輯長都會跟他說：「請自由地畫吧！」

《深邃美麗的亞細亞》是鄭問最長的連載作品，最後要在哪邊結束，是編輯部和鄭問討論後決定的嗎？

森田：這部分沒有特別討論。鄭問先生覺得這部作品差不多畫完的時候，只要告知我們，我們就會製作成最後一集，這部分是一開始就想好的。假設鄭問希望兩集、三集就結束的話，我想也會就照他的意願結束。相反的，如果他還想繼續，我想就會繼續連載下去的。決定的不是我們，而是鄭問先生。

請問當時讀者的反應如何呢？

森田：在連載中與連載完結後，都有讀者反應「違和感很強」這個部

《深邃美麗的亞細亞》百兵衛。

分。所以，雖然雜誌人氣很高，《東周英雄傳》在《MORNING》雜誌連載時，就相當受到歡迎；《AFTERNOON》也是銷售量很不錯、很有人氣的雜誌，但相較之下，《深邃美麗的亞細亞》就比較低迷一些。

讀者是這樣的，看不習慣新的作品，就比較難以讓人投入，但即使覺得有趣也不太容易說出口。不過，我不認為讀者的反應不佳，反而是，我認為我們在做很有挑戰性的作品。所有也會有讀者回函說，他們很尊敬鄭問。

秦始皇這些人物，就算是日本人，大概也都知道他是怎麼樣的歷史人物，但理想王、倒楣王這些，大家都不知道啊。不知道的意思就是，沒聽過這些事情。所以對讀者來說，怎麼說呢……並不是突然「啪」的喜歡上，而是慢慢地、慢慢地知道這個是什麼、那個是什麼，逐漸感興趣而投入，我當時有這樣的感覺。

聽鄭太太說，《深邃美麗的亞細亞》人氣沒有那麼高的時候，鄭問有時會露出有些寂寞的表情。

森田：他感到寂寞這件事，我是第一次聽到。這樣說起來，我們不反省不行啊。作為編輯，我們也常常會表達支持，好比「這個部分很有趣」、「我很喜歡」，也許是我們給予的支持還不夠，我現在才知道這件事。

創作出前所未見的世界觀、前所未見的角色

對講談社，或者說對作為編輯的森田先生來說，銷售量會是判斷作品好壞的標準之一嗎？

森田：是標準之一。銷售好的這件事，代表讀者評價不錯、讀者覺得這部作品很有趣。

但該怎麼說……想要挑戰漫畫的極限，這也是《AFTERNOON》一直在做的事情，也因為栗原編輯長一直渴望嘗試挑戰，以「漫畫無限大」這樣的宗旨創立這本雜誌。當時還年輕的我真的覺得非常厲害，鄭問先生也是依循這個宗旨，創作這部漫畫，創作出前所未見的世界觀、前所未見的角色，擴大了漫畫的邊界，更創造了新的形式，以個人觀點來說，我是很開心的。

《深邃美麗的亞細亞》痛苦女。鄭問常會在畫裡留下簽名，當他很滿意的作品時，這幅右下也有簽名。

《深邃美麗的亞細亞》扉頁跨圖中，小圖是鄭問用橡皮擦刻的人型，然後像蓋章一樣做成的線條。

《深邃美麗的亞細亞》影響了很多台灣的藝術工作者，您個人覺得這部作品的影響為何？

森田：果然這個……也許用日文無法深刻的表達出來，但我們看到了一個創作者如何全力以赴，不管是在故事、還是每一幅圖上，都可以看到頂尖創作者的……可以感受到他的執念吧。

一般來說，如果作者會感到寂寞、認為在讀者間比較沒人氣的話，就有可能中途就會停筆了吧，但鄭問先生還是決定繼續畫下去，回想起來，真的非常感謝。

《深邃美麗的亞細亞》是走在時代前面的，編輯是第一個看到作品的人，但每一次我都打從心底的，為他這種前衛性而感動。雖然很希望有人能夠理解他創作的前衛性，但當時日本這樣子的人並不多，在雜誌的人氣票選的排行榜中，也沒有獲得太好的名次，真的很遺憾。

前衛的作品，在當下社會中接受度不高，後來才大受好評的現象也不少見。不只是漫畫，我想各種創作形式都是。我想現在的年輕人，雖然我並不確定大概是幾歲的人，但是這部作品確實影響到現在某一代的人，我想，在天國的鄭問也會非常開心的。

《深邃美麗的亞細亞》裡使用非常多素材和畫具，甚至包含塑膠袋等，對編輯而言，處理原稿、製版時會不會有什麼困難？

森田：要呈現顏色是非常困難的，印刷後的顏色跟原稿還是會有所差異，不管製版或印刷技術都有極限。以個人來說，因為會收到原稿，可以看到全部的原稿，真的很高興。不管哪幅畫，鄭問先生都有各種點子。很多圖，一般人是畫不出來的。像這個，這個是印章蓋出來的，這是誰都想不到的主意呢，用印章蓋出人形。

回想起來，我是世界上前幾個看到這個的人，鄭問先生畫出來、鄭太太看到，接著就是我看到，所以我可能是世界上第三個看到這幅圖的，真的只能說是，很幸福的一件事。

雖然是隱藏頁（扉頁），但是現在看到還是不敢置信。「這個大概是……是怎麼畫的呢……？這個的畫法……我也不知道啊……」這樣的例子太多了，尤其是彩圖的部分。真的是很厲害的人，剛才只是這樣快速的翻過去，回憶又全部都湧現出來了。

作為編輯，森田先生看過這麼多的漫畫家，覺得鄭問是個怎麼樣的漫畫家？

森田：好困難的問題啊……以繪製漫畫、描繪圖像故事這方面來說，換成是誰，我們都辦不到吧。以畫功、角色繪製來說，值得尊敬的漫畫家太多了，日本有非常多這樣的漫畫家。

但鄭問先生很特別的是，作為一個台灣漫畫家，他來到日本這個漫畫大國挑戰自我，這種勇於挑戰的精神，希望在海外這樣做事情的人，在日本是相當少見的，日本漫畫家到歐美發展的案例，我想幾乎是沒有的，要考慮當地語言、地方文化，以及和異國編輯溝通，是很麻煩的，因此，願意和我們合作的鄭問先生，真的非常特別。

跟鄭問的相處上，有沒有其它讓您印象深刻的事情呢？私底下，鄭問先生是怎麼樣的人？

森田：私底下？其實我不是清楚啊……一般日本漫畫家為了分鏡草稿而煩惱的樣子、實際上作畫中的樣子等，我都經常看到，但鄭問先生呢，我卻從來沒有看過。大致上來說，就是在日本吃飯、在台灣吃飯時見過面，他一直都笑咪咪的。我常常想，這麼和善的人，怎麼能畫出這樣的圖、創作出這樣的故事呢？

雖然不是很具體的故事，這點我感到很抱歉……在台灣公共電視拍攝短片的期間，我第一次見到鄭問的太太和家人，當時想著：「原來鄭問先生真的有家人啊！」不知道怎麼的，真的是非常感動。

雖然我們是透過翻譯溝通，但感覺他是非常謙虛有禮的人。雖然是寫給栗原編輯長的信件，但也能感覺到他非常尊重日本編輯們，對於自己的想法，也總是非常和善而禮貌地表達。也是因為如此，才可以跨越國界的討論吧，我想這就是鄭問先生偉大的地方。

對我們這邊提出的要求或建議，他總是「嗯嗯嗯」認真地聽我們說，我的印象是這樣的。他是個外表也非常和氣的人，總是掛著大大的眼鏡。他的笑容，我到現在都還記得。

《深邃美麗的亞細亞》裡潰爛王與世無爭個性很像鄭問，這也是他最喜愛的角色之一。

這個人是天才吧

千葉徹彌：
「嚇了一跳，
就是我的第一印象。」

想請問您最初看到鄭問老師的作品是哪一部呢？當時印象如何？

千葉：記不太清楚，在《MORNING》創刊六、七年之後（按：1990年），雖然那時我已沒在上面連載了，但還是會收到雜誌。在看雜誌的時候，看到鄭問先生的作品，就嚇了一跳，一開始沒看到名字，是先看到畫，心想：「日本有畫得這麼好的漫畫啊！」

「嚇了一跳」，這就是我的第一印象。一看名字，寫著是鄭問先生。

當時看到名字之後，就知道了他是台灣人嗎？

千葉：是呢，當時在日本，我不曾看過這樣畫風的漫畫，覺得怎麼突然間出現了一個天才，知道是國外的漫畫家之後，才恍然大悟。

當時看的是《東周英雄傳》嗎？

千葉：是的，就是這部，這個是刊登在《MORNING》本刊裡的。

當時最驚訝的部分是？

千葉：是「筆觸」。我們大部分是用G筆畫圖的，但鄭問先生大部分是用毛筆作畫，而且使用的毛筆有粗有細的。有用到像頭髮那樣細的，也有用到拳頭般粗的筆，他變換使用了各式各樣的毛筆，才能創作出這種

拍攝時間：2018/11/29

人物檔案：千葉徹彌，日本資深漫畫家，現年八十一歲。代表作包括《明日之丈》、《新好小子》、《大個子》、《小茜》等，曾以作品《好小子》與鄭問的《深邃美麗的亞細亞》同台舉辦發表會。

《東周英雄傳》中國兵聖孫武（孫子）。

節奏感，畫出好像活生生的人。將角色的表情和要做的事情等，全部都用毛筆「唰」地一筆，很快速、很快速地畫出來的。

這種線條，怎麼說呢，不快速下筆的話是畫不出來的。但是很快速下筆的話，又很容易畫壞，這個人（鄭問）卻完全沒有這個問題啊！（笑）所以當時我覺得，真的是出現了一個很厲害的人，嚇了一大跳。聽說他是台灣的漫畫家之後，我就覺得台灣和中國不愧是毛筆文化的國家，出現了這樣一個DNA裡帶著天賦畫功的人，之後就開始關注他。

只看圖畫本身就很享受了

以老師來看，鄭問的技法之外，故事或分鏡和日本常見的手法有什麼不同嗎？

千葉：鄭問先生是這樣，一格一格分格去畫的。每一格分鏡，都可以當成一幅畫來欣賞的感覺。雖然很出色，但是日本漫畫的敘事，會多加一些鋪陳，或是一直持續同樣的畫面，尤其我個人很常這樣運用，慢慢地、一點點地推進，好比人物轉身時忽然掉下眼淚，類似這樣的場面，我很常運用在作品中。

鄭問則很少這樣做，只將必要的重點、重要的畫面，這樣「啪」一格、「啪」一格地表現。只看圖畫本身就很享受了，當然故事本身也很有趣，將各個英雄人物的人生展現出來。雖然很有趣，但有時候我也會覺得，如果再多幾格分鏡，再多描寫一些人物內心的想法，也許故事可以更深入一些吧。

1993年時，老師您的《好小子》與鄭問的《深邃美麗的亞細亞》曾共同舉辦發表會，還記得當時的事情嗎？

千葉：我記得哦。那也是第一次和鄭問先生見面吧，那時候兩個人並排坐在桌子後，聊了一下，當天有非常多的粉絲來，我還記得，我們幫讀者們簽名和簽繪，真的是很懷念。

當時對本人的第一印象？

千葉：我最初是透過圖畫知道鄭問的，原本以為他會是更銳利的人呢。沒想到，他是有點胖胖的、很文靜、笑容也很溫和的人，於是更喜歡他了。

千葉徹彌表示，鄭問的漫畫，每一格分鏡，都可以當成一幅畫來欣賞的感覺。

《好小子》在台灣也很有名，尤其對鄭問這一輩的人來說，是很有影響力的，謝謝老師畫出這麼好的作品。

千葉：真的嗎？好開心啊。

《深邃美麗的亞細亞》這本書，老師有嗎？

千葉：我有喔。

這本和《東周英雄傳》的表現方式又很不一樣？

千葉：確實是呢，世界觀又更廣大了。之前的主要是英雄豪傑們的故事，這次則是許多以前的……怎麼說呢，不是英雄，而畫了許多普通的庶民人物，尤其也有一些貧民出場，同時也有青蛙或妖怪之類，許多動物都有出場，規模真的更大了。看的時候，我感覺，鄭問應該是畫得非常開心的。

以漫畫家角度來看，相較於《東周英雄傳》，《深邃美麗的亞細亞》有更上一層樓嗎？

千葉：鄭問之前的作品，主要是將自己敬愛的、形形色色歷史中的人物描繪出來，讓讀者知道中國有這樣厲害的歷史人物、有這些英雄，當然也有壞的角色，是根據歷史創作出作品。以《深邃美麗的亞細亞》來說，則討論了人到底是怎麼樣的呢，以及動物的生存方式。

我認為大多數人物畫的很好的漫畫家，通常動物畫得不怎麼樣；但這位鄭問先生，畫過多少精采的人物不必說，貓、老鼠、青蛙這些動物都畫出來了，都描繪的栩栩如生，這個人真的是天才。

一個DNA裡帶著天賦畫功的人

千葉老師的作品也有很多是畫運動的，想請問您怎麼看待鄭問老師對動作的描繪呢？

千葉：老實說，躍動感非常好，使用毛筆這樣「咻」地一筆帶出來，單單這樣就把身體表現出來了。在身體方面，他就不需多做描繪，只有臉部以寫實畫風描繪，但這樣卻能表現出這個人物在做什麼。好比正在揮劍、歡喜的表情等，都在肢體中表現出來了，雖然只用非常粗略的筆法，用毛筆「咻」地揮過去，我想這是只有鄭問先生能畫出來的表現手法。

《深邃美麗的亞細亞》百兵衛。

雖然我也很想被他影響，你們知道的，漫畫家經常會互相影響。但如果說要真正受他影響，我想大概沒有人能畫出來吧。日本的話，只有池上遼一先生，我想他應該有受到鄭問影響，鄭問先生應該也有受到他的影響，這是互相的。漫畫家中如果有出色的漫畫家，大家都會互相學習，鄭問先生用毛筆創造的表現手法，我想也影響了許多日本漫畫家。

請問千葉老師，您認為所謂的「日本漫畫」是怎麼發展出來的呢？

千葉：古時候從國外傳進來許多毛筆畫，包括從中國傳入的精美作品、藝術品等，非常地多。日本當然都有受到這些的影響。不過在幾百年前，在全世界都還沒有小說的時代，紫式部就創作出了小說《源氏物語》，有點像是通俗劇（Melodrama），或者說像是愛情羅曼史（Love Romance）的作品。早在莎士比亞之前，紫式部就寫了這部小說。

紫式部的小說非常有趣，後來有人將這個故事製成繪卷。繪卷，就是捲起來的繪畫作品，圖像從右邊一直延伸到最左邊，好像故事在上頭流動著。像鄭問先生畫的那些青蛙、兔子、猴子等等動物，也都曾出現在上面，可以說日本的民族性就是很享受這樣子的事物。這種享受漫畫，或者說喜愛故事的特性，真的是自古以來的民族性。我想這是日本漫畫比較獨特的原因吧。

再來就是江戶時代的葛飾北齋，他可以說是第一個製作使用「漫畫」這個媒介的作者。他使用簡略和變形的手法，描繪了人物和形形色色的事物。他也運用有點誇張化的畫法，讓作品帶有一點娛樂性。除此之外，戲劇的部分，也有是紙芝居（一種日本連環圖畫劇）這樣的，還有戴著能面的雅樂等……日本啊，就是個能享受各種形式故事的民族。

還有戰後的手塚治虫，他真的是個天才，將宛如電影的氛圍感加入漫畫中，他也做出非常多的變革，還創作出非常多類型的作品。日本擁有這樣厲害的前輩們，當然也有受到中國或台灣的影響，我想自古以來，日本就享受將故事以繪圖的方式記錄，享受閱讀這些圖畫的，是有這樣的民族性，所以才衍生出這麼多的種類與獨特的「日本漫畫」。

最後的一個問題，對老師來說，漫畫是什麼呢？對漫畫家而言，一生追求的又會是什麼呢？

千葉：漫畫呢，是只看一眼，就很容易理解的內容，一翻開就會知道「啊這個是中國的」、「啊這個是台灣的」、「啊這個是西洋的」，一看就能明白。只看一眼，就可以知道這個人物是哪國人、現在好不好、

《深邃美麗的亞細亞》栩栩如生的畫作。

是不是很寂寞、身處在什麼季節、冬天還是夏天呢？真的是一眼就可以立刻明白的。

就算沒有台詞，也可以從角色的表情中看出，「啊他是在煩惱什麼」、「喔這是要去冒險了」、「拿著這個要去哪裡了吧」等。所以就算看不懂文字，也可以接收到訊息。日本漫畫種類也非常廣泛，非常容易懂、容易閱讀、容易表現，而且很容易傳達訊息，我認為這就是漫畫最大的魅力。

在漫畫中，可以表現各式各樣的人生。這些角色在漫畫中振作起來，或者在煩惱著一些事情，讀者看著看著，會將自己帶入角色裡，「啊他這麼努力的話，我也要加油才行！」、「想到這樣艱困的事情，都有人辦到了，我也不可以認輸！」、「人類真是笨蛋啊，怎麼盡幹這種事。」像這樣傳達出許多訊息，我想這就是漫畫的魅力，也是讓我創作時最樂在其中的。

舉例來說，我遇見許多人、看了很多書以及電影，從中獲得許許多多的感動，在腦海中發酵之後，我就會畫進漫畫裡，用很容易理解的方式。

例如我現在正在畫的《ひねもすのたり日記》（暫譯：沒啥大事日記），這是關於戰爭裡的故事，平常明明很溫和的人們，在戰爭時，都會變成惡魔一般。原本溫柔的爸爸和哥哥，拿起武器就像惡魔一樣，互相殺害彼此，真的是犧牲了非常多人。「這樣的事情，還是不要再做了吧！」因為想把這個想法傳達給全世界，我覺得畫成漫畫是個不錯的方式，一點一滴地，現在也還在盡我的微薄之力。

鄭問老師如果更長壽一些，我很希望他能畫更多的作品。實在是英年早逝了，真的很可惜。

《深邃美麗的亞細亞》是鄭問首部現代寓言長篇漫畫，他為這本書畫了很多幅的彩稿，可以看出為這漫畫做了很多人物設定與劇情的鋪陳。

鄭問是色彩的
魔術師

池上遼一：
「明明是寫實畫風，
用色卻毫不沉重。」

第一次看鄭問的作品是哪一部呢？當時的印象如何？

池上：我是在《MORNING》上看到《東周英雄傳》，在連載開始之前，我其實不知道鄭問先生這位漫畫家。所以……怎麼說呢，畫功非常厲害，非常不簡單，因此看了很驚訝。

除此之外，雖然是寫實的畫風，卻有非常鮮活的躍動感，即便是到現在，仍是日本人都畫不太出來的毛筆畫，因此感到非常地新奇。尤其是彩色圖稿，比起漫畫，更像是藝術品。

池上老師也常畫彩色圖稿，想請問您對於鄭問色彩的使用方法這方面，有什麼想法呢？

池上：雖然這是之前聽講談社的負責人講的，他說鄭問先生受了我的影響，這種說法真的讓我感到很光榮。閱讀鄭問的畫集，他是美術學校出身的吧？有受過專業美術教育的人，怎麼會學我這種貧困家庭出身、中學畢業、又只能看著別人的畫才學會畫畫的人？真是不敢相信。

《東周英雄傳》是鄭問在日本首次連載的處女作，老師覺得這部作品如何？

池上：畫得比我好。所以……怎麼說好呢，畫圖這件事……我的話，就

拍攝時間：2018/11/29

人物檔案：池上遼一，日本資深漫畫家，現年七十六歲。年輕時曾任水木茂助理，代表作《聖堂教父》、《淚眼煞星》、《男組》、《超·三國志霸》等。香港漫畫家馬榮成曾自述受池上遼一影響，鄭問早年作品也受其影響。

像剛才說過的，是看著別人學習畫圖的，在工作的過程中，慢慢地找出自己的繪畫方式和風格。但鄭問老師是，光是處女作就……怎麼說呢，基本的素描力等等，都已經具備了。

也是因為有老師這些作品，才有現在看到的鄭問呀。

池上：其實不只顏色那些部分，如果自學的話，沒有學過基礎畫技，是畫不出那樣的作品的啊。看了那樣的作品，我感覺那是個無法觸及的世界。我以前在廣告看板的店裡工作過，看著師傅畫電影和劇場的看板學習的。所以如果要說色彩的運用能力，對我來說，鄭問簡直像魔術師一樣，能那麼漂亮地運用深色和淺色系。而且我很佩服的是，雖然他的畫風是寫實的，用色卻不會讓人覺得沉重，我認為這點非常厲害。

鄭問老師其實也有畫過電影的廣告看板。

池上：如果他在世的時候，我們能見面的話，我想可能會很談得來。

漫畫取決於作者的角度

想請問老師怎麼看鄭問的黑白稿呢？

池上：就像前面說過的，躍動感的部分，感覺是有學過中國水墨畫的。除此之外……怎麼說呢，還有加入一些美國漫畫的筆法等等，他很成功地把這些結合在一起。躍動感的部分，若無法充分發揮素描功力，是畫不出來的。不管是畫人、畫馬，鄭問老師應該是在腦海中先有解剖圖，像是肌肉是怎麼樣的，腦海中有這些東西的情況下去畫，才能讓人感受到動作的動感。

前次採訪《始皇》這部作品的助理時，對方有提到作品中很多臉的用法，應該是有受到池上老師的影響，想請問老師的看法如何？

池上：我在畫少年漫畫的時候，常被要求在裡面多加一些動作場景。但開始創作青年漫畫之後，因為讀者能讀懂更多的東西了，因此不僅是需要動作的戰鬥場面……舉例來說吧，角色相遇的時候，要表現的不是動作，而是內心上的戰鬥。為了表現出角色的心情，就必須要畫出「心情風景」。

好比，為了展現人物內心的動搖，就會在背景畫上波濤洶湧的大浪；如果是憤怒的場合，就會畫上熊熊燃燒的烈火等，與此同時，配合臉部的

《東周英雄傳》孫子。

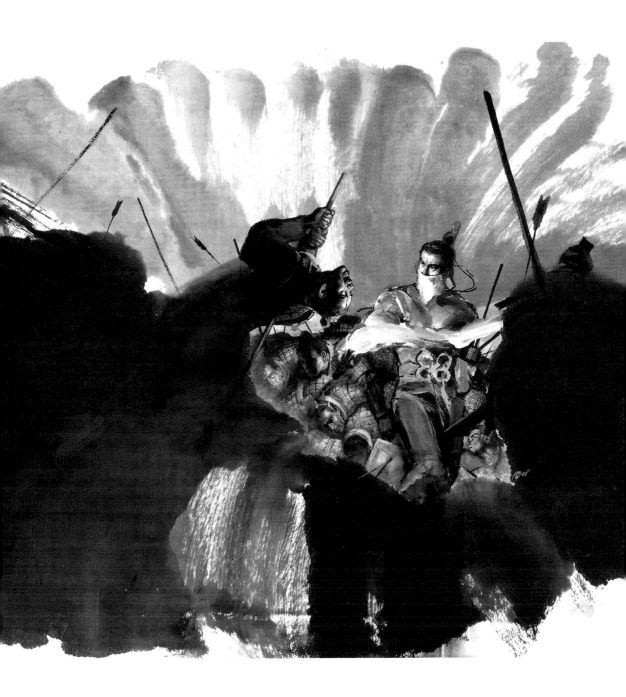

表情一起呈現。相反的，兩頁滿版的畫面是不動的，像是兩個人對峙的畫面，在出現重要台詞時放上臉部特寫，好讓角色說出這樣的台詞，也是因為是要給大人看的。

雖然到目前為止，動作片段好像是漫畫中主要的部份，但並非如此，內心和內心這種深層戰鬥一般的部分，也要用繪畫的方式表現出來。如果鄭問老師參考了我的畫法，我會很開心的。比起動作，臉部表情更是重要，更能展現戲劇性。電影也是如此，就算沒什麼動作的場景，也要拍出演員的表情，最細微的表情變化，營造出緊張的氛圍，不是嗎？同樣的，漫畫不也是如此嗎？

鄭問為了畫《始皇》的臉，參考了非常多的資料，因為雖然大家都知道秦始皇，卻都不知道他究竟長什麼樣……

池上：以前中國有其他以秦始皇為主角的電影吧？總覺得大部分都設定成很粗暴醜陋、注定會死的男人。我知道的是這樣的形象。漫畫呢，很取決於作者的角度，因此就算和一般人所想的不一樣，要創造「這個人物其實是這樣」的話，漫畫也可以辦到。鄭問先生的作品中，就畫了帥氣的秦始皇，我想這是他希望的吧。

老師很常和編劇或作家合作，然而鄭問老師大多是一個人創作，能不能請您講一下編劇和漫畫家的關係，以及對於漫畫家有什麼樣的幫助？

池上：我最初是和小池一夫[1]老師合作，在那之前，我雖然也有畫過自己的原創漫畫，但不知為何很常被說很黑暗，沒辦法通過審核。小池是比我大十歲的老師，很擅長描寫富有娛樂性的東西，因此在合作時，指導了我很多相關的訣竅。在那之後，我也和非常多不同的作家合作過。

要說和作家合作的好處，是能夠挖掘出一些自己都沒有想過的能力，「原來我可以畫出這樣子的作品啊！」這樣，對我來說是有這樣的好處的。大概都是要價值觀想法相近的人，才有辦法長時間的合作。

除此之外，這幾年，給大人看的漫畫漸漸流行起來，以內容來說，大多是比較艱深的，例如政治、經濟或醫學等，因此這樣對單人創作來說，專業知識上是會有能力極限的。在這種情況下，為了有更好的腳本，就常常和專家組成創作團隊。這樣的合作也相當有助於創作出暢銷的漫畫。

日本漫畫家小島剛夕送給鄭問的簽繪紀念畫卡。

1. 小池一夫，1936-2019年，日本知名漫畫劇作家、小說家、作詞家。小池活用自己豐富的人生經驗，常常發推特大談人生哲學和社會體驗，根本是推特上的金句製造機，有「漫畫界推特搞笑藝人」的稱號。知名漫畫小島剛夕《帶子郎》的編劇，而《帶子郎》是鄭問深愛的作品之一，1980年代鄭問與蕭言中一起赴日拜訪過小島剛夕，小島還手繪了一幅小圖送給鄭問，是他的寶貝收藏。還有池上遼一《哭泣殺神》等名聞遐邇的作品；在2000年代還為《漫威》寫了金剛狼的故事。2004年獲得艾斯納獎。

《始皇》秦始皇。

漫畫是沒有定義的

以漫畫家來說，什麼是老師在漫畫生涯中會一直追求的呢？

池上：我的話，雖然有點裝腔作勢，想要將角落的小人物們，以漫畫的形式，將那些各式各樣的魅力畫出來。我想，這就是我一生的志業了。

老師認為漫畫是什麼樣的作品形式，有哪些優點呢？您為什麼選擇這種創作方式？

池上：確實，有非常多形式的漫畫，所以在這之中，選擇適合自己的方式來畫就可以了。我想不能說「漫畫就是這樣的東西」，漫畫是沒有定義的，這點我想電影也是一樣的，不是只有過去的流派才算電影，各種形式都有。像現在，一個人也可以製作電影了對吧。依據時代，創作也是會一直改變的。以漫畫來說，之後再有所變化也是很有可能的。所以只能在有限的人生中，去找到自己繪圖的表現方法。

池上老師曾擔任水木茂老師的助理，是從那個時候受到影響、開始學習漫畫的嗎？

池上：其實在那之前，我沒有讀過水木茂[2]老師的作品。你知道《骷髏13》這個作品嗎？最初是憧憬著齊藤隆夫[3]老師初期、年輕時候的作品，但不知怎麼地意外成外水木老師的助理。剛開始的時候，因為畫風不合的關係，有一段停滯期。但是被老師……該怎麼說呢，被他那集戲謔、幽默和傷感於一身的人格特質給迷住。

同時還有位柘植義春[4]老師（日本國寶漫畫大師），當時他也在協助水木老師的工作。因為柘植老師的緣故，我才學會讀書。我原本是個中學畢業、完全沒學問的少年，從那時開始，被他要求讀純文學和各式各樣的書，為現在的我打下了基礎。所以說，讀書真的是非常重要。

2. 水木茂，1922-2015年，日本漫畫家。二戰時派駐激戰地帶拉包爾，並在轟炸中失去左手。復原後開始畫起紙芝居（連續畫劇），因電視普及，連環畫劇產業沒落，他前往東京改行作貸本漫畫家（出租漫畫）。代表作包括《鬼太郎》、《河童三平》、《惡魔君》等。1991年獲頒紫綬褒章。2003年獲頒旭日小綬章。

3. 齊藤隆夫，日本漫畫家，確立「劇畫」概念的人士之一。1955年以《空氣男爵》投稿到大阪的貸本漫畫出版社日之丸文庫而出道。CG時代的他仍堅持手繪，只用鉛筆打簡單的草稿便開始用墨線著手繪製。作品《骷髏13》在日本漫畫史上是連載時間最長的漫畫。於2003年獲日本政府頒發紫綬褒章，2010年榮獲旭日小綬章。

4. 柘植義春，日本漫畫家，2017年獲得日本漫畫家協會獎大獎。在1954到1987年間以《GARO》雜誌為舞台活躍於漫畫領域，其作品橫跨日常生活到夢境般的超現實主義題材，代表作《螺旋式》和《源泉館主人》等。

《始皇》韓非子篇。

香港其實有非常多的漫畫家，也是受到你的影響，想請問老師看到
港漫時，又是怎麼想的呢？

池上：馬榮成老師來的時候，有和我打招呼說：「我受到老師您的影
響。」在那之前，我相熟的朋友去香港旅行時，看到許多攤販並排在一
起，在髒髒的小巷子裡有些穿著寬鬆牛仔褲的年輕男人，褲子後面口袋
裡有馬老師畫的薄薄的冊子，就把漫畫雜誌這樣插在口袋裡帶著。

那個時代，我的漫畫只有男生在看，朋友回來跟我說：「啊，現在香港
也有這樣的年輕人也在看你的作品呢！」我自己也是中學畢業，所以對
這種社會中走偏的年輕人，也很有認同感，當時才認知到自己在畫的這
些角色，是會讓他們崇拜的大人。

現在也是一樣，我一直在畫可以讓這些游離在社會外圍的年輕人，感到
開心的漫畫。我想這部分，我和香港的漫畫家們應該是很有共鳴的。當
時李小龍很受歡迎，第一次看到的時候，我內心就像第一次看到鄭問的
作品那樣驚訝，「東洋（東亞）人也可以這麼帥嗎？」我相當憧憬，抱
持著想畫出這樣帥氣的畫的心情，所以現在還在繼續努力。

《東周英雄傳》裡鄭問用了
一夕成名成語構圖，既通俗
又典雅地描繪了「成名之
路」要離。

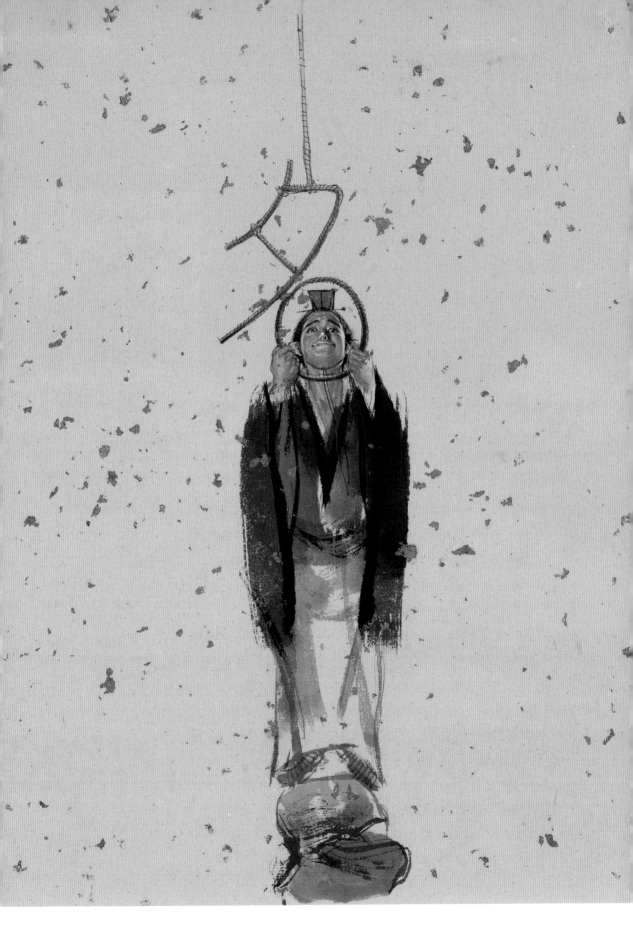

從插畫進入
漫畫界

高橋努、寺田克也：
「拜託不要用這麼厲害的畫功
來畫漫畫！」

拍攝時間：2018/11/29

很高興兩位能夠願意一起受訪，兩位第一次認識鄭問先生、第一次接觸他的作品是哪一部？然後怎麼知道他？

寺田：好的，我應該是《東周英雄傳》吧。最初是在《MORNING》上看到，我想有在畫畫的人，看到這個作品都會腳軟，當然我也是腳軟的人之一。該說是畫功很強嗎？這種畫風在日本，有像是池上遼一等人，特別會駕馭線條，這種畫風大多出自於漫畫家，我沒見過從插畫進入漫畫界的，他的存在相當亮眼，我當時就留下很深的印象。

高橋：我最初也是先看到《東周英雄傳》，這應該也是他在日本發表的第一個作品吧。我當時想說：「拜託不要用這麼厲害的畫功來畫漫畫（笑）！」畫漫畫的怎麼可以畫這麼厲害的畫！因為日本人對漫畫原稿有制式的畫法，大致上，先用筆畫線、然後上網點，大家都信奉這套公式。結果鄭問卻非常做自己，展現出了一種新的漫畫表現方式。這才是令人腳軟的部分，嚇我一跳。

那堆書裡頭有兩本是鄭問的插畫和《鄭問之三國誌》的圖集，可不可以請你們看一下在插畫和漫畫上表現的不同？

高橋：超強！

寺田：單幅插畫的目的性和漫畫不同，它單單要靠一張畫讓人留下印

人物檔案：

高橋努，日本漫畫家，1989年在《MORNING》發表第一部連載作品《地雷震》，他曾邀請鄭問將《地雷震》男主角畫成插畫，「角色簡直像在鄭問筆下重生，真的好想知道他怎麼畫出來的！」

寺田克也，日本著名創作者，身兼插畫家、設計師、漫畫家等多重身分，在海內外都相當活躍，在日本插畫界有「鬼才」美譽，代表作包括《偵探神宮寺三郎》系列、《魔天傳說》等，亦曾在台灣舉辦過個展。

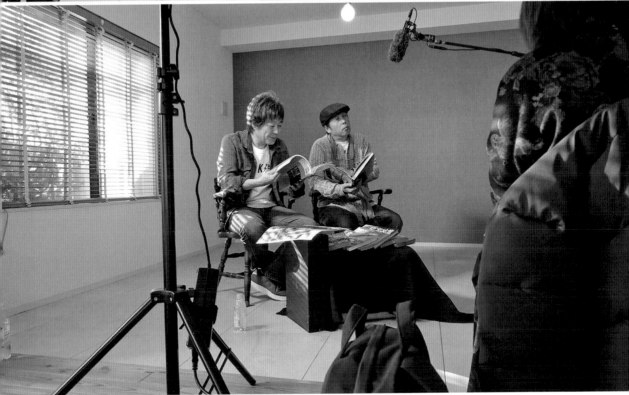

象，才有存在意義。從這個角度來看，鄭問的作品幾乎可以說是無可挑剔。不管是構圖還是配色，要雕琢的地方很細緻，該留白的也有，他運筆的技巧，如果胡亂模仿，只會讓自己出糗而已。

高橋：沒錯！（笑）

寺田：真的很厲害。之前參觀台灣辦的故宮博物院大展，我最驚訝的是，原稿的尺寸並不大，比方說《東周英雄傳》，畫稿和實際刊出的紙張尺寸一樣，那個我現在有點老花眼看不清楚了，但是在年輕的時候，要畫那麼小幅的畫……基本上，如果畫得很精細，畫會跟著變小，這裡指的不是說實際尺寸的縮小，而是給讀者的印象。然而鄭問的畫，細節很細緻，但是，怎麼說呢，整體的氣勢絕對不會削減掉，有點太完美了。我看到他的畫，都在想這些事。

高橋：你看看這本……

寺田：真厲害

高橋：真的只能說太強了。

寺田：（忍不住）會認真看起來。

高橋：這個能量好強，在一張圖上匯集的能量很不得了，沒有任何破綻！

寺田：硬要挑剔的話，就是太帥氣了。（笑）

高橋：對，太帥氣了。

一顆重量級的大炸彈

寺田先生曾在書裡講過：漫畫的流暢度，通常是讀者閱讀的速度。鄭問每一格幾乎都雕琢得滿精細的，你怎麼看鄭問漫畫的流暢度？

高橋：這點呢……畫太好跟畫太滿，其實是兩回事。畫太滿的話，看的人會被卡住，無法順順看，因為訊息量太多。現在的漫畫，閱讀流暢度是很重要的條件之一。但是鄭問畫得超級好，畫本身非常好，閱讀的速度也不會停。我認為是因為他相當理解整個流程，所以就算每一格畫都很精緻，他一定也意識到，身為漫畫家要用分格說故事。通常這兩點很難兼顧，容易讓畫面太滿，不易閱讀，可是鄭問做到了，他兼顧得很好，這點很厲害。

鄭問給日本漫畫界帶來怎樣的影響？

高橋：就好像……掉下來一顆重量級的大炸彈。

《東周英雄傳》裡的武將只有大拇指的指甲那麼大。

我現在的作畫方式，如果沒有鄭問的話，其實就會無法成立了。他在日本漫畫界丟下一枚震撼彈，至今仍對我造成影響。身為亞洲人，使用水墨，使用毛筆，如此準確活用在漫畫上的創作者，鄭問絕對是第一人，根本沒有其他人。而且他有壓倒性精湛的繪畫功力，所以從漫畫手法而言，他所發明的漫畫手法是嶄新的。他示範了那樣的方式是成立的，非常自由，漫畫想怎麼畫都可以，他示範了漫畫創作的自由度給我們看。

高橋先生自己也有少許用毛筆的部分，毛筆是不是一個很難駕馭的工具？為什麼會選用毛筆？

高橋： 因為不能修改，一次定勝負。鄭問的畫就有那種「一擊」成定局的感覺。他經常表現出絕對不能失敗的部分，那會帶出緊張感，同時又兼具細緻度，豪爽和細緻同時存在，這很有看頭。

寺田： 這種用毛筆呈現人物身體的手法，在日本畫是不存在的。要使用這種手法，一定要相當熟悉毛筆，也要熟知用毛筆該如何畫出理想的線條，這種手法是一時半刻模仿不來的。鋼筆要學不難，反正都是靠線條構成的，可是用毛筆呈現時，緊張感都聚焦在毛筆線條上，要把它融入到漫畫情節中，需要相當高的技術和SENSE。

這是從未出現過的漫畫類型，在風格上，高橋努受到很深的影響。他在漫畫上的運格和文法規則，與日本其他的漫畫家稍有不同，的確對看日本漫畫長大的讀者而言，是稍微難讀的漫畫形式。就像法國或美國有自己的漫畫文化，日本人也是習慣看自己的漫畫，所以無關好壞，單純是他走不同的路數，嚴格說起來的確有類似「繪物語」的傾向。

在我的記憶中，「繪物語」是日本漫畫誕生前的上一種形式，所以多少有點偏見，那是古早過時的形式。但是鄭問提出了一種可能性，「繪物語」的形式是可以這樣再度登場的，這讓我很震驚。畢竟我以為那種手法很舊，已經不適用，自己築了一道牆去抗拒它。但其實根本沒這回事，是鄭問讓我明白這個道理。

我覺得他帶來的衝擊，主要是對創作者的心態上，他展現出很多不同的可能性。不只是展露技巧，而是讓大家看到他用那種手法去創作漫畫，打開了眾人的視野。我想這部分的震撼是最大的吧。

《東周英雄傳》「糞尿將軍」斐豹。

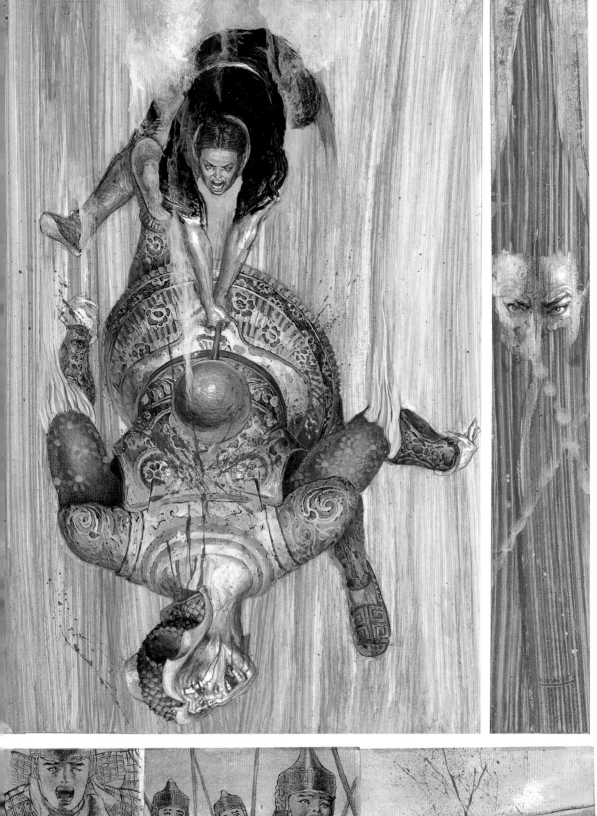

創作的自由度

寺田先生曾說過，對您來說，現在畫漫畫靠的是有趣，這就是你所謂的自由度嗎？

寺田：應該是吧。把自己喜歡的東西創作成作品是我們的工作，不先相信自己就無法交出去給別人看。我們的創作就是想讓讀者開心，而第一個讀者就是自己。先要說服自己，然後相信世界上總會有幾個跟自己想法相近的人，這就是我創作的原點。

請高橋先生談談那張《地雷震》的畫好嗎？

高橋：這本是一個特別專刊，那時熱熱鬧鬧找了很多作家，企畫本身就是邀大家一同來畫這個漫畫的主角。當時，我戒慎恐懼地請編輯向鄭問邀稿，他很爽快地就答應了，我自己很驚訝呢！（笑）他幫我畫了這張畫。之後，我跟鄭問有去吃過一次飯。

你有問鄭問先生什麼嗎？對他的第一印象又是如何？

高橋：當然有！我問他背景到底是怎麼畫出來的，太好奇了。（笑）然後鄭問對我說：「謝謝你讓我畫這個角色，我深感榮幸。」我真是太太太不敢當了，怎麼是他說呢？我只好回：「我才榮幸。」大概是這樣子。當時聊最多的還是這個背景，到底是用什麼方式、如何畫出來的。這幅畫是從背景開始畫，他為此什麼都用上場，身邊放的任何東西都能用，我記得他說有用到抹布。反正用抹布和其他有的沒的吧，只要有靈感就信手拈來。總之，先描繪出背景，這樣大動作，感覺若他的背景沒有完成，就不會進行到前方的人物去。

我當時就發現，他的作品應該都是先畫背景。像這種，如果後面畫出他想要的方向，才會著手畫前面的人物吧。簡直像分成兩次創作呢。

寺田：他畫的氣勢和方向是由背景和人物之間的下筆順序在決定的吧。

高橋：你也這麼認為？

這幅也是，先有這些線條，才有人物，線條表現出人物的心象，各種拉扯和衝突，鄭問內心的想法也反映在線條上，這看了會很爽快。我也不是很懂，但他心中所想像的犯罪世界，應該全都有畫出來，在這個背景當中。當然人物也很重要，該說是附贈的嗎？應該說，不是附贈的，但是附屬在背景之後。

寺田：應該是喔。如果拿掉這個飯田響也，它就是單張繪圖了。那就是

他心中的《地雷震》吧。

高橋：有可能。在他腦中有這樣的想像，然後揮灑靈感，大膽作畫，才畫到人物這一步的吧。他說他什麼道具都用，我當下聽了就很合理，所以後來我有用醬油創作過！（笑）反正什麼都能用嘛，我從那次之後也很不受限，真的什麼都可以。這種畫一般人畫不出來的。

寺田：如果創作的時候概念很模糊，作品之後看起來也會很模糊。所以不管是對創作媒材的掌握，或是對色彩的敏感度，全部都是構成背景的要素。如果是用隨隨便便的心態去模仿鄭問，只會做出很俗氣的東西。

寺田：那可以講對他的印象了。

高橋：他非常文靜，姿態很低，很謙虛的感覺。很難想像他那樣會畫出這種作品，反差很大。

寺田先生有見過鄭問本人？

寺田：沒有，我只有接觸過他的作品。所以我一直很想看看他的原畫，特別到台灣看故宮展。我平常不太會想去見創作者本人，我覺得透過作品去認識創作者就好，不過，對於鄭問，會很想問他到底是怎麼畫出來的，光用看的猜不出來，很可惜沒機會。我想看他創作時的樣子……

高橋：沒錯！我也想！他是先創作背景的人，得先做出扣除人物的部分吧？我想看他怎麼辦到的。人物的前一個步驟，我大概猜得出來，畫人物的手法也不難懂，可是背景的畫法是真的猜不到，永遠的謎團……

他沒有留下他畫畫的影片，我們也覺得很殘念。

高橋：會想看他第一筆下在哪裡吧？

寺田：想！

高橋：到底怎麼下筆的？

（很可惜真的沒有留下畫畫的影片。）

高橋：哇，真的假的！大家在搞什麼！是他不給別人看嗎？

那時候沒有人在紀錄，漫畫家在趕稿，沒人會去記錄作畫過程。

寺田：的確有道理，不過助理應該看過他畫畫吧？他有助理嗎？

（有，所以我們請他助理重現一些技法。可是老師怎麼思考構圖的，他們都不知道。）

創造角色就等於規劃作品風格

剛剛兩位說的都是鄭問老師畫作的完美，尤其是單幅畫作。但是漫畫要講故事和連續性的。寺田先生曾經說過自己是漫畫家而不是插畫家，為什麼？兩者有什麼不同？

寺田：如果要靠單幅畫的完成度來論漫畫，鄭問的作品之所以成立，是因為西洋的畫法是把所有資訊都塞在同一格，日本是每格放不同資訊。因為每格很滿，所以閱讀速度會慢下來，漫畫流暢度就卡住了。所謂很流暢的漫畫，通常人跟人對話時，只會看對方的臉，看不到他背後發生什麼事，再加上漫畫分格，去引導讀者視角。

鄭問的狀況是，他每格的完成度都很高，可是他的基礎是亞洲式的漫畫。具體說明，他用一條線畫出世界，這是很水墨畫的概念，比如一筆就描繪一個沙漠。別的漫畫家這樣做的話，會太像繪畫，可是亞洲式的漫畫概念就是一條線呈現一個世界，鄭問有這個概念，所以他的漫畫是成立的。他畫中的留白，剛好能推進閱讀的速度。我不知道他是有意識或無意識地這樣做。當然，他的人物本身很有趣，但是偶爾神來一筆的毛筆畫背景，所能帶來的力量及深度，我認為帶動了他的漫畫節奏。

鄭問後來去遊戲界發展，可是一直自稱頭銜是漫畫家，這個原因我也只能用自己的狀況來想像。我本身也有做遊戲角色設計，可是我認為，「角色設計師」這個工作是不存在的，我做的是要讓誰去飾演那個世界中的角色，比較接近「選角指導」。這個工作需要的能力是，掌握作品的世界觀、以及對活在作品世界中的人物背景的想像力，我覺得在實質上跟角色設計最接近的工作就是漫畫家。

漫畫家必須讓所有角色很理所當然地活在作品中，所以鄭問自稱的頭銜一直是漫畫家，也許是在畫《鄭問之三國誌》的角色設計時，他必須將自己心裡的《三國志》轉化為遊戲中的《鄭問之三國誌》，因此他要加工自己的想法，要讓角色動起來，才能發揮他們的魅力。創造角色就等於規劃作品風格，所以他不稱自己為設計師，這點我頗能認同的。

想請問高橋先生，您有製作過電影的經驗，電影跟漫畫有何不同？因為鄭問一直想做電影導演，但是在有生之前都沒有完成。

高橋：相似的部分是，能否把想說的事情轉化為畫面，初衷都是一樣的，不過電影要準備很多事，我覺得特別辛苦。

提到共通點，說故事都是有時間軸的，單幅畫只有一瞬間，除此之外，

寺田克也表示，鄭問漫畫中偶爾神來一筆的毛筆畫背景，帶來強大的力量以及深度。

都要靠想像。漫畫其實很自由，每個讀者閱讀的速度都不同；但是電影是有限制的，1小時40分的電影不管誰來看都是1小時40分鐘，觀眾的體驗時間是一致的。做過的人應該就會懂，不需要拍或不需要畫的部分，考量的點完全不同。總歸一句，只有出發點是一樣的吧。

另外還有一個共通點，因為剛剛一直在回想鄭問的事情，尤其聽完寺田的說法，他說得太好了。鄭問不是有畫瘟神嗎？他把瘟神當成主角耶！《深邃美麗的亞細亞》中有瘟神出現，我受到很大的衝擊，居然畫瘟神耶！這件事我印象深刻。我記得那個瘟神是個孩子，還有很多行動。那我想說的就跟寺田一樣，擅長畫單幅畫的人會很想追著時間軸，試試看畫長篇吧，還滿理所當然的。

剛才提到流暢度的事，如果鄭問用單幅畫創作瘟神的題材，我想一定會駕馭得很完美，但是他很想讓瘟神動動看吧？那孩子被捲入什麼事件？做出什麼反應？做什麼思考？有哪些視角……如何跟帶讀者一起旅行？我猜鄭問很想做這些事吧。在他心中，也許繪畫、漫畫和動作是三位一體，必然要結合吧，然後全部還原到漫畫裡。當然，這是我的猜測。

有東西想講，才能下筆創作

《深邃美麗的亞細亞》的時代背景是現代，你們第一次看到的都是《東周英雄傳》，請問時代背景對於閱讀上有沒有影響？

高橋：我認為有。這是跟畫風合不合的問題，我們也會遇上這種問題，如果畫風很傳統，就不太適合畫現代的東西。所以鄭問不管畫功多高超，他畫個法拉利跑車肯定不合。雖然有這層問題，但是顧慮太多的話，你就會啥都畫不出來了。我認為漫畫家都會選擇挑戰，那不是什麼壞事，當然有畫風合不合的問題，但是重點還是在創作者想表達什麼。

有東西想講，才能下筆創作，不管單幅插畫還是漫畫，都是一樣的道理。想表達的事情，是最大的能量，推動創作者動筆。可能有些人會覺得畫風不合，但也可以看作那是種新風貌。不知道鄭問畫iPhone的話，會長什麼樣呢？用這種角度想，其實滿有趣的啦！有點想看他畫外星人，用毛筆會畫成怎樣……（笑）。

但那都不是重點。畢竟我看到鄭問的作品時，我認為他是亞洲漫畫家裡的最高峰。這怎麼看都是必須是亞洲人才能畫的內容，他是個很厲害的亞洲代表。《MORNING》拿鄭問的畫當封面時，我都覺得不能賣同樣的價錢！應該要貴30圓（笑）！他畫的封面太棒了！

請問高橋先生，《地雷震》當時應該是跟《深邃美麗的亞細亞》一起連載的，你身為同一本雜誌的創作者，是否會有比較心態？

高橋：首先，我看不出他是怎麼畫的，所以不覺得我們存在同一個次元。你要問的心態是類似有沒有競爭意思嗎？我受到他很大的影響，但是真的不知道他是怎麼創作的。二十多年前的我，是畫不出這種畫的。但現在數位化就簡單多了，我目前很受惠呢。

寺田：高橋努的畫風本來就和鄭問比較接近的，比如把感情融入毛筆的筆觸上，所以他才會那麼在意鄭問是怎麼畫的吧。他那時常常大叫：「到底是怎麼畫的！」我覺得鄭問的畫法給高橋努帶來最多刺激。

在數位化前，就算有想法也沒辦法做，出來的效果很容易失真。所以大家看到鄭問的畫時都會有疑問，像那層薄墨是怎麼加上去的，問了編輯之後，答案很簡單，就是單獨製版，所以更想親眼看他怎麼創作了。

日本漫畫的作法，就是用網點紙做出差不多的效果，像我就是交給助理處理網點，讓他刪除不要的部分。刪網點和用毛筆下筆是完全不同的能力，當然處理網點也是需要專業能力，但是全部都想親自用畫的，絕對是很辛苦的大工程。所以才會好奇，他到底是怎麼畫的。尤其是在有極高截稿壓力的連載作品中看到這種效果，實在是令人大為震驚。

嘗試手繪以外的可能性

寺田先生很早就開始用電腦繪圖，大概什麼時候？想請你看一下《萬歲》，鄭問是從這部漫畫開始用電腦繪圖的，覺得如何？

寺田：聽到鄭問開始用電腦繪圖時，我當時滿訝異的，我以為他不是會善用電腦的那種類型。以我個人的說法，電腦繪圖其實就是多一種材料，作畫時多一種可以考慮的選項。數位時代不表示創作者能變得輕鬆，或是技術能變高超，單純是創作者腦中的構想，有一個新的方式可以更完整全面地呈現出來。

看到《萬歲》使用電腦繪圖，我想鄭問應該也是同樣的概念，不是想求個輕鬆，而是想嘗試手繪以外的可能性，因此選擇了這種媒材。我看到時還滿興奮的，不是說他的漫畫有多好，而是感受到他想挑戰的心情。

高橋：這真厲害！他用電腦繪圖之後，畫面中的東西好像變多了，有這種感覺吧？訊息量變大了

寺田：密度有變高。

高橋：有點開心，結果變有趣了。

寺田：看來他原本就會用拼貼的手法，這個用電腦一定比較快，我可以猜測到他大概的原理。不過，他應該是最了解自己手繪有多強的人，我想他為了達到目的，畫出腦中的想法，什麼方式都嘗試。

看他的創作會有種驚醒的感覺

最後想問身為日本漫畫家，產業對您們的支持？以及編輯和漫畫家之間的關係。

寺田：在日本當漫畫家絕對是我的基礎，才有能量前進海外，我很慶幸自己是從日本漫畫圈出身的。國外讀者年齡層相當分散，比如法國漫畫，有些很講求格調，只有大人才會看，小朋友不看；美國漫畫則是小朋友看，長大後就脫離漫畫。反觀日本漫畫涵蓋很廣，從小朋友到銀髮族、從男到女，任何族群都愛看漫畫，這是滿特殊的漫畫產業環境，或許現在慢慢在改變了。

因為在日本可以用漫畫方式呈現的創作，範圍始終很廣，我自己選擇從事畫漫畫的工作，創作內容毫不受限，從剛入行就知道想畫什麼都可以。從這點來說，真的是從日本出發才有現在的我。

日本漫畫家和編輯之間的關係，算是日本特殊的文化嗎？

高橋：應該是吧。畢竟全世界只有日本是每週都要有新的漫畫出刊吧？用週刊誌連載漫畫，業界不斷超高速運轉，全世界只有日本是這樣的速度。我想，如果沒有編輯，根本是辦不到的。比起個人的藝術性，業界比較講求效率和速度，雖然有很多妥協之處，但是速度就是一切。

所以看到鄭問的作品，會有被打醒的感覺，因為有些很明顯不重視效率的部分，鄭問讓人了解到最終還是要回歸藝術性的層面。

寺田：的確，要遵守他們的遊戲規則。

高橋：想當漫畫家就一定要上雜誌。現在就沒這回事了

寺田：沒有了，時代在變。

高橋：現在有些人是自己發想，自己創作。不過回過頭來，漫畫還是很講求速度，不管在各種層面。我之前拍過電影，光要拍一個畫面就好辛苦，要動用很多人，漫畫家幾筆就畫好了，我多想直接用畫的啊。比如要讓130萬噸的豪華郵輪沉船，用電影拍的話很不得了吧。事情都是有好有壞啦，編輯制度的確很特殊，我認為是漫畫家忙到無法追求藝術性

《萬歲》是鄭問首次將水墨與電繪融合的第一部作品。

的時候，選擇以生產效率為重，因此產生這種制度。

寺田：有些編輯有權干涉漫畫的故事和設定，跟漫畫家的關係很緊密，像兩人三腳的共同創作；也有編輯專職連絡，去收漫畫家畫好的稿子就好，合作的方式因人而異。衍生出這種工作方式的日本出版社，也算是很特殊的職場吧。聽說台灣和韓國都不是這樣，外國也有作者經營個人工作室，自行出版繪本之類的，日本反而看不到這種形式。

最後，二位還有什麼想說的嗎？

寺田：鄭問創作中的亞洲元素和哲學，讓我們意識到自己也是亞洲人。我們意外地經常沒有這層自覺。只有出國時會被當亞洲人，平常並不會有身為亞洲人的意識。我從一開始就強烈感受到他的風格和堅持，當年看到《東周英雄傳》的衝擊至今難忘，現在再看依然會感動。

高橋：基本上沒有鄭問，就沒有現在的我。我現在的風格就是來自他，我對他有著至高無上的尊敬，真的感謝他。我是看了他的風格，才找到屬於自己的路。久違多年再看鄭問的作品，還是好厲害。

《萬歲》中充滿天機的星象圖。

日本拍攝筆記

鄭問本名鄭進文，為自己取名「鄭問」。他曾對母親說，「為什麼我畫得這麼好，但沒有人欣賞我？」因為無語問蒼天，也就只能問天了，遂把筆名改為「鄭問」。鄭問曾說過，「早年尚未赴日之前，我在台灣拚命創作，但對漫畫投注的心力與收入，往往讓我心理不平衡。我曾經發燒到40度，躺在地上的磁磚讓自己降溫，然後爬起來就繼續畫……」

作品都需要聚光燈。鄭問也曾說，「我在台灣老是找不到一個著力點。去日本第一年，我就得到一個優秀賞，給我一個很大的肯定，非常有名的漫畫家都跑來，在鎂光燈與掌聲裡，我有想哭的衝動。就像是，我們是台灣培養出來的人，我那麼用心，為什麼到了日本後，才感受到應有的尊重和成就感……」

拍攝《千年一問》紀錄片過程，導演王婉柔形容，主角生前沒有任何一本傳記，劇組踽踽而行，就像被丟置在一張巨幅拼圖裡，循著鄭問撒下的種子，指引劇組啣取各色時空碎片。鄭問十多年來離家在外，其中最為人知的時刻便是在日本，他獨特的創作方式震撼也影響許多日本漫畫家，那也成為一個燈塔，指引劇組循跡向前。她記得，2018年的夏天，東京高溫達40度，她和製片飛了一趟日本預訪加勘景，朝聖日本講談社、走訪鄭問當年在小金井的住處，到鄭問與編輯見面的Danny's餐廳，甚至貼近鄭問兒子們當時就讀的中華小學校。鄭問長子鄭植羽也記得，母親王傳自當時帶著兩個孩子擠電車上課，電車員工還有個工作是要把滿出來的搭車人群們手動「塞」進車廂。

日本連載時期，是鄭問最為風光的時刻。劇組親自採訪當時挖掘鄭問到日本的栗原良幸，曾擔任鄭問責任編輯的新泰幸與森田浩章，更深入採訪日本資深漫畫家千葉徹彌，談他眼中的鄭問，以及池上遼一，鄭問曾自述自己的作品受到池上遼一影響。末章則是寺田克也與高橋努對談，兩位創作者面對鄭問作品時充滿敬畏，至今仍渴望知道鄭問畫筆背後的祕密。

霹靂落雷
笑傲香江
2000-2002

03

黃強華：「我覺得他做了我們在真偶上面沒有辦法做出的一些神韻，因為偶是沒有神韻的，可是在漫畫當中你可以看出他的神韻。」

黃玉郎：「這漫畫家的風格真的很別樹一幟、非常瀟灑。與香港漫畫完全是兩種風格，他的藝術味道較重。」

馬榮成：「我最想看到的，就是《風雲外傳》回歸到他自己完全手繪的製作模式。一個畫師，可以一個人完成整張稿，不需要靠其他人。」

馮志明：「鄭問的表現手法，它好像一幅很獨立的創作，但他又是在講故事。」

劉偉強：「我一看鄭問的留白就覺得很特別。即使不講話，也會使我想像到很多東西出來。你看漫畫時的特寫，那是有戲的，眼神在說話似的。」

陳某：「鄭問老師是一個給漫畫家看的漫畫家。」

HONG KONG 香港

霹靂帝國漫畫夢

黃強華：
「他像傲笑紅塵，
是一代宗師。」

你還記得《漫畫大霹靂》創刊時你寫的賀詞嗎？

黃：賀《漫畫大霹靂》買氣長紅，《漫畫大霹靂》的誕生是玉皇朝集團全員努力的結果，創刊號的發行同時也開啟了漫畫史上的新的一頁，期待玉皇朝集團能立足亞洲放眼國際，讓《漫畫大霹靂》能豐富每一顆觀眾的心，黃強華2000年7月26號。

所以當時很看好《漫畫大霹靂》？

黃：聽到能夠跟香港玉皇朝和鄭老師合作，我太興奮了，因為我們能夠跨領域把布袋戲的這種故事、這種觸角延伸到不同的商業市場上面我覺得非常棒，而且能夠讓很多的漫畫迷從這個漫畫，去追溯到霹靂布袋戲，我想這個是大家相輔相成啦。

這個合作是怎麼開始的呢？

黃：1999、2000年差不多那個時間，我記得當初是玉皇朝黃玉郎老師，他說希望跟霹靂有個合作啦！所以鄭老師從中穿針引線，因為鄭老師本身也是對布袋戲很有熱情的人，就一拍即合。我們就授權《大霹靂》去改編，然後我們也得到玉皇朝的《天子傳奇》、我們把他翻拍成布袋戲，對，我們是這樣子合作起來的。

拍攝時間：2018/08/28

人物檔案：黃強華，台灣雲林人，現任霹靂國際多媒體董事長。出生於布袋戲世家，為黃海岱布袋戲家族的第三代成員，黃俊雄長子。與二弟黃文擇聯手打造霹靂布袋戲，創造以素還真為首的英雄宇宙。

《漫畫大霹靂》刀狂劍癡葉小釵。

三皇一朕打造大霹靂

在合作前有看過鄭問的作品嗎？

黃：我看過他一些作品，像《阿鼻劍》啦，對他的畫風我是蠻敬佩的。我小時候不讀書就是看漫畫、看電影，漫畫以前看了最多的就是四格漫畫，像《四郎真平》、《虎面具》……一大堆，但是這些技巧上面也很難跟鄭老師去比較，我覺得鄭老師的畫風真的很適合用在布袋戲上面，我蠻喜歡他的作品。

我們也對鄭老師蠻有信心的，所以說他在做這個《大霹靂》的時候，基本上我們是很少去過問的，百分之百對他信任，因為我們非常相信他的能力。

聽說鄭問為了畫《漫畫大霹靂》，有一天殺去土城買了十幾尊霹靂的偶，一尊八萬他也買下去。

黃：是喔。鄭老師真的是很執著在作品上面，他能夠成為漫畫界的牛耳有一定的道理，對技術和理念的執著是很重要的。

那時候合作時有見到黃玉郎嗎？

黃：記者會的時候，有黃玉郎、有鄭老師，還有我跟我弟弟（按：黃文擇），我們就是「三皇一朕」（三黃一鄭）嘛！朕就是皇帝的那個朕，我覺得這個名字也蠻好的，三個皇帝一個朕，這個很不錯，然後我到香港，他辦記者會我也有參加。

他畫出了布袋戲偶的神韻

鄭問在改編《大霹靂》時，需要跟霹靂集團討論嗎？

黃：鄭老師我們是第一個全權授權的，像我們在授權中國大陸的劇本改編是非常嚴格的，因為怕他把我們改壞了嘛，對不對？但是鄭老師改我們的劇本時，我們基本上是不去參與的，十足相信，而且也很少去打擾他。就算說你改編的東西與我們的原創上有些不一樣的地方，我想鄭老師一定有他的理由跟原因。

當你看《漫畫大霹靂》時，和你想像的有不一樣嗎？

黃：這種漫畫的東西跟實體的偶，各有他不同的風格。我覺得他做了我

鄭問蒐集的戲偶，笑傲紅塵
與葉小釵。

們在真偶上面沒有辦法做出的一些神韻，因為偶是沒有神韻的，可是在漫畫當中你可以看出他的神韻，這是我們沒有辦法做到的。

你有特別注意眼神嗎？因為鄭問的香港同事都說他花很多時間在眼神的雕琢上。

黃：是呀！所以說這個東西就是說他的神韻，包括表情喜怒哀樂、包括他的眼神、包括他眼睛告訴你什麼樣的事情要發生，這是在布袋戲裡面沒有辦法去呈現的，布袋戲都要用OS去呈現這個角色的心境、他到底在想什麼，不然就由OS去強調說現在的場景是什麼，有時候當OS不見的時候，觀眾很難去理解。

傲笑紅塵跟鄭老師很像

香港的編劇說鄭問特別喜歡《漫畫大霹靂》裡傲笑紅塵這個角色，你當初是怎麼設定這個角色的？

黃：我想傲笑紅塵跟鄭老師真的是非常像，只是傲笑紅塵背的是劍，鄭老師拿的是筆。傲笑紅塵是比較追求完美的擇善固執，在劇中呢他因為太正直了、太追求完美了，所以說相對的他的朋友就比較少，像台語話在說的「水清沒魚」。因為個性的關係，所以在講話上面難免會去得罪一些人，在霹靂劇裡面大家對他的認定還是至高無上的地位。

你知道鄭問是布袋戲迷，甚至還自己雕刻過偶頭？

黃：對呀！以前一般的畫畫的不會去捏這種東西，對不對？這種東西有一個好處啦，在整個面相上可以去做參考，譬如說我的鏡頭角度是從這邊開始，我可以看他這邊半邊臉是長什麼樣子、正面是什麼樣子、仰角是什麼樣子，因為它本身是一個立體的。

鄭老師本身對霹靂就是一個迷嘛，比較可惜的就是我們之間沒能夠更深入一步的接觸，我知道《漫畫大霹靂》他畫了幾冊後就離開玉皇朝，之後我們就很少聯繫了。如果在他離開香港後還有那個緣分的話，一定會共同創造出很新型態、很讓這個社會驚豔的作品出來。

鄭問曾說，《漫畫大霹靂》
是徹頭徹尾的商業作品，無
論是畫作風格或行銷包裝，
都在嚴謹專業分工的策略下
執行，這種香港賣漫畫的模
式希望也能為台灣漫畫界帶
來一些重新思考的角度。
此圖名稱為「三教戰魔
魁」，中原正道集合儒、
道、佛三教主之力，與魔魁
於荒龍口血戰十晝夜，終將
其殺敗。

《大霹靂》的牽線人

溫紹倫：
「我認為鄭問作品
是藝術重於商業。」

你是怎麼跟鄭問牽上線的？

溫：大概在2000年初，鄭老師致電給我，想看看大家有沒有合作機會。我們當然很開心，但我要先與黃先生（黃玉郎）商量一下，看看自己有沒足夠條件配合，才敢過去與鄭老師討論這件事。當年他已經是台灣國寶級的漫畫家，行內人都很仰慕他。大家都公認他的技術，是一個「神級漫畫家」。無論如何都要爭取這個機會，於是我就飛到台灣，去鄭問老師在新店的家。

主動想去香港，挑戰港漫風格

鄭問過去和日本講談社一直有合作，怎麼會突然想跟香港合作？

溫：我記得很清楚，是鄭老師主動找我的。以當時香港漫畫製作環境，其實不敢請鄭老師來合作。因為香港漫畫製作很辛苦，加上條件不算很優渥。後來了解到他想做量產，他認為台灣漫畫如果要突破閱讀習慣，必須要有一個定期出版計畫、有長篇故事，才可改變讀者習慣，所以當時他很主動提出。老師很希望藉香港市場，去做期刊漫畫故事。

拍攝時間：**2018/09/23**

人物檔案：溫紹倫，香港人，2000年負責玉皇朝版權買賣事宜，透過他的牽線而開啟鄭問的《大霹靂》傳奇。

《漫畫大霹靂》日才子素還真，為第3期封面主圖。

你是怎麼跟鄭問認識的呢？他為何會想到要找你來促成《漫畫大霹靂》的計畫？

溫：當時我負責玉皇朝國際部，工作主要是版權買賣。我想鄭老師可能之前在台灣見過我好幾次，也很順理成章的，找我去洽談。

1988年時，鄭老師透過台灣遠景出版社沈登恩先生的安排，來香港參觀出版社，包括玉皇朝，當時是由我接待，黃玉郎也有跟他見面，關係有建立起來。他也因此很清楚香港漫畫製作流程、團隊運作模式，等於在香港播了一顆種子。

鄭問當時跟你聯繫時就已經告訴你想要去香港畫什麼故事了嗎？

溫：他當時向我提到自己心中很喜歡的一個故事《大霹靂》，他想寫很久了。

一聽到《大霹靂》，我們馬上做資料搜集，看看這是什麼樣的故事。我們自己有在台灣出版黃玉郎漫畫、也有許多朋友，特別是上一輩的台灣朋友大家都知道《大霹靂》這故事，即使我不知道故事內容、只知道是布袋戲，也相信它一定有魅力和吸引力。

但布袋戲對香港讀者來說是很陌生的領域，你聽到這個計畫不會覺得風險很大嗎？

溫：我們當然先滿足漫畫家，玉皇朝黃玉郎自己是漫畫家，所以我們香港漫畫公司很尊重漫畫人自己的創作，很少不讓做他自己想做的故事。基於這個原則，公司就盡量配合他想畫的東西。

很擔心無法滿足老師的衣食住行

當確定合作關係後，你們就邀請鄭問到香港創作，他對於要去香港定居有特別的要求嗎？

溫：當時我自己很緊張，其實是因為沒接待外國漫畫家一起長期合作過。特別是日本講談社已與老師合作一段時間，玉皇朝與講談社，好比大朋友與小朋友的關係，所以很擔心無法滿足老師的衣食住行。

但老師當時強調，最重要的是住的地方離公司近，至於吃飯等瑣事，他覺得很簡單。事實上老師的生活確實很簡單，除了工作，我們完全沒聽到他要求我們帶他去哪玩，或是放假要做什麼，他不會麻煩別人。

你是在台灣認識鄭問的，後來因為工作的關係而邀請他去香港，在台灣的鄭問和在香港工作的鄭問有什麼不同？

溫：一直以來，鄭老師給我的印象都是摸不透他的性格。當朋友，會覺得他很熱情、謙虛，一點都沒有大師的架子。但他對自己的工作要求卻非常嚴格，是典型的藝術家性格。但他沒有藝術家那種任性，他的任性全都在工作裡，與朋友之間非常謙虛、客氣，這是我對鄭老師的感覺。鄭老師不算是很開心的人，我經常覺得他像是背著一個很大的包袱。直到後來沒合作了，感覺鄭老師都沒放鬆過，一直都是很沉重的感覺。

你覺得鄭問在創作《漫畫大霹靂》時期，心情很沉重？

溫：剛開始大家很輕鬆，氣氛可能會比較熱情，但過渡期之後大家就會緊張，有追稿、發稿、製作時間、素質好壞的壓力。老師的素質一定不會有問題，但他會要助理團做好他的要求，可能助理團達不到時，氣氛就會很緊張。

不敢說他在香港工作一直都很開心，因為工作本來就不會都是很開心的事情。如果你說他未必真的很滿意工作環境氣氛，我不會覺得奇怪。

他對自己的要求非常非常嚴格

鄭問想藉著《漫畫大霹靂》來挑戰港漫的形式和風格，經歷了港漫的製作模式後，有達到他的理想嗎？

溫：其實那次在香港的合作，應該達不到他心中想要的最終成績，也可能使他覺得在香港算是一個挫折。但我覺得，他一直以來對自己的要求都非常非常嚴格。

香港是一個很商業的社會，包括漫畫都是非常商業的。鄭老師的作品，我認為是藝術重於商業。相信老師或許想告訴別人，不僅是藝術，他也可以有商業影響力。但坦白說，無論在台灣、日本，甚至在香港，他的名氣已經很高，未必需要爭取這商業成績。可能在他心中，想知道自己可以達到什麼成績，當時《漫畫大霹靂》不算很差，但我相信他是不滿意這個成績的。

不滿意是指銷售不如預期嗎？

溫：對玉皇朝而言，因為很難得可以與鄭老師合作，也是一個很愉快的過程。我印象中也是沒賠什麼錢，其實已經有獲利了。

原來規畫要畫24集《漫畫大霹靂》，可是後來鄭問只畫了20集，這中間發生了什麼事？《漫畫大霹靂》20集後就沒出了嗎？

溫：其實所有事情都是慢慢地發生，我們一直有溝通。這是很自然的發展，大家都努力了，但成績大概是這樣時，大家都預期沒必要勉強繼續。

我們也很尊重鄭老師，假如他真的不想再繼續寫下去，我們是沒問題的。由於需向《大霹靂》那邊交代版權版稅等問題，所以不能說停就停。到了二十集時，合作就結束了，由玉皇朝裡其他人接手、再把故事繼續寫完。

回顧他走過的路，一定是不希望走一般漫畫人的路。就算他在日本擁有一定的市場地位、知名度，也已經是台灣漫畫界國寶級的人，但願意紆尊降貴走到香港與我們合作，做一些商業化漫畫，我覺得那就是他對自己要求非常高的例子。

《漫畫大霹靂》花爵百鍊生。

打造港漫傳奇

黃玉郎：
「他的畫風真的很
靈氣迫人。」

當鄭問提出想把布袋戲形式的《大霹靂》改編成漫畫，你有嚇一跳嗎？

黃：我覺得《大霹靂》其實挺棒的，這個題材適合台灣市場，也會適合到香港市場，用香港漫畫的製作模式，應該是適合的。《大霹靂》這麼紅，故事也很有武俠味道。當時大家都有興趣合作，但需要鄭問來香港配合，用香港模式製作漫畫。我們不可能幾個月才出一期，香港最低限度也要兩星期出一集。這其實對鄭問而言，是一個頗大的挑戰。

你之前有看過他的作品嗎？

黃：多年前看到台灣的一本漫畫，叫《刺客列傳》，覺得「哇！」，這漫畫家的風格真的很別樹一幟、非常瀟灑。與香港漫畫完全是兩種風格，他的藝術味道較重。我們也識英雄、重英雄，有機會到台灣時，就認識了他。第一次見他，覺得他很帥氣、斯文，對我這前輩也很恭敬。覺得這年輕人應該是我們漫畫界一個很強大的新力量。

其實《翡翠周刊》到台灣發行時鄭問也曾經來應徵做插畫，那時主要都是由我的編輯、還有一個台灣朋友負責，他們跟當時這麼一個有名的漫畫家有來往。

拍攝時間：**2018/09/26**

人物檔案：黃玉郎，香港漫畫家，開創港漫黃金時代，作品包括《龍虎門》、《醉拳》、《如來神掌》等獨樹一格港漫特色。

《刺客列傳》豫讓。

鄭問滿多意見的

《漫畫大霹靂》的製作方式讓鄭問必需在香港工作，他初抵香港面
對了那些挑戰？

黃：他剛到香港時也滿興奮的，其實香港與台灣差別頗大，香港比較緊
迫、節奏很快；台灣比較輕鬆寫意。但他適應很快，主要也是都在一張
桌子上做事，鄭問又不特別喜歡什麼娛樂、出去玩，他很著重工作。開
始工作後，就跟隨劇本開始起稿出來，過程中，我也有參與編劇，起稿
出來之後，我再跟他研究，有哪些可以大鏡頭、哪些節奏要抓緊。香港
漫畫平均一期30頁，要把劇本全表現在這裡面，其實有點難度。他也慢
慢適應了，這段時間也要大家經常鼓勵一下他，安撫一下他。那他也滿
開心的，雖然一個人在香港會寂寞一點。

港漫的製作必須仰賴許多助理，鄭問對這個制度習慣嗎？

黃：鄭問滿多意見的。但就是盡量符合他主筆的要求，其實助理也換了
很多個，他對製作出來的線條要求有他自己的一套。我盡量調配到適合
他的助理，與他一起工作，磨合期有好幾個月。因為剛開始時，我也知
道他不可能兩星期一期稿，那就一直去磨練、配合，然後存稿，一期、
兩期、三期這樣存，經過起碼三個月時間磨合。他算不錯呢，磨練得
到。

製作助理換了一批，編劇也換了兩三個，但我倒不覺得是麻煩。台灣漫
畫家與香港漫畫家的工作模式，本來差別就滿大，那你要他來學習香港
的，就一定要跟他磨合。他有很多的要求，我就盡量去配合，這是一個
必然過程，也不是問題，最重要是我很喜歡他。他的畫風真的很靈氣迫
人，我也畫不出來的。

台灣漫畫家通常只帶一兩個助理，而且往往做不到一兩年，助理就
自立也當漫畫家，所以助理一直都不夠。但香港漫畫家的助理陣仗
龐大，為何助理可以越培養越多？

黃：我運氣比較好吧，可以在香港長大，在一個出版這麼自由的地方，
去發展我的漫畫事業。我一開始是雙週刊，就四、五個人幫忙做。我們
轉做週刊就多一倍人，十個人一起做。各種分工，畫頭一個、畫樣子一
個、畫頭髮一個、畫衣服一個、畫身體一個，這些桌桌椅椅，即我們叫
做實境的部分，就要兩人以上；動作，「轟」一聲、打這些，我們叫

《漫畫大霹靂》笑傲紅塵雕
塑，為第10期封面，也開發
成周邊商品，讓讀者自己上
色。

鄭問在香港幫讀者親簽的簽
繪板。

多年前黃玉郎與鄭問合影。

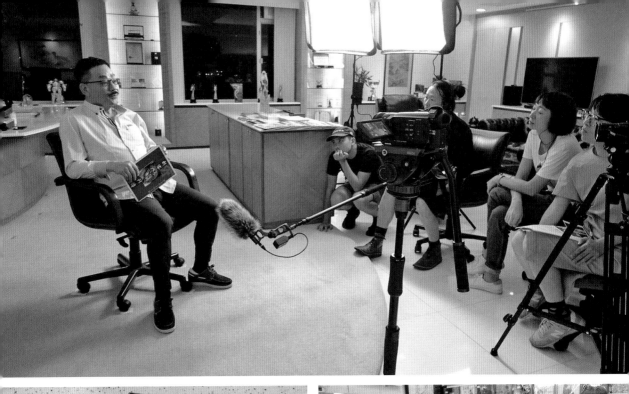

做「撇線」、「風位」又一個。分了十個人以上，就可以一星期出一本囉。這模式運作順了，發覺有一個優點，就是做實境的越做越漂亮、畫身材的越畫越有型。因為夠專門，助理又可以一個帶一個，一直這樣帶，人材就越來越多了。我是一個大膽的人，也是懶惰的人，所以想了很多方法：盡量培養很多徒弟、助理、漫畫家，大家一起發展創作。

我那麼喜歡一個漫畫家，不想他繼續辛苦

鄭問過去的創作風格如你所說藝術性偏高，那他在香港經過港漫兩年的歷練，在風格上有改變嗎？

黃：他在這過程很辛苦，這兩年的時間，出二十多集的作品。我覺得他也盡力了，成績也不錯，不過真的不能再多熬兩年了。

我那麼喜歡一個漫畫家，又不想他繼續辛苦，但他算是很厲害，我覺得他應該是一個挺瀟灑、不羈的漫畫家，要他準時交稿，簡直是在虐待他。但他盡了力，我也挺開心，他也願意改變自己。之前的作品，就我個人看法，藝術氣氛較重、商業味道較淡，大概是七三比，這次做《漫畫大霹靂》變成六四比例，就是說商業味道占六成，藝術占四成。商業有商業的好處，能夠吸引更多讀者欣賞，這方面大家都是雙贏的。

在這過程中有沒有跟他溝通，希望他多加一點香港元素下去？

黃：他在這裡，應該也看了很多香港漫畫。我反而不贊成他做出香港肌肉型那些，一定要鄭問自己本身那種獨特風格。只不過是在故事表現、節奏上、鏡頭上，畫面「爆」的感覺，吸收香港優點，一起放進去，但千萬不要抹殺他自己的獨特風格。

當初簽約是二十四集的，後來提早結束，因為故事到了尾聲，我見他真的很辛苦，所以他問：「可不可以二十集就告一段落？」我就說沒問題，只要他提出的，我都盡量是OK的。

我欣賞他不是他長得帥這麼簡單，是欣賞他的風格

就你觀察，他的工作方式和其他漫畫家最大的不同是？

黃：鄭問基本上每一集都會到公司裡看上色。這件事其他漫畫家很少這樣做。因為一坐下就三、四個小時，他對顏色要求相當高的，這種用色方式香港不大常用，因為很大膽、撞得很厲害。但出來後效果又很好。

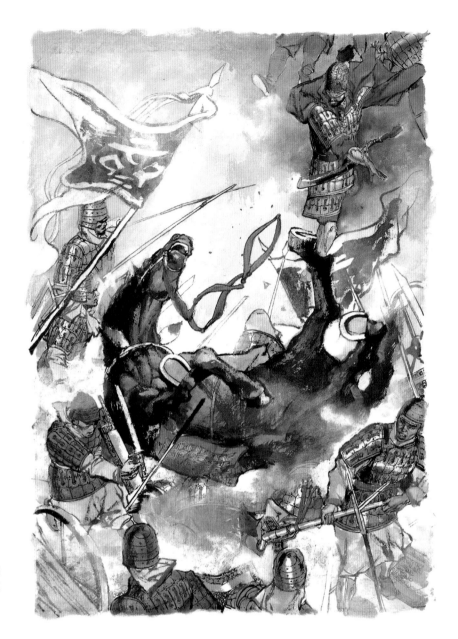

《刺客列傳》裡的戰爭場
面，鄭問很擅長描繪場景氛
圍。

他色彩上的運用我是很欣賞的。

我欣賞他不是他長得帥這麼簡單，是欣賞他的風格，當然包括對色彩的
要求。漫畫家通常畫好黑白稿，彩色部分就交給分色公司、其他同事處
理，只有他由封面到內文，都要一直盯著，他是一個很執著、很專業的
漫畫家，這是他的優點。但是就會辛苦，花很多很多時間，但是這是好
的。

一起看海的時光

陳景團：
「這麼大膽的用色，
很少見於香港漫畫。」

香港漫畫製作的分工很細，有助理、有編劇、有專門的分色，組長在這個產業鏈裡要負責哪些事情？

陳：算是助理的頭頭，負責分派工作、與主筆溝通等，牽涉許多項目，什麼都要懂一點。與主筆溝通很重要，主筆很少會直接向助理傳達要求，通常是跟組長說，組長整理後把大概意思傳達下去。這職位在台灣很少見，我想鄭問老師也是第一次有組長。

所以你就是負責幫鄭問傳話和分配工作的人囉？他會覺得很奇怪嗎？

陳：是的是的，那時他跟我說過，（在台灣）他的助理跟他住在一起，有什麼狀況直接跟他聯繫，沒有組長這個角色，加上他助理也不多，一兩個而已。但香港情況不同，最高峰時期，一組有十幾個人，即使《漫畫大霹靂》時也有六、七人，還沒算外面兼職者，所以需要有一個人做統籌，不用動輒勞煩主筆。

你在辦公室的座位應該是最靠近鄭問吧？

陳：我們是在一間大辦公室，外面約三分之二是助理團隊的位置，後面小房間是老師工作室，我的位置就在老師工作室外面。若有什

拍攝時間：**2018/09/23**

人物檔案：陳景團，時任《漫畫大霹靂》組長，負責分工與溝通。作品有《幽靈山莊》漫畫，也是《九龍城寨》、《幻城》、《溫瑞安群俠傳》、《四大名捕》等多部漫畫的執行監製。

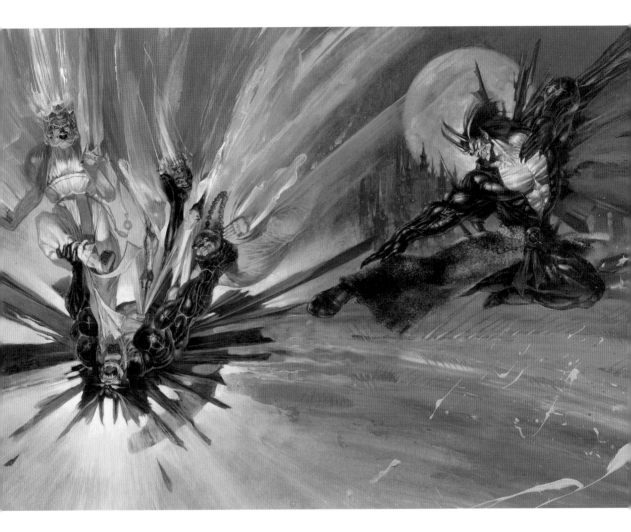

《漫畫大霹靂》三百年前魔
界之王魔魁邪功蓋世，率領
魔族圖謀一統武林。

麼事，他叫我一下我就馬上可以過去找他。那時一星期只回家一天，一至六都會在公司過夜，老師也是在公司過夜。老師要求高，可能做完一格就要改、重做。加上很多事情要幫老師處理，那時的確是很忙。

他煮餃子很厲害

所以鄭問在香港工作時，是跟助理們朝夕相處？

陳：老師常在工作時買食物給我們，或者在辦公室做食物，他最常煮餃子，他煮餃子很厲害的。其實就是用微波爐做而已，在超級市場買一包餃子，加水後加熱，大家一起吃，他自己很喜歡。老師也很愛喝兩杯，但只有我與他喝，因為那時我二十六歲，其他助理只有十七、十八歲，二十出頭也太不喝酒，所以都是我陪老師喝。整組人只有我抽菸，老師也愛抽菸，所以就常抓我去一起去聊天。

有時做得悶悶的，他就會帶我們去樓下晃晃（按：香港觀塘區海邊），海濱抽菸、看海。其實老師對助理真的算不錯，很關心我們，常問候近況。

聽起來工作壓力很大，你們的工作流程是什麼樣子？

陳：老師起稿後會跟我說，這期有什麼要求，我消化過後開始分工。那時我自己也有做景，可能大場面是我自己處理，其他就分給助理去做。還有人的方面，因為香港漫畫「補線」方面，可能與老師本身的很不一樣，難以配合，找過幾個幫他補身線的都不適合，最後還是我自己處理。老師畫完漫畫公仔（按：角色）後，其實只是一個單線的外殼，「補線」就是要把整個公仔立體化。這一部分，香港的製作方法與老師的方法不一樣，因為我之前沒做過補線，他從零開始教我，反而更容易磨合。

鄭問重感覺，但香港人很難拿捏感覺

在漫畫製作上，鄭問的觀念與美學風格和香港慣用的視覺呈現很不同嗎？

陳：其實他不太喜歡香港很多線條、很複雜的狀況，他比較喜歡「感覺」，這是最難拿捏的，其他人很多時候都不知道何謂這個「感覺」，這部分常會卡住。他重視意境、留白，但香港很不習

陳景團回憶起，鄭問老師的
用色很厲害，他的色感強得
不得了，也很特別，大都不
是別人會用的顏色。

慣，香港是很密集的，很多時候都是用很多線堆砌出來。

他有說過，很多時不需要那麼執著線條。他也有提過香港的動作線很厲害、線條很美，但他想要的並不是這樣，助理一小格的景可能會改很多次的，做完又做、做完又做。其實到現在說真的我也還沒做到老師的要求。

你們的作業時間非常趕，鄭問還是堅持要一直修、一直改，據說到最後的上色階段，他也很要求？

陳：香港漫畫是做分色稿，分色稿這部分是我們每一期做完黑白稿後，就會交給精藝分色（按：精藝是分色公司），對方電腦著色完成之後，我就會叫老師一起過去，坐下來檢查每一張、每一格的顏色，有什麼問題老師會馬上叫他們改。通常一坐下來至少四、五個小時，逐張逐張看、一格一格的修。

香港漫畫家通常都不做彩稿，但鄭問連彩稿都自己做，他在用色上跟香港漫畫家很不同嗎？

陳：他覺得用彩稿可以表達得更好，他就會做。老師的用色很厲害，他的色感強得不得了，也很特別，大都不是別人會用的顏色，他喜歡彩色的東西。香港漫畫其實很少這樣五顏六色的「撞」出來，就是對比很大。他很喜歡用一種顏色，從底部「化」上去。你在香港漫畫很少見到，人本身顏色是咖啡色的，他會用粉紅色撞上去，這情況很少出現在香港。這麼大膽的用色，很少見於香港漫畫，因為會過於七彩繽紛，弄不好會很醜，要很有技巧去處理，要色感很強才夠膽這樣做。

讀者接受他這種大膽的用色嗎？

陳：讀者可能看習慣了香港漫畫，多年來都是這種「正正常常」的顏色，我覺得未必一下子就接受老師的大膽用色，但銷量應該沒什麼大影響，我記得當時銷量是可以的，只是接受度不太高，因為已經習慣了其他漫畫。

鄭問總是做更多，狀聲字都自己寫

除了用色大膽外，鄭問還有不同於其他漫畫家的工作習慣嗎？

陳：除了色彩之外，狀聲詞就是「啾」、「砰」這些聲音字我記得都是他自己寫的，他寫字很好看，字體也特別一點的。

鄭問是不是比其他漫畫家想得還要多呢？

陳：香港漫畫家也是想好整個架構，才會開始做，但老師做得會更多。在一格裡面，對話要出現在哪一個角落？人物出現在哪個角落、字出現在哪個角落，這些也是老師自己做的。因為畫得時候他有一點與香港漫畫不同，香港漫畫的對話框不會畫出來，但老師會。因為香港漫畫有時候做完之後，可能因為一個對話框全擋住了。但老師會把對話框圈出來，這些部分省了很多功夫。

鄭問對每個環節都那麼講究，和他共事會不會很有壓力？

陳：配合得不好，他就會不高興，也會抱怨兩句，也未至於罵吧，就在我面前抱怨兩句。其實我就聽他說，或是有什麼小地方可以幫他處理，我就盡量幫，其他無法幫上忙的，就只有聽。

其實他自己本身是一個要求很高的人，在很多方面都很執著。有時也會教我們做人，他覺得禮貌是很重要的，經常教我們講話要好一點、要更有禮貌之類的。

名喚「魔魁」的魔王與正道對立，最終儒、道、佛三教聯手擊敗了魔魁，但魔王精神不死，再次投胎轉生成為「肉球」。

從粉絲變成
偉先生

鍾英偉：
「港漫就是要打架，
但鄭問的打架卻很詩意。」

鄭問都怎麼稱呼你？

鍾：偉先生。

他還曾經在專欄上稱讚過你？

鍾：我記得好像是，好像說我「天才洋溢」類似這樣，我也挺開心的。

是怎麼變成同事的？

鍾：我1998年暑假大學畢業，香港浸會大學讀中文系。我本身有興趣做創作，當時有兩家香港漫畫公司聘人，一家是牛佬，也就是《古惑仔》那家公司，另一家就是黃玉郎先生的玉皇朝。我兩家都有寄信應徵，黃先生這邊有回覆，面試後也獲聘。所以是1998年9月底入行。之後構想過大約兩、三本漫畫，到了2000年鄭問老師來香港做《漫畫大霹靂》。

以前有想過會當鄭問的編劇嗎？

鍾：剛開始知道老師會來我們公司做這一本書，覺得好厲害啊，將會見到他的真人。那時還開玩笑說，如果是我構想，不用錢我也做，我意思是說，如果讓我做，我不收薪水也願意做。

拍攝時間：**2018/09/25**

人物檔案：鍾英偉，香港漫畫編劇，《漫畫大霹靂》編劇。1998年代出道，後與漫畫家袁家寶搭配，代表作《漫畫大霹靂》、《天子四大唐威龍》、《天子六洪武大帝》、《神兵F》和《新著鐵將縱橫》等。

《漫畫大霹靂》笑傲紅塵，為第4期封面主圖。

粉絲變成同事

所以你之前就崇拜鄭問了？

鍾：確切年分記不得了，總之應該是1988年之前，可能是小學四、五年級左右，我在香港報攤看見一本《鬥神》，是香港版。一本港幣15元，很貴，那年代的港漫，售價大約是四到四塊半。我當時沒錢買，但翻過一下，明顯感到他與香港漫畫不一樣。寫實一點、講故事方式更厲害、更有衝擊性。

到後來再長大一點，應該是看自由人出版的漫畫，他們有介紹鄭問老師。我記得老師好像是幫自由人《刀劍笑》畫過封面，跨頁的，大概是「萬刀朝王」這樣子的名字，總之覺得「哇！這畫得很豐富，很像真人！」

到之後開始知道有《東周英雄傳》，香港漫畫節有去排隊買老師的書，索取老師簽名。但我忘了那本是《東周英雄傳》還是《深邃美麗的亞細亞》，總之在很多年後，我跟老師講到，當我還是中學生時，曾經找你簽過名，那大家覺得好笑，想不到這麼多年後，會由讀者變成一起合作共事。

你們的合作是怎麼開始的？

鍾：其實一開始是另一個部門做的，不是港漫部門做的，但後來就決定將整件事交給港漫部門處理，連編劇也轉到我身上，就開始與老師合作。其實第一期最原汁原味是老師處理，直接由我出劇本給他，是在第二期。

以群星會的方式呈現大霹靂

不過《漫畫大霹靂》的故事是源自台灣的布袋戲，你要怎麼研究這個故事呢？

鍾：我不知道是寄過來、還是跟著老師過來，台灣《大霹靂》那邊有八十多盒錄影帶，全都給了我、放在公司房間裡，鐵櫃也要放兩層。只有布袋戲，沒有劇本給我們。

我拿了十幾盒回家看，其實看完十幾集後，我發覺應該都不用看下去，因為這篇幅應該都很足夠讓我改篇成漫畫，當然不會與布袋劇錄影帶百分之百相同。

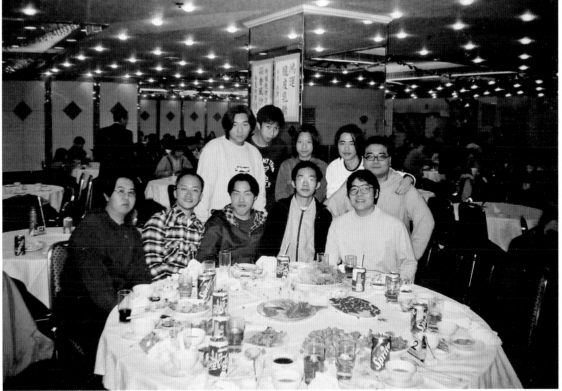

鄭問與香港助理們時常聚
餐,聯繫情誼。

研究完後，你通常都怎麼跟鄭問進行劇情的推演？

鍾：我會跟他討論橋段，或是我擬好大綱跟他聊，接著大概聊聊細節，我建議文戲這樣這樣，打架這樣這樣，老師有意見他就會跟我說，之後我會出劇本給老師，電腦打字後印出來給他。他看完之後，如果他覺得有地方要修改，他就會用鉛筆在上面寫。

畫面上我一定不會干涉他，他畫面很厲害，主要可能說是打架畫面怎樣怎樣，但他畫出來後當然有他自己的演繹。通常他改的是文字上、字眼上的部分，例如我記得像是魔魁，我好像寫過一句對白，他說覺得這樣講話有點「娘」，應該要「Man一點」，大概這樣子，他就改了一個字眼；或有時候，他會覺得某句子，希望更有意思、更有味道這樣，通常是修改這些部分。

不過《大霹靂》裡面人物眾多，要編寫那麼多人物的故事，你要如何克服讀者可能會看不懂？

鍾：第一期全部是老師自編自繪的，其實他很簡單，他只出了三教傳人，即三個正派，以及魔魁這反派，很簡單易明的，即他用三段戲講葉小釵、亂世狂刀，以及劍君三個人出場，接著這三人聚在一起對付魔魁。很簡潔的，就算沒看過布袋戲都應該看得懂的。

但到我開始接手後，我看過那些錄影帶，其實很精采，有許多人物，我就想像是群星會那樣。所以你看到，在第二期開始由我編劇，附有兩個跨頁介紹人物。其實老師看劇本時也有問過我，一次出那麼多人物，讀者會否無法接受？人太多搞不清楚？我說，應該不會吧，人多應該會更清楚一點。我自己感覺，這像香港的電視台慶劇一樣。

但後來我自己覺得，這處理應該不大好，因為讀者不會像我這樣，已看完《大霹靂》的錄影帶，甚至連《大霹靂》官方刊物都看完。我很清楚整套劇，但香港讀者沒看過布袋戲，一下子又太多人物，所以這對後來整件事情是有影響。

一定要打，會不會打少了一點？

你剛剛有提到，在跟鄭問討論劇情時，都會特別建議打架要怎麼打？

鍾：其實如果說加入香港漫畫元素，就是每一期都有打架。在香港漫畫來說，編劇就要提供打架劇情。就是第二期，他們三個人合起來圍攻魔

魁時，那打法是我提供的，老師也採取了。

鄭問對於每一期都要畫打架沒有意見嗎？

鍾：對老師而言，未必是好事。老師的構圖或起稿固然很厲害，但如果你要他像香港漫畫技擊那些，其實未必能發揮他所長。其實我後來檢討，應該以較寫意的打法，即擺Pose、一出招就有結果這樣子，較為意象的，不是真的香港漫畫那種拳來腳往的打架，那不是老師最擅長，也未必是大家想看的東西。如果我舉個例，老師較像是以前古龍的那些電影，大家站著，好有型的擦身而過這樣，即全部較為「禪」一點、有Feel一點。但如果到了打大架那種，不是最適合老師的。

他也有跟我討論過這些，他也有他的擔心，漫畫必須迎合這市場，「若一定要打，可不可以打少一點？」就是這些。

鄭問畫《漫畫大霹靂》是為了沿襲港漫的武打形式嗎？

鍾：老師並不是要打架，老師希望通過他的作品，表達他一些思想和看法，為什麼他會選《大霹靂》布袋戲裡的「霹靂風暴」與「創世狂人」來寫，是應該有些東西刺到了他，他才會選這兩個故事。

你覺得是什麼東西刺到他？

鍾：這個傲笑紅塵在故事裡是輩分很高的前輩，劍法很厲害，我覺得這是老師的自況，相當於老師的畫功很厲害，但這角色在故事裡很固執，或者說不大知道怎麼與別人溝通，很多人叫他前輩，但他經常可能是生悶氣，或是很剛直的，他最討厭別人說謊騙他。所以我覺得，他選這故事來寫，即他覺得這個人就是我的化身，所以到大結局那一期，我配合他寫了一句對白，「只要有一柄劍，我自信能縱橫江湖，繼續傲笑人間道，笑看紅塵路。」其實這個「劍」換成「筆」，只要有一隻筆，我能繼續縱橫江湖……我認為老師是這樣想。

另外創世狂人，這也可能是老師的另一個投射，是很堅持自己，或許可以說是執念，也有很強的實力，其實這兩個人是一體兩面，有點像一光一暗的。

我記得那時我們在玉皇朝，好像也有電視台來訪問過，問他對於英雄還是好人的定義，他好像是說：「如果為了其他人做事的，那些可能就是

英雄；如果做事只為了自己，那人就不是英雄。」

自你編劇之後，鄭問就不寫《漫畫大霹靂》的內文了嗎？

鍾：老師通常執筆的，就是一個「鄭問心聲」，隨著他越來越忙，心聲就越來越短的，哈哈！到了第十期時，他開始忙了，寫短一點，所以圖畫放大了。

香港漫畫的出版是最不人道的

你提到忙，是指？

鍾：《漫畫大霹靂》我想可能是他的漫畫生涯裡最趕的交稿期，當時一個月出兩本，即雙週刊，所以為何助理團人多了，你想想十四天內做30頁，其實一天要做2頁，這出版的周期，使他一定要有人幫手做這些工作。

其實香港漫畫可以說是最不人道的。日本漫畫，比如說週刊連載的是十五版，但十五版都是黑白的，美國漫畫一個月一期，一期30頁以內，是彩色的。全世界只有香港漫畫一星期出一本，起碼28頁到30頁，還要全彩色。所以無論對漫畫家或編劇，其實都是一個很大的壓力，或是說被搾乾了，假如你長期做的話。

忙到沒時間睡覺嗎？

鍾：我們這一行的歪風，就是漫畫家、助理，甚至編劇都會在公司睡的，就睡在自己桌子下的睡袋，我那時都是這樣的。開始時可以下班的，但如果事情多，基本上星期一到六都是在公司的。

公司有幫鄭問租房子吧？

鍾：公司是有正式的租了一個房子給他，在杏花邨，我還記得類似的感嘆是：「哇！這樣的租金，只有這樣的面積！」但我猜他可能偶爾回去洗澡睡覺，基本上他大部分時間都是在工作室睡。

看起來你們在香港工作根本就沒有下班的一刻，你們有一起在外頭吃飯或玩樂嗎？

鍾：現在這樣說，我就想起一個小趣事，我們玉皇朝有一次團年飯，飯局間有一些小遊戲，贏了有獎品。是抽號碼邀請參賽者上台參加，剛好

抽中老師。但這遊戲是比快吃西瓜，他就站在那邊，表情很不知所措，我的上司、即我的編劇師傅就提醒我，叫我出去頂替老師。他說：「你有什麼道理要叫老師跟他們比快吃西瓜呢？」

接著我就走出去頂替老師，後來老師很認真跟我說，「阿偉先生，真的很感謝你！」

《漫畫大霹靂》在香港舉辦的發布會。

鄭問心聲（《漫畫大霹靂》連載最後一刊NO.20）

回想自己一路以來的作品，除了《深邃美麗的亞細亞》外，都是一些中短篇的創作，像《東周英雄傳》、我很喜歡的《始皇》等都是短短幾十頁來說一個人，呈現一個故事或感情，由於大部分是歷史人物，只有文字記載，少有畫像流傳，就是流傳下來，我也一直認為不夠真實，很難採用。您若比較過中國的歷代帝王像都是同一幅臉孔，也許就會認同我的看法了，因此在造型上我有著很大的空間來表現，表現我對這個歷史人物的理解與認知。

可是在創作《漫畫大霹靂》時，由於大霹靂在台灣文化的代表性以及可貴性，讓我在創作時壓力也比較大，心中常想我畫的葉小釵、傲笑紅塵是不是恰如其分的延續了原作的魅力，或因自己的喜好而過分的更動了霹靂應有的風貌，這個尺度也常在我心中上下挪動不已，雖然說這次的創作有一定的困難度，但仍然十分感謝能有榮幸接手繪製《漫畫大霹靂》，感謝黃玉郎先生與大霹靂集團的黃強華先生、黃文擇先生，讓我有機會證明，鄭問也可以創作出商業漫畫，再次感謝！

再創風雲傳奇

馬榮成：
「唯一幫我畫《風雲》的人，
畫風很有古味。」

鄭問有那麼多作品，為何你在1988年於銅鑼灣開漫畫書店「漫畫天下」時，會想特別飛來台灣談《阿鼻劍》的香港總代理？

馬：會在這麼多書裡面挑到《阿鼻劍》，我想我是一廂情願，我們都是寫畫人（案：香港稱漫畫家），馮志明也是，可樂仔也是助理出身（按：馮志明與可樂仔為漫畫書店的合夥人），大家都被他的技法所吸引。這先是一廂情願，接著，他也值得我們推薦，我就是抱著向香港漫畫推薦的直覺。而且銷售我覺得是很好的，我記得那時我們經常要加量進貨。

你第一次看到鄭問的作品是什麼時候？

馬：是三、四十年前，因為一位朋友文雋，他是導演，那時候說：「有一本書介紹給你。」他就是介紹這本《刺客列傳》給我。當時我很驚豔，他的畫技很有自己特色，構圖很有風格。

當時其實我們香港漫畫傾向鋼筆畫，有一些水彩畫，還沒到鄭問老師這種廣告彩的表達方法。那時我的專欄會介紹一些畫的東西，就是想讓讀者看漫畫之外，也接觸一下畫，所以我就很大力地推薦他。

拍攝時間：**2018/09/26**

人物檔案：馬榮成，知名漫畫家，1980年以《中華英雄》走紅，1989年創辦天下出版有限公司，長篇作品《風雲》，登上事業高峰。2002年邀請鄭問合作《風雲外傳：天下無雙》，這是鄭問漫畫生涯中，最後一部漫畫作品。

《阿鼻劍》何勿生。

回歸到他自己完全手製的製作模式

《風雲》已經是港漫代名詞，怎麼會想到要跟鄭問合作《風雲外傳》？

馬：因為我很想把《風雲》給其他畫家畫一下，看一下那感覺是如何。我有一個同事跟我說：「如果都想到這一步，不如大膽一些。」我說：「不會吧？人家是大師呢。畫我的作品？好像不大方便吧。」因為那同事之前在另一家出版社，已與他很熟，較容易與他溝通。既然是這樣，就儘管一試吧。抱著試試看，希望可以成功的心情，結果很意外地，可能因為天時、地利、人和，剛好他覺得有一些時間，可以做這一件事，他答應我去做《風雲》的單元故事。

當鄭問答應後，你對他畫《風雲》有什麼期待？

馬：我最想看到的，就是《風雲外傳》回歸到他自己完全手繪的製作模式。一個畫師，可以一個人完成整張稿，不需要靠其他人。這種一手過的真跡、技法才是最好的。有時面對商業市場，他要滲入好多助理或其他人幫忙時，或多或少，我會覺得把他的氣質減少。

合作是信任，不是很多人值得這麼大的信任

《風雲》是連載很久的漫畫，鄭問的加入不會讓劇情或是風格不連貫嗎？

馬：我們會給他故事，把對白設定好，以及挑選一個獨立的單元，與本來的大故事沒什麼相關，這樣對鄭問老師寫作時自由度會更大，另一方面又可以銜接到《風雲》整個體系的故事，嵌入進去。我覺得很難得吧，他可以幫我做這件事，作為寫畫人，可以留到他一、兩張原稿，是我最開心的事。

為何特別選龍兒這個角色讓鄭問發揮？

馬：龍兒這角色很特別的，他在我漫畫裡是存在，但我永遠沒辦法加進大故事的大綱裡，因為他的個性較獨行獨斷，又沒什麼大野心。沒野心就會與社會結構沒什麼關連，所以他經常一個人去做他的一點點事情，個人追求、自求我道。所以永遠都無法進大故事，最好就用這個人物。於是我就把他很少去寫的愛情故事給他，甚至交代他的劍的來由。換個

鄭問繪製香港《風雲外傳》的封面。

角度來想，比如畫香港讀者已經很認識的人物，其實某程度上會給鄭問老師很大壓力。所以我必須挑選一些很鮮明的人物，又很有個性的人物，而這故事又可以一點一滴補充在《風雲》的大故事裡。

馬榮成與鄭問多年前的合影。

鄭問的《大霹靂》是在香港畫的，《風雲外傳》的創作模式也是如同《大霹靂》必須在香港進行嗎？你如何跟鄭問溝通呢？

馬：其實在這個合作裡，坦白說，從頭到尾我都沒說一句話，我和同事討論過劇本和對白。從鄭老師答應了、收到劇本後，兩個多月後他就把稿子完成從台灣寄給我了。直到收到稿、他到香港我才跟他討論。
因為我不敢有任何要求，我也不方便有半分要求，我想這種就是對畫家的尊重。合作是信任，你要對這個作者有信任才可以。這次很值得，不是很多人值得這麼大的信任

原來是用這個方法去畫！

收到鄭問寄來的畫稿後，有何驚豔之處？

馬：他全是用宣紙，用很薄的水墨畫來畫的，也有用很厚的廣告彩去畫的（按：鄭問使用的是壓克力顏料），兩種不同技法都會用在作品上。始終是宣紙，跟那種水墨畫加薄彩的方法，已經是他的基本功，因為它不可以渲染得很濃烈，好淡然、好虛的。有彩色、有廣告畫，又有一些純黑白，那到底出來是什麼呢？我們是不知道的。是我收到整卷稿，套出來的那刻，我才看到，原來是用這個方法去畫。
有趣的部分是，除了前面一、兩頁，他用較寫實的方法，接著全部都用很貫徹的水墨加薄彩去做演繹。他不會讓我感到哪一幅特別突出。封面、海報，都是像這樣。他很貫徹，整個創作都是很自己風格的。

除了鄭問，你還有找過別人畫《風雲》嗎？

馬：《風雲》我未請過別人幫我畫，我只請過鄭問。鄭問本身的技法別樹一幟，他也很有「古味」，我很希望《風雲》可以入到這件事，否則就不是一件好事。鄭問是唯一一個我曾經找來幫我畫《風雲》的人，就算《風雲》結束了，我也不會找其他人畫。

《風雲外傳》內頁的武打場面。

被鄭問燙醒的人

馮志明：
「他很孤單或很冷酷，
其實只是他沒有對手。」

是什麼時候找鄭問合作的？
馮：在1989年到1990年之間。

你是香港第一位找鄭問合作漫畫的，當時合作的內容是什麼呢？
馮：因為認識鄭問這個名字很久，我很喜歡他的作品，而且他的畫風在我們香港漫畫界內部掀起震撼。有一次突發奇想，《刀劍笑》某個故事段落裡面，有一個〈刀決〉系列就想到鄭問，請他幫忙做某個封面。這封面自由度很高，我們只給他四個字：「誰是刀王」，就是這麼簡單，即是刀中的王者，讓他自由創作。

《刀劍笑》是怎麼樣的一本漫畫？
馮：《刀劍笑》違反過往香港漫畫習慣的形式（即長篇），是以一段一段形式，大概五期到十期之間才有一個完整故事。剛開始其實就是靠故事和我們創作的態度慢慢吸引讀者。
《刀劍笑》的銷量應該是兩萬多本，當時的大公司會覺得「這種書不要賣了，砍掉重練吧！」因為兩萬多本在香港而言，是很少量。但《刀劍笑》剛開始出來時，第一集受到好評，之後一期一期的提升，最終都OK的，差不多接近十萬本。

拍攝時間：2018/09/25

馮志明，漫畫家，十七歲開始畫漫畫，1980年代以武俠漫畫《刀劍笑》成名，《刀劍笑》於1994年改編成電影。

後兩頁圖：馮志明邀請鄭問繪製的《刀劍笑》封面。

所以那時候是邀請鄭問來香港畫漫畫嗎？

馮：不用不用。他很厲害，他有看《刀劍笑》，我們就用電話跟他說這四個字，然後讓他在台灣自己畫，再把畫稿寄到香港

我被鄭問的火燙醒

那你有親自去找過鄭問嗎？

馮：應該是1989年某一天，趕完稿去探鄭問。其實趕完稿很累，我是熬夜通宵沒睡覺，直接飛去台灣。到了那邊發生有趣的事，鄭問把菸遞給我，我手拿著菸，鄭問幫我點火，我就把嘴巴靠過去，然後嘴巴就被燙到了，因為菸還在我手上。這樣被燙了燙，人才醒過來。是累到這樣的。

你那時候應該是講廣東話吧，那怎麼跟鄭問溝通呢？

馮：因為當時我的普通話比現在更差，所以其實很多時候，是手語或筆寫。第一次見到鄭問時，主要都是問一些製作方面的事宜，其他事情不大會聊。

後來你在香港收到他寄來的畫稿時，他有符合你最初的期待嗎？

馮：每個人都覺得「哇！」，拍案叫絕。他的風格，加上他有一種構圖思維，是很棒的。以前香港比較是自己做自己事，很少與別人合作，那次合作，是香港比較首創的。

他的作畫模式跟你很不同嗎？

馮：因為我們不是正式的學技術，我們這年代大部分，只是一筆一筆畫出來而已，畫多了而純熟，而據我所知，鄭問的基礎很深厚，很正統的學習出來，加上他自己風格。

你後來跟馬榮成等人開了「漫畫天下」書店，1989年《阿鼻劍一》出版時，你還特別來台北談《阿鼻劍》香港總代理，當時第一批就訂了一千本書，為何對這本書那麼有興趣？

馮：因為我們過往看的大多都是像《刺客列傳》，那些都是彩色的，很少見到黑白的。我覺得一樣有他的風格，可以推介進香港市場。

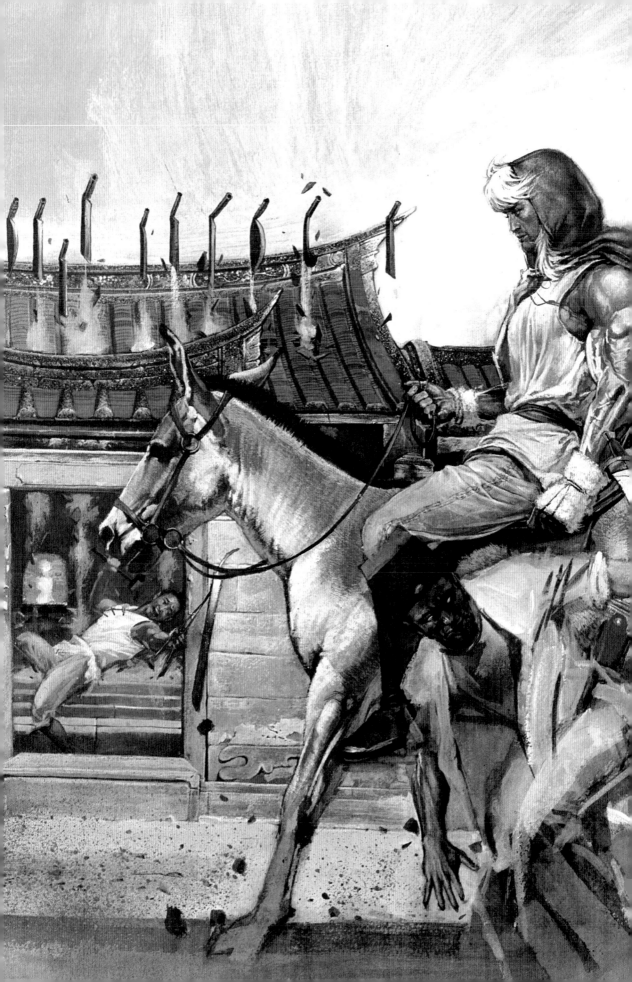

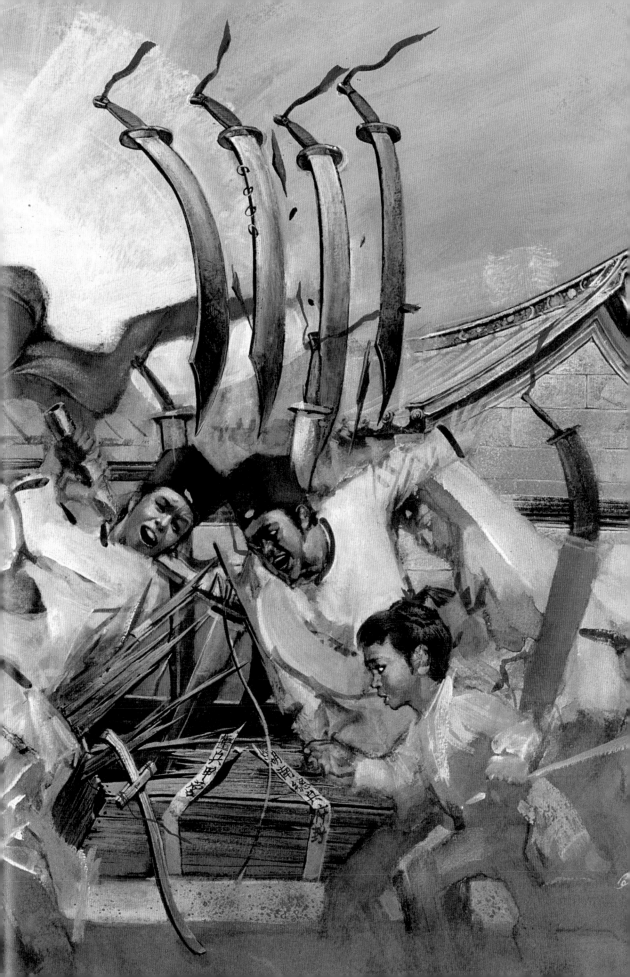

鄭問會以我們想像不到的角度製作招式

是因為武俠的題材嗎?

馮:喔……都不一定,是表現手法。因為鄭問的表現手法,它好像一幅很獨立的創作,但他又是在講故事。

他的表達手法,即武功的表達手法,是跟香港的角度不同。我們很多時候是以環境的氣勢,去營造一招式,或某些動作去達到招式的效果。但鄭問是會以我們想像不到的角度、方式去製作招式的表達手法。與我們香港的創作角度不同,可能是因為他本身所涉獵的東西很多,比如插畫、雕塑諸如此類,所以他看的角度與我們不一樣。

讀者的反應如何呢?

馮:大部分看過的讀者是會滿意的。雖然它不是類似我們香港主流的風格,但大家都是接受的。加上他的畫的功力,很多讀者都覺得是棒的。

是因為鄭問的畫功,才讓你之後以自由人書屋來出版《鄭問特刊》、《鄭問繪畫技巧創作畫冊》嗎?

馮:其實主要我參與是很少的,主要是我的合夥人劉定堅,劉定堅屬於生意人,他會用生意的角度去看鄭問作品,他覺得有價值。

香港自由人出版的《鄭問繪畫技法創作畫冊》。

《鄭問繪畫技巧創作畫冊》這本書解析了鄭問的畫法,漫畫家公開自己的畫法在香港很普遍嗎?

馮:從我們新一代的漫畫家來說,如馬榮成,其實在他的書後面,也會有一些技術的描寫,或是說教你做一些簡單的事情,或是如何打網、如何製造一些氣氛,即用什麼去製造氣氛,會加這些進去。鄭問這個會加更多,鮮為人知的事情,即正如剛才我提到,原來鄭問的製作方式,有許多非顏料的添加,這本書就有提到。還有像把報紙弄皺了,把顏料鋪在報紙上,然後印上去,這就已經做到這效果—像石頭、有點裂紋這樣的效果。

鄭問不只單是漫畫家,他是藝術家

漫畫家難道不會害怕分享畫技後,技巧被別人抄走嗎?

馮:不會怕告訴別人,那不是祕方,不是獨門祕方,祕方是你的雙手。

我告訴你這樣做，不是每個人可以做到。如果一個畫家心胸那麼狹隘，他是無法成為畫家。

他來香港畫《漫畫大霹靂》時，你有碰過他嗎？

馮：我在公司附近茶餐廳遇到他時，他一個人吃飯。其實聊了幾句，感覺不大開心，可能是工作上，不大能達到他的意思，類似這種感覺。他好像不大適合這個市場。

當《漫畫大霹靂》連載時，你有看嗎？

馮：他的畫是無可置疑的，而旁邊的配合，能否合得上他的味道或風格出來，我覺得差一點，就是說做不到他的特色出來，即太過刻意去迎合香港人口味，反而不是一件好事。

因為在香港懂得用毛筆的人少之又少，尤其是助理。所以我知道他過來寫這一套，我已在想：誰可以配合他呢？哪個助理可以配合他呢？我想不到香港有誰可以。所以我有點想看看出來後會有什麼效果。

有很多都是無法跟他的作品配合，因為他那些人體、表達方式等諸如此類的，是很「放」的，但在「放」的當中又有緊。基本上，香港的助理大部分也僅是雕工，雕得很細緻很細緻，但沒有畫味。所以，如何配合呢？我很早已有這樣的懷疑，所以出來的效果，其實是無法配合他的。

你從1989年第一次見到鄭問，後來鄭問又去日本、香港發展，你覺得他在追求什麼？

馮：我覺得他在追求自己的某一個頂峰。雖然十多年前他已是台灣國寶，每一個創作人到每一個階段，都有一個挑戰。就是說，他來香港可能是一個有理想的挑戰，那做不做得到只有他自己知道。這真的很難估計他想要什麼，很簡單的感覺就是，應該是想來挑戰一下，挑戰自己。

人們會覺得他孤單，或他很冷酷，其實只是他沒有對手。

鄭問不是單一漫畫家，他是藝術家

三年之後又三年的《阿鼻劍》電影

劉偉強：
「從看這漫畫時，
我就很想原汁原味表達出來。」

你是看漫畫長大的嗎？

劉：我想那是在很多年前，我們都是看漫畫長大的。那時在髮廊剪髮時，店家放了一堆漫畫，就在這時候可以看。自小開始對漫畫產生興趣，記得那時有香港的《13點》、《老夫子》。當然，小時候不懂分辨，長大後，比較影響的有《小流氓》（按：後期更名為《龍虎門》），那時我們十分緊貼每一期。畢業後，出社會工作那時有許多香港、台灣和日本漫畫十分影響我們。進入電影業後，開始想，「咦，是否可以利用漫畫改編成電影呢？」起初，我記得在1995年，我開始改編《古惑仔》。

你看漫畫時的特寫，那是有戲的

怎麼開始接洽《阿鼻劍》電影版權？

劉：那時很幸運，我用漫畫改編的電影票房都不俗。大約十多年前，開始接洽版權問題。那時台灣最突出的是《阿鼻劍》，我十分喜歡。很快就得到時報文化的馬利先生（按：郝明義）回應，之後相約在尖沙咀。我們開始談，我表示自己很喜歡《阿鼻劍》，希望可以把版權賣給我，他也很快就答應，我們就把《阿鼻劍》版權買下來，打算改篇成電視和

拍攝時間：**2018/09/22**

人物檔案：劉偉強，香港電影導演及攝影師。以《無間道》獲得香港電影金像獎最佳導演。

劉偉強導演十分喜歡《阿鼻劍》曾經買下影視版權。

電影，接著我們就開始著手一些電影和電視的劇本。

《阿鼻劍》的哪些特質讓你特別有感？

劉：鄭問《阿鼻劍》用水墨畫方式呈現其風格，另一個特點是所謂的「文氣十足」，提到不同事情，例如地獄、醒覺、貪嗔痴等等，這些是比較文學的，我們會形容是很重文學、文藝意識的。

鄭問的畫風已經讓你想到電影畫面？

劉：我一看鄭問的留白就覺得很特別。即使不講話，也會使我想像到很多東西出來。你看漫畫時的特寫，那是有戲的，眼神在說話似的。漫畫本來是很「死」很「平」的，但他很多技巧，例如是一個特寫、一個人物坐下，你會感覺到演員的愁緒，這是很厲害的，一種反射出來的感情。所以鄭問就是有這種厲害，你也知道我算很挑剔的，像是這個骷髏頭，很有戲的、很細緻的，例如旁邊人的眼神如何投射在骷髏頭上，這感覺完全表現出來。

改編《阿鼻劍》最大的困難？

劉：最大困難是電視劇有40集，但漫畫只有三冊，我們必須重新安排一個秩序（按：交代前因後果）。到底阿鼻劍是什麼？何以影響整個武林？我們將阿鼻劍放大，例如將一百年前阿鼻使者的出現、阿鼻劍如何清洗武林。武林平靜許多年、又不知為何突然又有另一個阿鼻使者出現。

《阿鼻劍》哪些情節是你特別想呈現的？

劉：技術上，特技這些在今時今日我們是可以應付的，但人與人之間的細膩感情，我反而覺得更難。

第一場〈前塵〉，講到何勿生在山洞中，有老虎、有狼，兩父子在火堆中，這種父子情，我覺得比較重要。還有，何勿生老爸，這種上一代的因緣反而更難拍，即他與師妹的關係，再生下何勿生，「勿生」是指這不該生下來的，這種關係我反而覺得很好看。接著到了何勿生長大了，一個阿鼻使者跟著他，像是一個老師一樣，我覺得這些反而更好看，也覺得他想法很先進。這使你有許多空間去想像。還有一個婆婆，原來是一個很漂亮的女生扮的、她跟何勿生父親原來也有一段情等等，這些情節我覺得最好看。

劇組到香港實地採訪導演劉偉強。

我會等，我不想把漫畫改得支離破碎

為何阿鼻劍的改編會花那麼長的時間？

劉：其實我們構思了很久，也多次續約，真的「三年又三年，三年又三年」（按：《無間道》經典台詞）。這是因為我太喜歡這漫畫，我不想為了賺點錢拍連續劇，而破壞了《阿鼻劍》名聲。大約十年前，有一次我專程請馬利先生到香港，那時我有兩間工作室是專門放阿鼻劍資料，我向馬利說，因為我們太喜歡《阿鼻劍》，做了許多資料搜集、概念圖，也做了許多次劇本，但許多我都不滿意，砍掉重練，同時面對投資者壓力。本來我們打算先拍電視劇再拍電影，但後來我們和投資者也改變了初衷。投資者是八大電視台的楊登魁先生，他是一個十分重要的投資者，他也很支持我們，表示「如果你那麼喜歡，那就慢慢來，我們再做最大努力去製作」。

《阿鼻劍》在電影籌備上遇到什麼困難？

劉：電影方面，我們遇到的主要是審批問題，因為《阿鼻劍》講地獄、講佛教、講貪嗔痴等等，這些主題仍然是無法通過，反正就是過不了。但是，我說我會等，我不想把漫畫改得支離破碎，不想失去我從前看漫畫時的那種地獄概念、貪嗔痴概念、劍痴概念，或是其他人物、造型等等，這些元素我盡量不想改動，我希望電影可以保留原作的原汁原味。除了我改了ending，因為原著沒有ending，所以我要改。我十分堅持，我要等，我想要保留鄭問先生的造型、水墨風格、人與人之間的各種概念，例如父子概念、夫妻概念，以及其他人物角色的概念等。從第一次開始看這漫畫時，我就很想原汁原味表達出來。

（按：目前，導演劉偉強與《阿鼻劍》影視版權已經到期，暫無續約）

以鄭問學生的
姿態出道

陳某：
「看到他的真跡的時候，
整個人會崩潰。」

為何你被稱為「少年鄭問」？

陳：因為我模仿他。

模仿？

陳：從小就很喜歡看漫畫，那時突然間看到鄭問老師的《刺客列傳》。這一本讓我書非常震撼，香港有兩種漫畫就是港漫、還有日本漫畫，兩種形式上分的很清楚的，港漫就是打鬥，日漫是多元化的。但是港漫就是沒有特別的歷史特色的東西，自從我看到這一本的時候，突然間看到有一種華人的文化放在漫畫裡面，就是中國的畫完全融入漫畫裡面，覺得很震撼，那時鄭問老師畫風非常吸引我，所以就開始一直模仿鄭問老師的作品。

你的作品《不是人》得到了東立漫畫新人獎，你當初是因為鄭問的緣故才把作品投到台灣參賽嗎？

陳：我以為鄭問老師在東立工作，我覺得好想在裡面嘗試一下，然後我得獎之後真的見到鄭問老師了。在我腦海中已經想像他是一個怎麼樣的人，然後我一看到他完全是我想像的那一種，就是很隨和的大師。

拍攝時間：**2018/09/27**

人物檔案：陳某，香港漫畫家，有「少年鄭問」之稱。先後推出過《不是人》、《火鳳燎原》等以中國三國為題材的漫畫。《火鳳燎原》（2001年開始創作）於香港、台灣、日本、韓國、泰國、越南、新加坡皆有發行，目前仍在連載中。

《刺客列傳》曹沫。

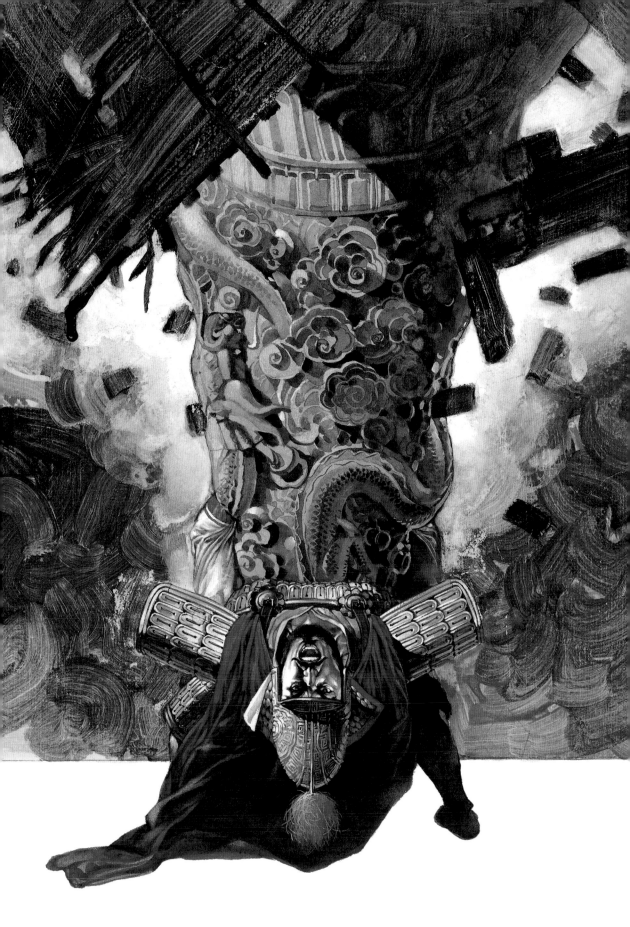

所以你是在台灣東立開始你的漫畫家生涯？

陳：對對對，因為我的風格不是港漫的風格，港漫的風格是很嚴苛的，他的線條要求是很俐落、有一種很精細的感覺，那就是馬榮成先生的那一種風格。我覺得台灣的漫畫的類型是比較多的。

有一次，我在鄭問面前說，老師我是你的學生，然後他沒有意見，我想他已經接受了我，那我就是用一個鄭問學生的姿態出道。

我一進公司就看到「萬歲」這兩個字，我覺得好感動。然後就看到鄭問老師了，之後每一次去台灣都會找他，有聊不完的話題。

你們約在哪裡聊天呢？

陳：我們會約出來在飯店，或是找一個地方喝東西，然後就走不了了，兩個人都一直在談話。

聊些什麼呢？

陳：聊些個人的生活還有創作上的東西，為什麼有些東西一定要這麼做，有些東西怎麼會那麼奇怪，然後大家都是一直在笑。還有預測我們如果做了漫畫、應該做什麼類型的東西，將最流行的元素放在一起會發生什麼樣的事情，一邊喝一邊笑，每一次都是這樣。

《鄭問之三國演義畫集》桃園三結義張飛、劉備、關羽。

所以鄭問跟你有很多話好聊？

陳：都是我一直在講、然後他一直在笑，他就是那一種什麼也見過了，然後聽你講就可能說我以前也是這樣想，他每一次都是哈哈大笑，然後就說如果我們這樣做我們一定很厲害，然後好好好好，就是這樣。

不敢太認真看鄭問的三國

你長期連載的《火鳳燎原》是取材於三國的故事，為何會對三國故事著迷？

陳：那是玩電腦遊戲開始的，三國應該是中國歷史上最多人熟悉的那一種題材。我的觀念是歷史是由勝利的人寫的，能在歷史留名的不一定是一般的人物，所以我會喜歡用一種比較客觀的方法去看三國，才會選司馬懿做主角。

鄭問也與日本合作過《鄭問之三國誌》，你有參考他的三國作品嗎？

陳：我有看，但是不敢認真看，因為壓力太大了，鄭問老師的彩稿能力太強大了，每一次看到的時候都會給自己壓力。

是什麼樣的壓力呢？

陳：我跟鄭問老師是那一種寫實型漫畫人，寫實型的漫畫到了某一個程度要再進入另一個層次是非常困難的，但是鄭問老師每一次都有能力再進入另一個層次。他是天才，他的作品在以前已經很強大了，但是你去細心看，他的每一部都有些微的成長，他不放過每一個細節，每個表情、每一個特殊的東西都可以講一個故事。

他會自己尋找一些新的方式去創作他的東西，所以你可以想像他用塑膠、用膠卷，還有用很多奇怪的東西去創作，那是我們漫畫家想像不到的，他的追求已經超越了我們一般漫畫家可以承受的。

畫給漫畫家的漫畫

你有看過鄭問的真跡嗎？

陳：看到他的真跡的時候，整個人會崩潰。我們看到鄭問老師的印刷品，只是他一半的功力而已。

「崩潰！」

陳：對對！鄭問老師是一個給漫畫家看的漫畫家，就是你可能畫技已經很成熟了，你才可以理解他畫裡面的那一種技巧是什麼，鄭問老師在畫技方面他可以讓你感受到誠意在裡面。他完全不是一個商業化的畫家，他只是在對自己武功追求的一個大師而已。

你來台灣時，常會跟鄭問約見面聊天，而當他在香港畫《漫畫大霹靂》時，你們有常見面嗎？

陳：我知道他一定非常忙的，所以他在香港的時候我們接觸的時間也不是很多，老師的狀態也是跟平常一樣，很豁達的感覺。

在香港聊天時，你有問他為何要來畫《大霹靂》嗎？

陳：有有有，其實只是一種表達方式而已，就是他一直在嘗試他的新風

《鄭問之三國演義畫集》趙
子龍。

格，比如說他的漫畫套入港漫是怎麼樣的感覺，那只有他才知道的，我
們很難去想像他會做出什麼。

我覺得他想用自己的方法帶出另一種可能是鄭問式的港漫，漫畫家喜歡
挑戰是一個很不錯的事情，我也很想嘗試，但是我比較懶惰。鄭問老師
是一種比較像怪物的人，他非常喜歡畫畫，他是我見過最喜歡畫畫的
人，他唯一的嗜好是畫畫，他對畫技的追求是非常強大的。

香港拍攝筆記

鄭問在1989年就曾幫港漫《刀劍笑》畫封面，到了2000年更赴港一年多繪製20集的《漫畫大霹靂》，當時港漫已經過了高峰期，但鄭問仍堅持隻身到香港工作、挑戰自我。鄭問的妻子王傳自回憶道：「當時我們剛從日本回來不久，可是鄭問對於香港《漫畫大霹靂》計畫超興奮的，他講到眼神發亮，因為他從小就喜歡布袋戲，談到這個合作他很開心，所以我也支持他。」

劇組循著鄭問的足跡，在2018年9月22日到9月27日拍攝鄭問在香港曾走過的痕跡、共事的人，還走訪了漫畫店，漫畫店張老闆以消費市場的觀點分析：「鄭問自己想在畫方面尋求突破，去玩一些不是以前香港讀者喜歡類型，《阿鼻劍》很武俠風的，這是很適合香港讀者看的，但反而《深邃美麗的亞細亞》比較是另一種嘗試創新的風格，也有一些讀者喜歡的，但我覺得反應好像沒有之前的作品那麼好。就是說，如果是牽涉一些歷史元素，像《東周英雄傳》、《刺客列傳》就會受歡迎，尤其是《刺客列傳》，因為有武打，香港讀者很喜歡看武打。所以《阿鼻劍》和《刺客列傳》也是香港最受歡迎的鄭問作品。」

導演徐克很喜歡鄭問的作品，在香港時也曾碰面，上圖是他送給鄭問的簽繪卡。

鄭問的作品也受到香港導演喜愛，包括周星馳、徐克、劉偉強，徐克曾經手繪一張作品給鄭問，而劉偉強為了將《阿鼻劍》搬上大螢幕已經折騰了三年又三年、三年又三年。製作團隊本來也計畫要採訪周星馳與徐克導演，遺憾未果。

香港的拍攝工作在短短六天裡完成，必須歸功於陳果導演工作團隊兩名大將Sammi（陳智芬）和Yuki（梁麗敏）事先的預訪、勘景與聯繫，在她們的協助下，劇組分秒必爭完成所有採訪與攝製。至於動畫的拍攝，也是在有限的時間裡進行，導演王婉柔回憶：「在香港的工作節奏超緊張的，動畫裡鄭植羽的梳化就直接在麥當勞的餐桌旁進行！」

十年,
一場遊戲一場夢
2003-2012

04

黃博弘:「當時就中國大陸的美術來講,美術的硬底子大概跟台灣不會差太多,但是在想像力上面當然是台灣好很多。」

雷軍:「鄭老師是我請來的活菩薩,大家一定要尊重他。」

李凱:「為了防北京的靜電,老師穿著一身灰灰的電機工衣服,和我想像中大師的模樣完全不一樣。」

沈烽亮:「鄭老師以前告訴我們,美術裡面最重要的事情,其實是要讀書……」

鄒濤:「應該說它就不能被稱作是一個完整的遊戲產品,更像是一款鄭老師的藝術秀,其實是達不到我們的商業目的。」

商偉光:「看到真跡的時候才理解老師為什麼去那樣做、那樣說……」

中(國)CHINA

從北京到珠海
他很想要挑戰

鄭問的中國助理們

2018年的故宮鄭問展呈現鄭問創作生涯的各個階段，其中《鐵血三國志》是聲光效果最吸引人的展區，許多人看了展覽才赫然發現鄭問曾經投注大量的時間和精力在遊戲產業。從中國飛來台灣看展的鄭問中國門生蔣曉光，使勁地盯著每張畫，熱切地想要感受每一個筆觸、看透每一幅的構圖。在中國長期跟著鄭問工作的商偉光，則在展區待了很久很久，他說：「看到真跡的時候才理解老師為什麼去那樣做、那樣說，看展時心情很不好，怎麼我們來了，老師卻走了。」

跨過海峽的緣分

2017年3月26日，鄭問的台灣弟子練任打電話給商偉光：「別傷心啊，老師走了。」在電話另一頭的商偉光怔住，他在2016年才發表了一款遊戲作品，一直想飛來台灣給鄭問看一下、聽聽鄭問的意見，沒想到來台灣竟然是參加鄭問的告別式。當看到鄭問的遺體火化、成了一縷輕煙，商偉光、鄭允、蔣曉光、禹海蓮、宗祥智、李磊等這些鄭問在中國密切往來的弟子們，淚水再也止不住，從2003年底大夥兒共度將近十年的時光，成了無法再複製的印記。商偉光說：「老師就是爸爸的感覺，老師去世了以後，我們經常聊老師的事情，吃便當的時候，更會想起老師，

遊戲《鐵血三國志》主視覺。

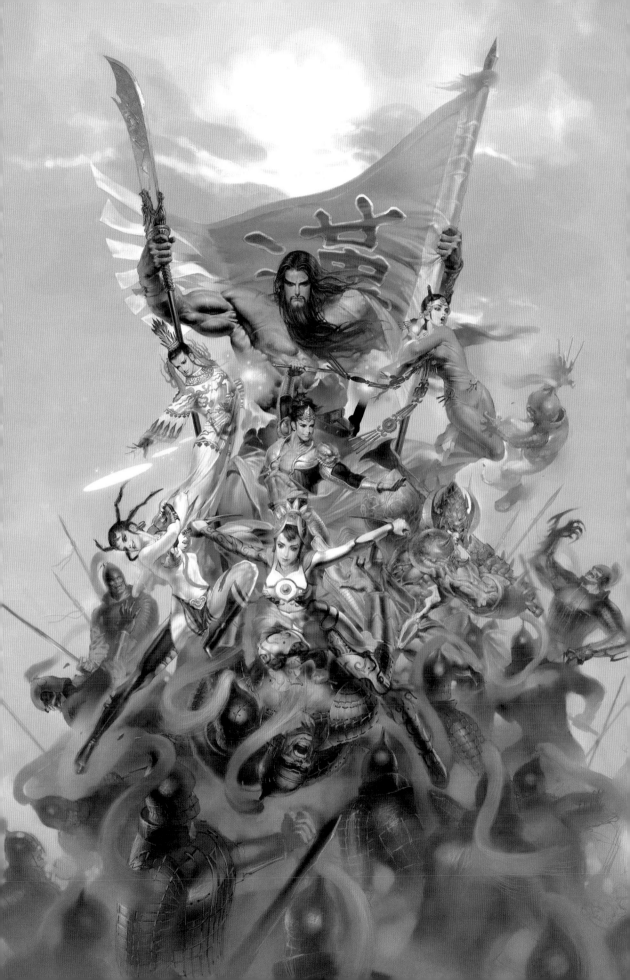

因為我們以前太常跟老師一起吃便當了。好想把作品拿給老師看、讓老師罵一罵。」

這群鄭問在中國的弟子，現在都是中國遊戲產業各據一方的重要人物，李磊、禹海蓮、蔣曉光在金山世遊擔任美術與技術部門的主管，宗祥智與鄭允則在西山居互動娛樂領導美術部門，商偉光在上海盛趣遊戲擔任美術要職。他們大學一畢業就與鄭問共事，鄭問開啟了他們美術設計之路，共同挑戰華人第一個3D線上遊戲《鐵血三國志》。他們和鄭問朝夕相處，一路從北京打拚到珠海，這款線上遊戲最終雖沒有成功上線，但是這群中國青年的人生曲線卻徹徹底底的不一樣了。

打造第一個華人3D大型網路遊戲

1990年代末就在台灣拓展遊戲產業版圖的「華義國際數位娛樂股份有限公司」負責人黃博弘，看準中國線上遊戲市場大有潛力，於2000年大刀闊斧的在北京設立公司。當時遊戲產業多半停留在2D階段，但黃博弘大膽地走在市場前端、擬開發3D的網路遊戲。在硬體上，他從美國引進最好的引擎；在軟體上，則想找頂尖高手，讓華人的遊戲產業能產生重大的變革。由於遊戲設定的主題是三國的題材，黃博弘首選的美術總監就是鄭問，他說：「因為之前在日本發行的《鄭問之三國誌》非常有名，而且鄭問是國內最能夠完美詮釋三國的畫家。」

2003年下旬，鄭問爽快地答應黃博弘的邀請，隻身去北京工作，這一去中國就是十年的時光。鄭問的妻子王傳自說：「他很想要挑戰。只要是畫畫工作他都超喜歡的，他很有企圖心想把他的東西整個融合。因為那時候我們還有兩隻大狗狗在家裡，所以我不能去北京，都是植羽利用寒暑假的時候，一個人到北京去陪爸爸十來天。」

鄭問離開妻子與孩子，卻在北京靜安區的辦公室遇見了一群大孩子，對這群初出社會的青年來說，鄭問是像神一樣的人物。宗祥智小時候看《畫王》雜誌裡的《深邃美麗亞細亞》就被迥異於日本漫畫的風格所吸引，對鄭問徹底折服；鄭允則是買了《鄭問之三國誌》後，遊戲沒怎麼玩，卻把磁碟片裡的畫作拷貝出來，點開每張畫一看再看。對這群二十出頭的孩子來說，鄭問的風格是亞洲獨具。當真正有機會和鄭問共事時，不少人嚇了一大跳，李凱說：「為了防北京的靜電，老師穿著一身灰灰的電機工衣服，和我想像中大師的模樣完全不一樣。」這個不起眼的大師，對他們日後的工作方法與藝術眼界有了天翻地覆的影響。

於珠海拍攝曾任鄭問中國助理李磊和禹海蓮（右）。

雖然這些年輕的同事多半受過完整的美術教育，但進入遊戲產業幾乎都是重新開始學習，鄭問事必躬親地教他們畫畫、幫他們修圖，《鐵血三國志》的角色設計多半出於鄭問之手。

黃博弘說：「當時就中國的美術來講，美術的硬底子大概跟台灣不會差太多，但是在想像力上面當然是台灣好很多。」儘管3D動畫對鄭問來說是全新的領域，但鄭問上手非常快。宗祥智便指出，鄭問很勇於嘗試新的媒材，漫畫《萬歲》就已經有很多畫面是電腦繪製，所以他對電腦繪圖非常熟稔，初期都是他指導著這群年輕工作者使用軟體，碰到3D的形式，鄭問也能迅速切換，商偉光說：「那個軟件在老師手裡不過就是工具，他總有自己的一套方法去使用。」

為了研究遊戲產業，鄭問在中國玩遍各種遊戲，通盤了解遊戲的設計與趨勢，尤其暴雪娛樂出品的《暗黑破壞神》和《魔獸世界》是他最常研究的案例。宗祥智說：「《魔獸世界》影響老師對開放大世界概念的理解，因為老師以前不玩網路遊戲的，他大部分時間在創作，而《暗黑破壞神》則影響老師對於角色的塑造。」一如黃博弘的預期，鄭問很快地建立北京華義美術設計的根基，當時鄭問帶領三十人上下的專業團隊。由於北京遊戲產業求才若渴，往往鄭問才訓練好一批人，人才很快就被同行挖走，黃博弘說：「我們那時候真的很像遊戲設計的黃埔軍校，鄭問不藏私地教這群年輕人。」

你懂了嗎？不斷打磨精益求精

黃博弘常往返於北京與台北，每次他到北京辦公室，都看到鄭問親力親為，他指出，為了教這些年輕人，鄭問一筆一筆畫給所有人看。所有的美術畫完之後，鄭問還會再修過一遍。在共事的過程中，鄭問最常問弟子們：「你懂了嗎？」

禹海蓮憶起，鄭問曾要她畫一顆石頭，還要那顆石頭能夠講出一個什麼樣的故事，同時得表現出為何這顆石頭非要她畫不可。在鄭問的帶領下，這群年輕的同事必須了解每個素材的前因後果，要挖掘每個物件存在的意義與表情，而非制式地畫一個東西在桌面上。

哪怕是遊戲中的小角色，鄭問都非常講究，李凱說：「老師就說你小角色可能沒有主角那麼帥，但是他也要有血有肉，要讓人感覺他是真實存在的，小角色間也要彼此有所區別的，必須找到每個小角色可以打動人的點，你要想他是什麼職業的？他有過什麼經歷？他為什麼會長成這樣

於北京拍攝曾任鄭問中國助
理商偉光。

的臉？」在鄭問的啟發下，不管主角配角，人物都有人生履歷，而非平平淡淡地呈現。甚至，遊戲中的一抹牆，都要有故事感，李凱初期為了畫一堵牆就畫了六個月，一件作品修改超過一百次更是常態。

李磊提起鄭問常常半夜想到一個點子，第二天一到辦公室就把大家叫到辦公桌前，興奮地說：「老師昨天晚上又想到一個什麼樣的好點子，然後這個東西應該怎麼做，老師昨天晚上畫的，就是這樣……這樣的意思，你們懂了嗎？」他們望著眼前思想前瞻的巨人，猛點著頭，禹海蓮遺憾地說：「我們那時候真的是太年輕了，老師的思想太超越，如果我們那時候跟得上老師的腳步、完全理解老師的想法，或許《鐵血三國志》的命運就不一樣了。」

造型設計結合東西美學天馬行空

除了美術設計的卓越成績之外，鄭問對於遊戲整體情節的鋪陳與美學表現手法，更讓年輕的同事們讚嘆連連。策畫組李昊提及，遊戲有一幕是山賊希望玩家操縱的角色能打倒山賊，然後使水源能夠灌溉良田、解救山下的百姓，最後少女會在通關的時候，選擇自我犧牲。鄭問在這樣的情節設定下，讓從山上沖下的瀑布後方有一尊佛祖的雕像，且規劃了兩道水流從佛祖的眼睛流下來。詩意又多重指涉的表現形式，將遊戲設計帶到了藝術的境界。

在遊戲設計這個領域，鄭問的施展越來越奔放，宗祥智表示，鄭問明白遊戲可以不要那麼嚴肅，可以比電影或是漫畫更誇張、視覺效果可以更極致。宗祥智說：「比如趙雲，我們可能認為趙雲是一個勇猛的武將而已，但探究他的本質，趙雲不但是武將還是個美男子，鄭老師就會將趙雲的形象更加極端化，塑造了一個不但是一身純白，而且極端秀美的造型。」在修圖改圖的時候，鄭問往往只是將子弟兵的作品點幾筆，整個眼睛與表情就活靈活現，讓人物瞬間立體起來，宗祥智說：「老師就常幹這種讓我們目瞪口呆的事。」

最讓同事們驚豔的，就是鄭問將中國元素的變形與再造，讓每個角色有全新的氣質。商偉光指出，鄭問可以用傳統的宮中美女去做變形，他保留了非常華麗的鳳冠，在身體的設計上卻是漫威英雄的緊身衣款，東方與西方的圖騰重新包裹在這個女人身上，此外，鄭問有時候還會將角色加上華麗的翅膀，翅膀的每一個細節都是用中式傳統的意象去變形設計。商偉光說：「老師借鏡了其他風格的設計後，他所創造出的新東西

於北京拍攝曾任鄭問中國助理鄭允與李凱（右）。

於珠海拍攝曾任鄭問中國助理宗祥智與蔣曉光（右）。

還是會流露地地道道的中國味。」

造就鄭問無邊無際想像力與創造力的關鍵，就是廣泛的閱讀。在他的案頭有畫冊、有小說、有時尚雜誌等各式各樣的書，而且他固定去買書。鄭允說：「老師的閱讀是全方位的，他會去研究各國服裝週的資料，在現代的版型裡找人物設計的靈感。」現代的剪裁加上三國古典的元素，讓《鐵血三國志》整體的設計到現在來看都不過時。鄭問常鼓勵同事們多涉略、多閱讀，時任西山居的總經理、後來在盛大遊戲任職沈烽亮說：「鄭老師以前告訴我們，美術裡面最重要的事情，其實是要讀書，這一點無論對你的職業生涯、對你的未來規劃、對你的畫畫技巧，都非常重要。所以他的作品為什麼那麼有內涵，天賦是很重要，但是還有無數的這種知識在裡面。」

這些孩子……

因著《鐵血三國志》計畫來到中國的鄭問，一方面要啟動中國遊戲產業從未誕生過的超大型3D線上遊戲，一方面還要帶領一群初出社會的年輕團隊，眼前的三十多位員工都像一張張的白紙，王傳自說：「鄭問把他們當自己的孩子。不僅生活作息都管，吃飯也管，因為他們的年紀也差不多讓鄭問當他們爸爸都OK，所以他每次回來都會說這些孩子、這些孩子……」

同樣姓鄭、不論是工作或是生活常跟在鄭問身邊的鄭允，常被誤以為是鄭問的兒子，他說：「老師這些年培養我們的時間、和我們在一起的時間，要比植羽長。」宗祥智也說：「老師介紹我們給植羽時，不是說這是爸爸的同事，而是這個哥哥、那位哥哥，就是像介紹親戚和家人一樣。」

鄭問在中國的日子，從早到晚都是跟這些孩子度過。他早上總是第一個到公司，然後看著這些孩子來上班，解決孩子在工作上碰到的難題，中午則吆喝著大家一起午餐，當有靈感時，會叫大家趕快到他的辦公室集合，在檳榔與煙霧間腦力激盪。每天下班，鄭問總是等到這些孩子都離開位子了，他才離開。李凱憶起珠海時期，鄭問常請大家去星巴客喝咖啡，他說：「老師總是點藍莓起司蛋糕搭配一杯焦糖瑪奇朵，甜膩的那種。」鄭允笑著說：「基本上我們那會兒全是被老師餵胖的。老師一點就點一桌的東西，就各種胡吃，一個個的全都胖了，然後就逼著去減肥。」而在珠海下班後，李磊總會陪著鄭問散步回家，在散步途中又會

遊戲《鐵血三國志》角色設定。

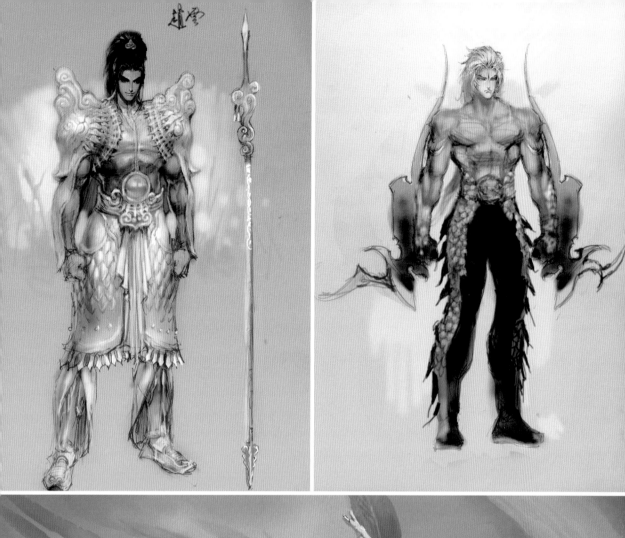

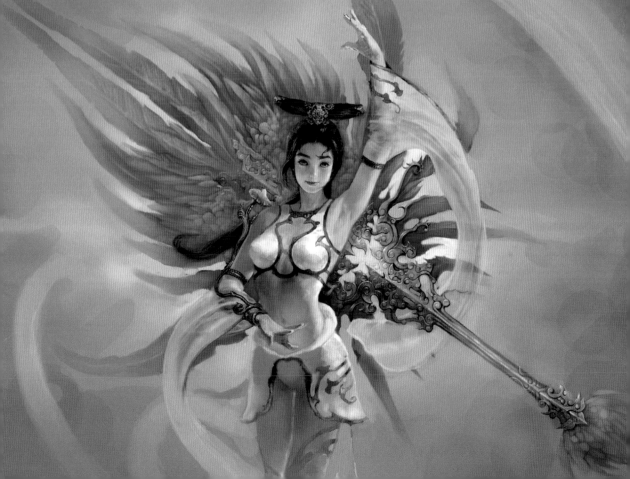

帶著李磊去吃宵夜，李磊回憶道：「老師超愛吃那個印度小廚，每次都強烈推薦咖哩椰子雞。」

職場難免有聚散離合，擔負管理職的鄭問面對要離職的同事，還會貼心地幫同事寫推薦信，商偉光說：「他以鄭問的名義寫推薦信而且還寫兩封，他怕你掉了一封或者說你只發那家公司沒有錄取，那還有一封推薦信。我覺得老師表面上很嚴厲，實際上很寵大家。」

這些孩子第一份工作就跟了鄭問，人生中許多第一次也是鄭問開啟。商偉光說：「老師教會我怎麼剝螃蟹，以前我吃螃蟹都是直接咬的，但老師教我要掀殼、爪子怎麼通出來、哪個地方要挑掉，現在我剝一隻螃蟹只要一分鐘半的時間。」李磊則永遠記得第一次坐飛機就是跟著鄭問，鄭問教他怎麼繫安全帶。念及年輕同事們的生活安全，這些孩子人生中的第一具滅火器也是鄭問送的，禹海蓮說：「老師給每人發一個滅火器，他還會關心大家家裡的門窗是不是很牢靠。」

鄭問與助理們從北京坐臥鋪火車前往珠海，經過一夜後抵達廣州站。

鄭問對這些孩子的照顧無微不至，小到該吃什麼怎麼吃，大到買房子結婚他全部參與。這些孩子有不少人因為鄭問的提醒而在珠海買了房子，宗祥智說：「當時我們還很年輕，還沒意識到中國的房價會飛漲，不過老師就要我們先投資、先買房，甚至還無息給我們貸款。」

商偉光也表示，當時鄭問還很熱心地帶大家看房子、挑房子，李磊說：「老師會看座向、還會注意房子會不會潮濕，對施工品質很講究，很怕我們買到海砂屋。」鄭問在中國就是以家長的角色幫這些孩子們規劃未來。他甚至還當他們的證婚人，商偉光說：「我是這個團隊裡第一個結婚的，然後老師給我包了一個可以埋單的紅包，還當了我的證婚人，結個婚能找大師來證婚我覺得這個是非常非常難得的。」2008年李磊結婚時，鄭問無法出席李磊老家的婚宴，還貼心了錄製影片傳遞祝福。

鄭問與中國助理們的生活情境。

《鐵血三國志》的難產讓鄭問決定離開中國，在回台灣前，他帶了這些孩子到香港進行畢業旅行，一路帶他們吃最好吃的餐廳、住最好的旅館，禹海蓮說：「那個酒店是我這輩子住過最貴的一個酒店，然後進去裡面就可以看那個海港，好漂亮。」她印象中的香港行就是一群人一直走一直走，有時候走了一個多小時，就是為了吃鄭問覺得超好吃的墨魚麵。

鄭問完全就是抱著好東西要跟好朋友分享的心情，帶這些孩子體驗最好的。禹海蓮深刻地記得，鄭問的腳程好快，她常在後頭望著他的背影、跟得氣喘吁吁。

香港行，就是鄭問與這些孩子最後一次的相處。

《鐵血三國志》策劃左起謝徐春、龍飛、李昊。

美術和程式間的終戰

鄭問和這群中國的弟子因為《鐵血三國志》而結識，共事時鄭問是嚴師，下班後鄭問是慈父，整個團隊就像命運共同體般，跟著《鐵血三國志》開疆拓土，成就當時中國遊戲產業上美術設計的超強艦隊。但是超強艦隊面對中國遊戲產業甫剛崛起，程式與企劃能力跟不上美術設計的高度發展，就像跛了腳的巨人，孤獨地面對遊戲市場波濤洶湧的挑戰。黃博弘想起了北京的草創時光，他說：「我們天天面臨別的公司來挖角，因為我們的產品在網路上面非常受歡迎，今天來挖這個明天來挖那個。」儘管黃博弘請鄭問坐鎮美術設計，將美術做到極致；還邀請了音樂大師史擷詠負責音樂設計，產品的音樂都已經完成，但是遊戲的程式一直做不出來。黃博弘感嘆的說：「我不禁懷疑應該是我們台灣人在那邊做公司，管理上面可能水土不服，後來我就找了金山軟件的總經理雷軍（現小米手機總裁），我跟他講說，這個作品我們已經投了一半的錢，那我把這個團隊送給你，你繼續出一半的錢來做，做好之後台灣的版權就給我，中國的版權就給你，那世界的版權我們大家就可以分了這樣子。」雷軍允諾了這個交易，當時雷軍很看好鄭問，直說，「鄭老師是我請來的活菩薩，大家一定要尊重他。」

2005年金山軟件接手後，鄭問是金山三國工作室的總經理，直接歸在總裁室裡，但《鐵血三國志》依舊陷入技術和美術之間無法協調的落差。由於金山最大的研發中心在珠海，決策者為了讓珠海可以提供更多程式上的輔助，便把整個《鐵血三國志》的團隊從北京搬到了珠海，希望靠金山在珠海最高端的技術支援，讓遊戲完成。但這隻超強艦隊到了南方後，還是擱淺了。儘管鄭問喜歡珠海勝過北京、儘管在這裡完成了不在計畫內的遊戲作品《月影傳說》，但從2003年到2012年底所奮戰的《鐵血三國志》歷程，無疾而終。

劇組在珠海採訪宗祥智，講述鄭問要求他們畫之前，要先探究角色的本質。

只要鄭問願意，鐵血當然可以上線

金山集團CEO鄒濤說：「從來沒有人說過《鐵血三國志》不上線，從來沒有人說不允許上線，對，其實或者這麼說吧，這個主動權一直是在鄭老師手裡，就是說如果鄭老師說我們上吧，我們肯定會上。但是也一樣，鄭老師從來沒有去提出過要上線。」花了那麼長的時間跟精力，從北京一路做到珠海，這款備受期待的3D遊戲，累積了目眩神迷的美術設

劇組在金山集團珠海大樓各處尋找合適採訪的地點。

計，但策畫的虛弱加上華美的藝術風格少了有效的程式系統驅動，一切徒留華麗又蒼涼的圖像。

面對這場終局，黃博弘感嘆地說：「遊戲就是這樣，程式沒有人做到80%就拿出來賣的，它只有0跟100，要不就做好、要不就沒做好。你想想看，我們拍電影也好，做音樂也好，各式各樣的創作有分好跟不好，但它不會做不出來。但是你只要跟程式有關係的東西，它就只有做得出來跟做不出來兩種，沒有好跟不好。因為你做到80%沒辦法賣，你做到50%也沒辦法賣，你就是要做完，讓人家可以完整的玩、沒有Bug，這個東西才是個產品。所以我們最後就是卡在技術這個部分，很可惜。」

鄒濤直接了當地說：「應該說，它就不能被稱作是一個完整的遊戲作品，更像是一款鄭老師的藝術秀，其實達不到我們的商業目的。」

沒上線的遊戲，卻樹立遊戲產業新標竿

遊戲沒有上線，可是鄭問卻為遊戲產業樹立了新標竿，當時擔任金山集團西山居總經理、現任職盛大遊戲的沈烽亮說：「鄭老師當時挑戰了……可能算是最難的一個（挑戰）。一個（挑戰）是網遊，一個（挑戰）是全3D，因為他的藝術想像裡面有很多這種很OPEN、很新潮的一些想法，包括：我能不能做萬馬奔騰？能不能做一些飛天入地？其實他的很多想法哪怕到現在，實現起來都還會有一些技術困難，但是你從畫面一想，就會覺得很有特色。」

對鄭問來說，遊戲設計是奔放而沒有疆界的，他以打造經典藝術品的形式為每個遊戲人物塑形。沈烽亮印象最深刻的就是《鐵血三國志》，鄭問將方鼎變成變形金剛，還學變形金剛跳舞。他說：「這些東西既是中國的東西，又有國際化的東西，真的會震撼人心。」只可惜無拘無束的創造力卻受困於程式能力，當鄭問想要表現一尊萬米大佛的震撼力時，以當時的電腦程式技術只能呈現八十公尺高，超過這個設定，電腦就跑不動了，程式運算能力完全無法應付鄭問的天馬行空以及精雕細琢。

走在時代尖端的孤獨者

當時負責《鐵血三國志》技術的代志強遺憾地說：「鄭老師走得太超前，就中國大陸的市場環境來講我覺得是超前了一些，在我們的整個團隊裡面，沒有一個人能夠，不要說是理解到老師的東西，能夠就是真

鄭植羽飾演紀錄片中鄭問動畫的身影。

金山集團CEO鄒濤表示，《鐵血三國志》策畫的虛弱加上華美的藝術風格少了有效的程式系統驅動，一切徒留華麗又蒼涼的圖像。

正接近到老師的東西的人都沒有。」若換到今日中國的技術環境，成就
《鐵血三國志》完全沒有問題，只能說鄭問起步得太早，而周邊的技
術、策畫、概念、程式完全追不上。

就代志強觀察，當時中國遊戲產業剛起步，不像現在有專業的分工，鄭
問在三國工作室裡的角色是製作人，除了負責美術之外，還要和程式溝
通，並且需要策畫統籌，樣樣自己來，代志強說：「老師不但是要做到
他本身的專業，還要做到管理，甚至做到去關心每一個人的喜怒哀樂、
生活起居，而另外一方面，就是你能感覺到沒有人能夠說得上話……就
是一種孤獨的俠客的感覺。」

儘管鄭問和年輕同事們生活緊密，但由於能進行深度對話的人太少太少
了，那巨大的孤獨感一直存在，商偉光指出，在北京有一段時間台灣音
樂家史擷詠和鄭問一起共事，那段時間特別能感受到兩位藝術家在異地
的惺惺相惜。他說：「兩個老師會站在一起握手說，鄭老師加油！史老
師加油！」

史擷詠在北京埋頭為《鐵血三國志》製作配樂，一做音樂就沒日沒夜，
兩人常在公司待到大半夜。據商偉光觀察，史擷詠可以躺在一張桌子上
就立刻睡著，鄭問則是拿個睡袋睡在桌下。商偉光說：「他們兩個交流
就是神仙的那種交流，我們當時都聽不懂。每次他倆講完都很開心，我
們都不知道為什麼，我們那時候年紀太小了。」兩位高手一起為《鐵血
三國志》努力，儘管遊戲最終沒有問世，但史擷詠為遊戲所做的《鐵血
三國志》交響組曲，入圍第16屆金曲獎（2005年）「最佳作曲人獎」、
「最佳跨界音樂專輯獎」、「最佳演奏獎」，這是《鐵血三國志》在台
灣最早留下來的印記。

在《鐵血三國志》陷入膠著的時候，金山集團決定這組已經練兵許久的
人馬暫停《鐵血三國志》，改而進行《月影傳說》的製作。在鄭問的主
導下，《月影傳說》以超高效率七個月內就完成上線，沈烽亮指出，月
影雖然只是2D的規模，但是鄭問還是設計出讓人眼睛一亮的視角，每個
細節都有巧思，像是少林寺的地磚是蹭亮蹭亮的，和一般想像的不同。
不過，沒有等到《月影傳說》發行，鄭問就離開中國回到台灣。王傳自
說：「那個硬體的機器一直帶不動他想要表現的一些方法跟美感的東
西，儘管調整了很久的時間，他也很挫敗，可能還有一些人事上的辛苦
讓他萌生退意、想要回來創作。」

遊戲《鐵血三國志》角色設
定，夏侯惇、呂布等。

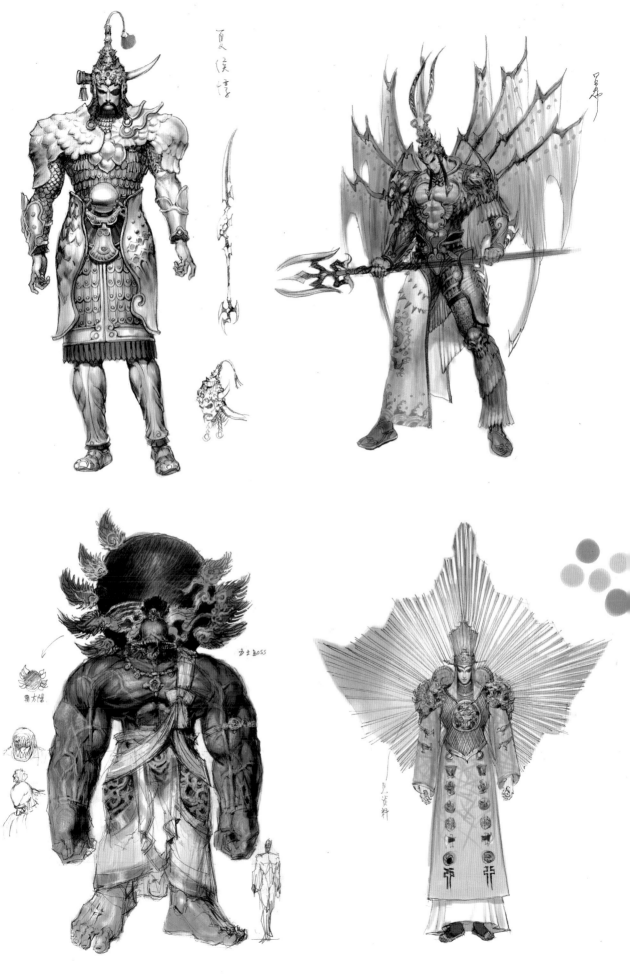

做遊戲可能不適合他

一路目睹《鐵血三國志》崎嶇發展的沈烽亮說：「說實在的，做遊戲我覺得可能不太適合他。」遊戲要顧及的面向太多，除了鄭問嫻熟的文史劇情、卓越的美術設計外，還要能夠跟電腦程式、玩法策略等面向配合。沈烽亮分析，鄭問很擅長演繹和鋪陳劇情，這些強項很適合做單機遊戲，但《鐵血三國志》是網遊，網遊很注重社交，也就是要設計一些場域讓一群人在那邊聊天、談戀愛、交朋友，然後互相打架、對罵，讓上線的人可以一路打架到凌晨，甚至一、兩個月，沈烽亮說：「就是這種砍砍砍、殺殺殺，我覺得其實不適合他，然後偏偏就導到這條路上去了，我覺得這個產品可能不是他想要的。」

二十多年前，中國還無法想像遊戲產業可以像現在這般風風火火，商偉光想起自己幼時（1995年左右），玩的都是日本、歐洲的遊戲，華文的遊戲則是玩台灣的電玩，最早接觸的是《仙劍奇俠傳》、《麻將》、《大富翁》等類型。台灣的遊戲帶動了中國的遊戲產業，鄭問的加入更讓遊戲產業的美學層次快速提升。雖然鄭問喜愛的三國故事無法在中國以遊戲的形式呈現，但他在這段時間所培育的人才，接力把中國遊戲帶到風靡全球的地位。

儘管《鐵血三國志》沒有上線，細看當時的設計，鄒濤覺得鄭問若去拍電影，應該會更好，會更符合他的創作意志。鄒濤說：「鄭問在遊戲這個行業裡，能夠給這個行業帶來一些不一樣的東西，或者說引領我們能夠在這個領域走到一個更高的高度上去。」

中國的遊戲經驗宛如一場夢

鄭問在中國從事遊戲開發前後將近十年，王傳自坦言，「對鄭問來說，在中國這段時間，雖然沒有辦法完成他的理想，雖有遺憾，但不後悔。倒是我一直心疼他的傻勁，不過，至少看到他關愛的這群孩子，一個個展現自信，就算鄭問後來回台定居，還是掛念著他們。當初回台灣後，一直要我幫忙買30片浴室止滑墊，寄到珠海給大家，擔心他們在浴室的安全。」最終，王傳自笑說，因為某些原因，後來並沒有寄出這批止滑墊，一直用了好幾年才用完。

鄭問在珠海的房子可以看到珠江口，江來江往，中國的遊戲經驗宛如一場夢。當時年輕的同事們現在也都四十歲左右了，他們終於懂了當時老

遊戲《鐵血三國志》角色設定。

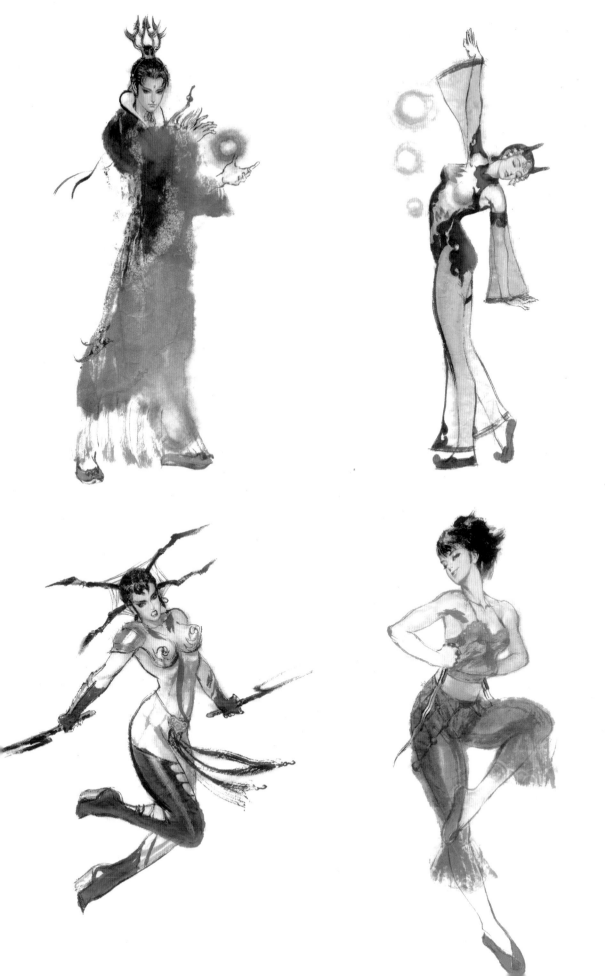

師在說什麼、想什麼、要表現什麼。王傳自在珠海井然有序的房子裡，看到鄭問在此生活的痕跡，茶几上、廚房裡、床頭邊總是會有一疊A4紙和筆，他隨時在思考、隨時在創作，王傳自說：「我為什麼要支持他去中國、去珠海、去北京，因為我看到他眼睛的光芒，他跟你講的時候就像小孩子那樣的一個心情，說他想要做的這個事情對他來講是多重要，所以我就是全力支持他。只要想做的事情，一定要做到很完美，這也是他成功的點。別人看到是很光鮮亮麗的一面，但是不知道他背後是比別人多了幾十倍的辛苦跟經營，這是只有他的家人知道的地方。」

遊戲《鐵血三國志》角色設定。

陆逊

姜维

乐进

太史慈

中國拍攝筆記

鄭問在中國前前後後有十年的時間,而這段時期是台灣人對他最陌生的時期,他一個人在此為了遊戲產業開疆拓土,專注的研發與創作。更重要的是,他帶領了一票剛出社會的年輕人,把中國的遊戲產業往更高的美學層次提升。紀錄片拍攝團隊於2018年12月19至24日在中國進行預訪,然後在2019年1月12至1月18日一路從珠海再到北京進行拍攝。

這群中國青年在談到鄭問時,常常講到哭,尤其在北京預訪階段,每天都聊到很晚,晚到受訪者甘願花很多錢搭計程車(因為地鐵都收班了)回到遙遠的家,也要把對鄭問的情感與感謝完整表達。

劇組也嘗試跟小米科技董事長雷軍聯絡,試圖訪問他和鄭問合作《鐵血三國志》的情形。不過,雷總助理回覆,「雷總近期都在出差中,在國內的時間太少了,所以不方便拍攝,實在抱歉。」

鄭問中國助理們檔案
李凱／藝術創作者,專長繪畫與服裝設計
李磊／金山世遊有限公司技術管理中心總管、主美、美術指導
禹海蓮／金山世遊有限公司項目管理中心總管、主美、美術指導,前騰訊魔方
宗祥智／西山居互動娛樂有限公司原畫設計部門總管、高級美術經理
工作室項目經理、魔笛工作室美術指導
鄭允／西山居互動娛樂有限公司主美
蔣曉光／金山世遊有限公司藝刃部門總負責人
商偉光／上海盛趣遊戲主美

《千年一問CHEN UEN》鄭問紀錄片電影製作團隊名單

製作、發行：牽猴子整合行銷股份有限公司
出品：郭慧敏（曼迪傳播有限公司）、 鍾孟舜、李俊樑
贊助：童子賢、張天寶、藝碩文創股份有限公司
監製：王師
編劇、導演：王婉柔
製片人：沈如雲
製片統籌：余靜婷
助理導演：古佳蓁
攝影指導：韓允中
剪輯指導：陳曉東
視覺特效統籌：張家維
視覺特效總監：郭憲聰
配樂：王希文
聲音指導：楊書昕
調光：黃怡禎
海外拍攝製片：張克柔（日本）、梁麗敏與陳智芬（香港）、吳強（中國北京珠海）

受訪對象

台灣
小川和久｜王傳自｜李容瑢｜吳曉筠｜林崇漢｜洪德麟｜郝明義｜徐治國｜張大春｜張莅｜
莊展信｜陳志隆｜黃強華｜黃健和｜黃博弘｜黃建芳｜黃升襄｜楊鈺琦｜鄭植羽｜蕭言中｜
鍾孟舜｜

香港
施玲玲｜施仁毅｜馬榮成｜陳某｜陳景團｜張瑞新｜馮志明｜黃玉郎｜溫紹綸｜劉偉強｜鍾
英偉｜鄺志德

日本
千葉徹彌｜池上遼一｜寺田克也｜高橋努｜栗原良幸｜宮路洋一｜森田浩章｜新泰幸

北京／珠海
代志強｜沈烽亮｜李凱｜李昊｜宗祥智｜禹海蓮｜商偉光｜鄒濤｜蔣曉光｜鄭允｜謝徐春

資料提供及授權

鄭問工作室｜大霹靂國際整合行銷股份有限公司｜大辣出版股份有限公司｜三三電影製作有
限公司｜中華電視公司｜中影股份有限公司｜中國時報｜天映娛樂有限公司｜台灣滾石音樂
經紀股份有限公司｜字得其樂有限公司｜金山軟件有限公司｜亞洲電視數碼媒體有限公司｜
東立出版社有限公司｜金圓企業股份有限公司｜郝明義｜株式會社朝日新聞社｜高雄市立歷
史博物館｜夏門攝影企劃研究室｜財團法人中華民國消費者文教基金會｜張才｜華義國際數
位娛樂股份有限公司｜華納國際音樂股份有限公司｜滾石國際音樂股份有限公司｜臺灣電視
事業股份有限公司｜臺北市立美術館｜劉亦泉｜劉燕純｜聯合線上股份有限公司｜豐華音樂
經紀股份有限公司

鄭問：
「我總是在追尋，嘗試著捕追虛幻
與無邊的可能性。」

鄭問 CHEN UEN 1958-2017

本名鄭進文，復興商工畢業。早年曾在十二家設計公司任職，後來自行成立室內設計公司。
1983年在台灣《時報周刊》上發表第一篇漫畫作品《戰士黑豹》，開啟漫畫創作生涯。獲
得好評後又發表了《鬥神》及以《史記》中的〈刺客列傳〉為題材的水墨彩色漫畫《刺客列
傳》。
漫畫融合中國水墨技法與西方繪畫技巧，細膩而大膽，作品充滿豪邁灑脫的豪情俠意。
1990年受日本重要漫畫出版社講談社的邀請，在日本發表描繪中國歷史故事的《東周英雄
傳》，引起轟動。1991年更獲得日本漫畫家協會「優秀賞」，他是這個大獎二十年來第一
位非日籍的得獎者。日本《朝日新聞》讚嘆他是漫畫界二十年內無人能出其右的「天才、鬼
才、異才」，日本漫畫界更譽為「亞洲至寶」。
除《東周英雄傳》外，《深邃美麗的亞細亞》、《萬歲》、《始皇》等均是日本時期的雜誌
連載優秀作品，同時受邀擔任日本電玩遊戲美術設定，推出《鄭問之三國誌》。進入2000
年，鄭問開始與香港漫畫圈合作，陸續發表《漫畫大霹靂》、《風雲外傳》等作品。2003
年，受邀到中國跨足電玩遊戲《鐵血三國志》的設計製作，成為中國電玩美術的開拓者。
2012年，鄭問重返台灣漫壇，代表台灣參加法國安古蘭國際漫畫節。
經典作品陸續由大辣出版社重新編排後推出新版：《阿鼻劍》（2008）、《東周英雄傳》
（2012）、《始皇》（2012）、《萬歲》（2014）、《刺客列傳》精裝版（2017）、《深
邃美麗的亞細亞》（2017）、《鄭問之三國演義畫集》（2019）等，以及個人專書鄭問全
紀錄《人物風流：鄭問的世界與足跡》。
2018年6月在台北故宮舉辦《千年一問：鄭問故宮大展》；2019年1月在故宮南院舉辦《故
宮╳鄭問：赤壁與三國群英形象特展》。

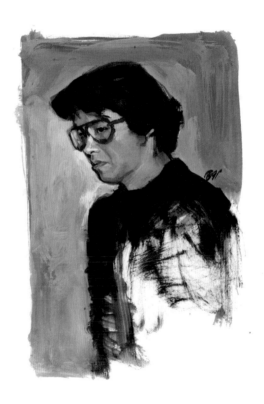

CHEN UEN

千年一問CHEN UEN：鄭問紀錄片 / 陳怡靜, 黃麗如撰文；牽猴子整合行銷股份

有限公司企劃. -- 初版. -- 臺北市：大辣出版：大塊文化發行, 2020.09

面；18*26公分. -- (dala plus；14) ISBN 978-986-98557-8-5(平裝)

1.鄭問 2.漫畫家 3.臺灣傳記 940.9933 109011924

千家厨

CHEN UEN

稼問

CHEN UEN